宜蘭
親子民宿 小旅行

圖文 野蠻王妃

推薦序 1

最強的
宜蘭民宿懶人包

　　非常開心我的好朋友野蠻王妃終於要推出新書了。野蠻王妃是我見過最有活力最認真的超人氣部落客，三不五時就見到王妃一家人跑去宜蘭住民宿，過了沒幾天就看見王妃馬上分享文章，這股源源不絕的活力和用心經營，野蠻王妃儼然就是《宜蘭民宿親子小旅行》的最佳、最美代言人啦，深深覺得宜蘭縣政府應該要找漂亮的野蠻王妃來拍宣傳 MV 呢。

　　宜蘭的好山好水，多元化的民宿風格，很適合親子小旅行，野蠻王妃常帶著小孩（三寶）、老公（國王）出遊，對於親子旅行需注意的眉眉角角更是瞭若指掌，這本《宜蘭民宿親子小旅行》新書，宛如一本實體書籍的懶人包，滿足父母們想玩最夯的溜滑梯民宿、想住最夢幻的異國民宿、感受最歡樂的小孩笑容的這些願望。書裡也同步介紹十幾個宜蘭景點，親子家庭想玩宜蘭，跟著野蠻王妃腳步就對啦，連我自己要住宜蘭民宿時，都會先上野蠻王妃部落格做功課喔！最後，我要祝福最用心的野蠻王妃第一本新書大賣，一刷再刷，勇奪暢銷榜冠軍。

暢銷旅遊作家　

親子出遊的最佳參考書

身為三寶媽的野蠻王妃，雖然是三個小孩的媽了，但是依舊保有著美麗的外表和熱情的生活態度，讓許多女生們都很羨慕。加上王妃與國王的幽默對話，看她的文章，真的讓人覺得很輕鬆、有趣。

青青最欣賞王妃的地方，就是她對部落格從不間斷的熱情，不管帶小孩多麼累，每天都依舊告訴自己一定要有新文章讓讀者看，所以常常忙完小朋友之後才熬夜寫文，這種認真的態度是相當值得大家學習的。

住過上百間宜蘭民宿的野蠻王妃，將這些住宿心得整理成冊，是親子出遊很棒的參考。青青自己也很喜歡宜蘭，覺得宜蘭是個去不膩的地方，週末，就帶著孩子們，跟著王妃一起去宜蘭旅遊吧！

知名旅遊作家

青青小熊

輕鬆、愜意的
親子旅行指南

　　宜蘭真的是個好山好水的地方，隨著雪山隧道的開通，到宜蘭真的方便又快速，而其他一些好山好水的地方路程往往遙遠又艱辛，這樣休假日也無法好好的休息，常常一想到就讓人打退堂鼓，但現在台北到宜蘭不到一個小時啊！休假帶著全家到宜蘭住上個一兩晚，真的是輕鬆休閒又愜意，不但可以獲得充分的休息、充電，還可以有旅遊的感覺，小朋友們也超開心，適合常常去。

　　不過大家應該每次去都會想住住看不一樣風格的民宿，也不知道哪一家適合親子同遊吧？宜蘭民宿選擇真的太多了，所以吉米非常推薦這本野蠻王妃的《宜蘭親子民宿小旅行》。吉米認識野蠻王妃很久了，平時總是見她帶著全家到處旅行探訪，照片拍得漂亮、文章真誠詳實，極具參考價值，哪家民宿適合親子旅行，由她來說最清楚，只要她推薦的準沒錯，無怪乎野蠻王妃的人氣非常的高。

　　這本《宜蘭親子民宿小旅行》除了親子民宿推薦之外，還加了景點推薦喔！真的是非常棒的一本宜蘭親子旅行指南，有了這本，再也不用煩惱全家去宜蘭要住哪家民宿跟去哪玩啦！

旅遊部落客

藥師吉米

帶著孩子一起享受
蘭陽平原的美

　　自從國道五號雪山隧道通車後，因為交通的便利，宜蘭幾乎成了台北人的後花園，成為快速的一日生活圈。通過雪山隧道的剎那，馬上就能感受到蘭陽平原的偌大視野和不同於台北城的新鮮空氣，累積的工作壓力也瞬間找到宣洩的管道。

　　當我上網 Google 宜蘭民宿時，野蠻王妃家族的遊記總會出現在第一頁，照片精美內容詳盡。後來因為瘋台灣民宿網活動的機會認識，進而熟識，成為家庭出遊良伴。有幾次機會，我們二家相約一起到宜蘭民宿渡假，總是看到王妃夫妻倆，在照顧調皮的三個小男孩之餘，還得仔細觀察記錄民宿的裡裡外外，傍晚爭取時間拍民宿外觀的美麗藍調和夜景，陽光男孩隔天也總是早起補些民宿日出或是周邊寂靜的美景，這些都是網友在電腦螢幕或手機上看不到的努力。

　　現在這些對宜蘭民宿的熱情和詳盡記錄集結成冊，書裡介紹的親子民宿景點都各具特色，可以幫助讀者規劃蘭陽平原小旅行，創造美好旅程與回憶。

人氣旅遊作家

魔鬼甄

旅行的意義，
就是和家人累積美好回憶

因為愛看韓劇「宮·野蠻王妃」，而幫自己開了一個名為野蠻王妃的部落格。一開始只是單純紀錄乏味生活，或與姊妹淘的下午茶約會。

後來會想要開始認真記錄旅遊，其實也是無心插柳。因為有感於年輕時雖然任職空服員翱翔空中，卻因為浪費太多時間在風花雪月的愛情上，即使周遊了許多國家，也無心好好欣賞旅途中的美景，更別說細細品嘗旅行中的美好……。

離開航空公司後才發現，原來人生有這麼多精彩的風景，更遺憾的是因為當時不愛拍照，連機上的照片都沒幾張，想要重溫那些精采的生活點滴，也只能靠回憶！

所以我跟自己說，未來的日子一定不要再有遺憾，我要好好紀錄我的生活與旅行點滴，記憶會褪去，照片與文字卻能雋永人心！因此，開始了用照片記錄野蠻家族的旅行生活。從沒想過帶著三個小男孩出遊，也能享受旅行的快樂～

第一次住宜蘭民宿，就愛上了這個好山好水的地方，我媽常問：「我宜蘭究竟有甚麼好玩，讓你一個月跑兩、三次？」

其實自從雪隧通車後，從台北開車只要一個小時就能到宜蘭，對我

們這種小家庭來說很方便，而且近幾年的宜蘭民宿有如雨後春筍般一間間的開，根本住不完啊！

宜蘭民宿整體水準與風格應當是全台前幾名，算下來我也住了近百間的宜蘭民宿，真的很喜歡這裡的人文美景，尤其有了三個小孩後，假日真的很不想關在家聽他們吵鬧，在不斷與先生的溝通下，我們開始利用周休二日安排兩天一夜宜蘭親子旅行，帶著三個小孩出遊，雖然非常疲憊，但是出來透氣充電，小朋友也能消耗體力，及欣賞不一樣的視野，全家人都很開心！所以每個星期的宜蘭的小旅行已經成了我們家的大事！小朋友都很期待假日的到來，我也很期待這星期又要入住怎樣風格的民宿？

生活有了期待，工作起來會更開心！旅行的意義，就是跟親愛的家人累積更多美好的回憶！我喜歡宜蘭，每一間宜蘭民宿都帶給我們不同的美好回憶，誰說帶著三個小孩旅行很麻煩？我們很樂在其中呢！

住過這麼多的宜蘭民宿，什麼是我心目中覺得很棒的民宿，雖然喜歡一間民宿不需要太多複雜的理由，但我個人覺得民宿主人的態度很重要，一間有溫度的民宿會讓你住起來覺得舒服，這包括對小孩的友善程度。其次才是民宿本身的 View 及特色，還有民宿主人是否能用

心維護，使住宿的環境保持乾淨舒適。所以，我把自己這些年來住過覺得不錯的民宿與大家分享，這表示它帶給我的住宿經驗是美好而值得推薦，但我要強調，這不是什麼客觀公正的評鑑喔，只是一個帶著三個孩子出遊的媽媽私心推薦而已。

歡迎大家跟著我們一起來趟宜蘭民宿親子行吧！

野蠻王妃

野蠻家族成員

國王　自稱陽光男孩的國王，是一個很自戀的大男人，最愛穿藍白拖。

野蠻王妃　我是掌管四個男人生活大小事的男子舍監。

大寶哥　賓賓是個頭高大喜歡樂高的胖小子，個性沉穩內斂。

二寶哥　瑋瑋是精力旺盛的小皮蛋，古靈精怪又熱情！

小安安　家裡的小霸王，常仗著自己可愛就欺負哥哥！

本書使用指南

位於宜蘭五結鄉

 民宿提供免費早餐

民宿提供免費下午茶

民宿提供免費無線網路

五結

宜蘭聖荷緹渡假城堡

公主的城堡 X 頂級的親子民宿

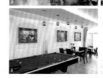

電話 | 0918-163-665 陳小姐 / 0953-163-665 吳先生
地址 | 宜蘭縣五結鄉大吉村大吉一路 316 號（五結國中後方）
房價（起）| 雙人房平日 3800 起
親子推薦房型 | 安徒生熱氣球親子房

三月初剛好是天氣回暖的季節，我們來到迎面會令女孩們尖叫的夢幻城堡——聖荷緹渡假城堡，在官網上看到時候還沒那麼驚艷，每抵入住看到實景時卻不忍不禁驚呼。真的比照片美太多了，夢幻華麗的風格吸引了多部偶像劇來拍攝（偷偷說～～老闆認明來採是本人哦的很涼亮哦）。

我們到時雖然有點飄雨，沒有藍天白雲，但沒下大雨王妃已經很開心哦！不用擔心下雨會無聊，民宿大廳除了六十吋大電視，還有很大的撞球桌。就是民宿主人最大哥為了怕下雨天客人無法出遊，特地準備的。

電話→訂房電話
地址→民宿位置
房價→平日最低價房型（僅供參考，房價請以各民宿官網為主）
♛ 親子推薦房型→王妃私心推薦適合親子入住的房型

Contents

目次

PART 1

哇!房間有溜滑梯!

讓大人和小孩都尖叫的民宿

同場加映・親子景點

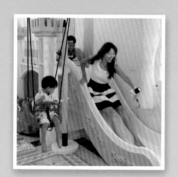
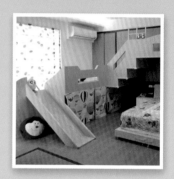

哇！房間有溜滑梯！

讓大人和小孩都尖叫的民宿

宜人生活民宿

大人小孩都尖叫瘋狂

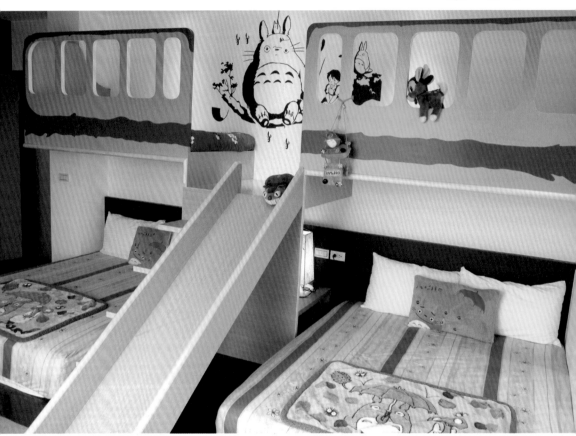

電話 | 0989-604-798

地址 | 宜蘭縣冬山鄉吉祥路 569 號

房價 | 親子三人房平日 3600 起

♛ 親子推薦房型 | 親子四人房

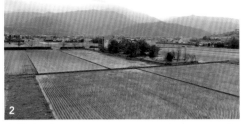
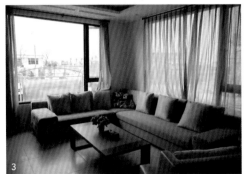

1 田間小屋，簡約設計的建築。
2 民宿外就是一望無際的田園風光。
3 溫暖的客廳。
4 白色廚房很優雅。
5 餐廳也是我好喜歡的角落。

　　每個人心中其實都住了一個小孩，就算已經為人母了，一樣也有童心未泯的時刻，那一夜，可愛的龍貓公車房，伴隨著我們走進宮崎駿的動畫。這間讓大人、小孩都瘋狂的親子民宿，訂房總是滿滿滿，想住的最好提早預定喔。

　　民宿聳立在一望無際的田園間，宜人生活民宿位在宜蘭冬山鄉，建築外觀帶有簡約的設計感，聳立在四周都是農田與山嵐美景的鄉間，民宿前方有一大片停車場方便住宿停車，也是小朋友騎腳踏車玩樂的好地方，停好車都還沒進到民宿，丸子三兄弟就自己玩起外面的滑板車與腳踏車了。

　　一進入民宿就覺得很溫暖，尤其從客廳看出去，落地窗外是一望無際的遼闊田園風光，讓人覺得心曠神怡；白色系開放空間是大廚房和用餐的大餐廳，都是女生一進來就會喜歡上的風格。民宿主人還會給每房的客人兩份資料，介紹鄰近景點與餐廳，適合親子同遊的景點還特別附上票價，非常實用喔！就算忘記在家先做好功課，也可以馬上就出發去玩。

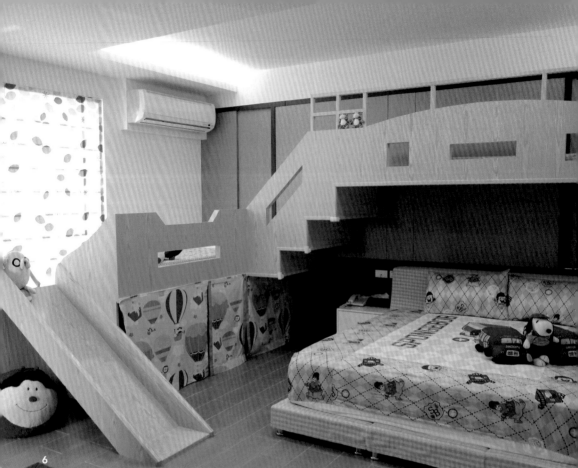

6

7

6 這間就是親子四人房，孩子最愛的遊戲場。

7 峇里島渡假親子三人房，森林小樹的造型好可愛。

8 你沒看錯喔！民宿準備的玩具中也有高價位的 Mother Garden 木製玩具喔！真的很大心！

8

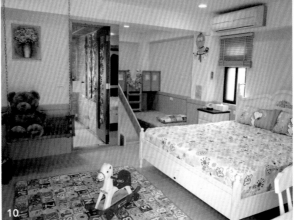

9 好喜歡可以邊泡澡邊看田園的大浴缸。
10. 11 兒童歡樂四人房，也好卡哇伊！
12 兒童歡樂四人房除大浴缸外，還有蒸氣室喔。

房間就是孩子的遊戲場

　　四人的房型有親子四人房、兒童歡樂四人房。親子四人房是目前最夯的房型，據老闆說，很多人加價想住這間房，所以一下就被訂滿了。一進房就讓人眼睛為之一亮，十二坪的寬敞空間，一體成形的溜滑梯，下面是雙人床，上下舖之間就是溜滑梯，就像一個小型遊樂場，小朋友不但喜歡溜滑梯，還喜歡躲在布簾後當秘密基地，房間裡有拼圖、車子、積木等各種玩具；在房間看著孩子們遊戲打鬧，父母也能安心的休息，老闆 Amy 姐說，房間裡面的玩具和擺飾每隔一段時間就會替換一次喔。

　　另一間兒童歡樂四人房自己獨棟獨院在一樓後方，不用擔心吵到別人，更具隱密性，而且色彩也很繽紛。

　　另外還有一間峇里島渡假親子三人房，比四人房略小一點，也好可愛，這間我也很喜歡，如果只有一個小孩，這間是很棒的選擇；宜人生活民宿的特色是每間房都有泡澡大浴缸，而且床上都擺放了各種玩具和玩偶，討孩子的歡心。

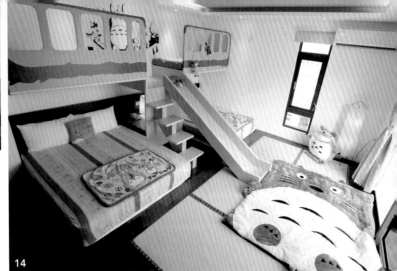

連鑰匙都是龍貓耶!!

13 房間有個小客廳可以讓三代同堂的爺爺、奶奶休息;有一台液晶電視,想要上網和使用電腦也可以在這區。
14.15 房內部空間有三十坪,無敵寬敞。
16 龍貓公車也是小朋友最喜歡的隱密空間。
17 溜滑梯後面就是孩子可以睡覺的空間。
18 還有龍貓卡通,讓我們重複看了好幾次。

尖叫吧!龍貓公車房

重頭戲來了!我們這次入住的可是 VIP 等級的親子六人房,有獨立的客廳與陽台,使用空間超過三十坪!是宜人生活中最大的房型,最多可以住到七個人,小客廳與起居室區隔開來,很適合三代同堂一起入住。

房間裡到處都是龍貓的設計,從擺放遙控器的收納盒到面紙盒,都是龍貓和龍貓空車,我覺得我今天晚上根本想變成龍貓卡通裡的小女孩;房裡的超級大龍貓公車溜滑梯,讓小朋友們陷入瘋狂的狀態,丸子三兄弟根本無法抵擋這龍貓公車溜滑梯的威力,其實老木我也激動得忍不住上去玩了幾下。

小浴袍

19 還有給小孩穿的小浴袍，這是想萌死誰？
20.21 小朋友專屬的盥洗用品和洗澡玩具。
22 VIP 親子六人房外面還有個大露台，擺放了小溜滑梯與搖椅。
23 民宿下午也提供雞蛋糕 DIY，你可以和孩子們一起動手做蛋糕。

♥王妃悄悄話
早餐有超級吸睛的小朋友飛機餐喔。

做夢也一起飛翔

　　浴室也是我超喜歡的部分，除了觀景浴缸很大很舒適外，也貼心的放上兒童牙刷和專屬的洗澡用可愛盥洗用品、玩具。房外有個十五坪的山景大露台，擺了小溜滑梯與搖椅讓孩子遊玩哦。今晚就跟著我們搭龍貓公車去旅行吧！我想，孩子們想必晚上作夢也在笑吧。

聖荷緹渡假城堡

公主的城堡 X 超夢幻親子民宿

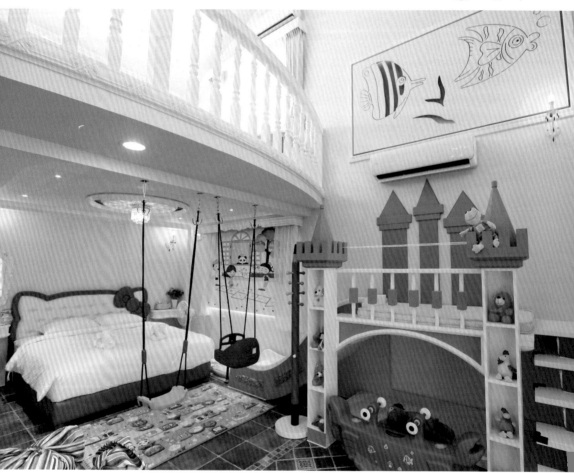

電話∣0918-163-665 陳小姐 / 0953-163-665 袁先生
地址∣宜蘭縣五結鄉大吉村大吉一路 316 號（五結國中後方）
房價∣雙人房平日 3800 起
👑 親子推薦房型∣安德麗絲親子房

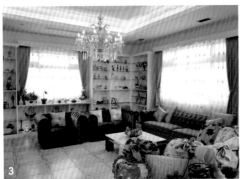

1.2 民宿建築前的女神噴池,夜晚會有燈光變化喔。
3 大廳挑高寬敞,華麗水晶燈設計,和宮廷一樣夢幻。
4 六十吋超大液晶電視,華麗的裝潢,也太氣派了。
5 大廳牆上掛著一幅幅名畫;撞球桌旁則是餐廳。

　　三月初剛好是天氣回暖的季節,我們來到這間會令女孩們尖叫的夢幻城堡——聖荷緹渡假城堡。在官網上看到時還沒那麼驚豔,等我入住看到實景時卻不忍不住驚呼,真的比照片美太多了。夢幻華麗的風格吸引了多部偶像劇來拍攝(偷偷說～～老闆說郭采潔本人真的很漂亮喔)。

　　我們到時雖然有點飄雨,沒有藍天白雲,但沒下大雨王妃已經很開心啦!不用擔心下雨會無聊,民宿大廳除了六十吋大電視,還有個很大的撞球桌,就是民宿主人袁大哥為了怕下雨天客人無法出遊,特地準備的。

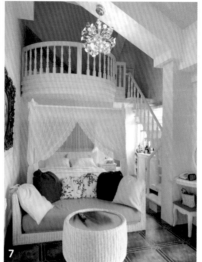

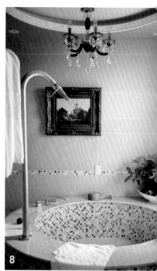

6 鵝黃色系的安東尼歐雙人房，是男生也會喜歡的房間。
7 英格麗莎是粉嫩的粉紅色，夢幻般的床頭蕾絲，可愛的化妝台……每一處都
　別有巧思。
8 泡澡池是圓形的，天花板上的雕花也好美。
9 民宿提供豐盛的下午茶和中式早餐，午茶是英式三層架的喔。

五星級設備，超豪華享受

　　聖荷緹的房間假日通常一、兩個月前就會訂滿，所以大家一定要先預訂喔。房間的設備相當豪華，有五十五吋的液晶電視，另外浴室也有四十二吋的液晶電視，可以邊泡澡邊看電視，簡直是五星級享受。

　　英格麗莎是挑高樓中樓設計，有個小閣樓可以住二～四人，淡粉紅色系的風格，有個大露台，是女孩兒會愛上的房間。鵝黃色系的安東尼歐雙人房沒有閣樓設計，挑高的空間讓視覺上更寬敞。

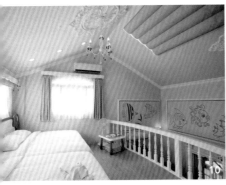

也想把家裡房間佈置成這樣（扭）

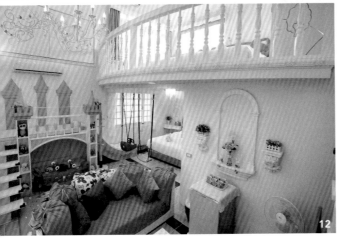

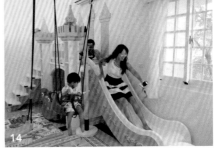

10.11 安德麗絲 VIP 親子房是王妃私心大推的房間。

12 陶斯安妮 VIP 親子房超級夢幻。

13.14 坐在小鞦韆椅上的小安安用奇怪的眼神看著我們（好投入的阿爸阿木喔）。

嗶嗶嗶！房間可愛的太犯規

聖荷緹後來進行整修，多增加了四間夢幻親子房，變成有溜滑梯的親子民宿，王妃知道後就趕緊約國王和三隻小的一起去嚐鮮。這次參觀了兩種房型，陶斯安妮 VIP 親子房＆安德麗絲 VIP 親子房。

安德麗絲 VIP 親子房整體是藍色的設計，實景比官網更美喔，我超級喜歡這樓中樓的設計，空間視覺更寬廣，藍色城堡溜滑梯和盪鞦韆、超級可愛夢幻的床，這簡直是小型樂園嘛，人家也想把家裡房間佈置成這樣啦！（扭）

一回頭國王與孩子都去哪了？原來他們淪陷在更讓人尖叫的，也是我們入住的粉紅色陶斯安妮 VIP 親子房啦！這間也是目前聖荷緹訂房率最高的一間，就連鐵漢老爸也忍不住和我們一遍又一遍的玩著溜滑梯，直說溜滑梯好好玩，溜下去還會彈起來喔（國王作可愛貌～吐）。有時候大人跟著小孩一起融入在童話世界是多麼開心的事，這就是生活中的小確幸吧！

芯園

哇！在我的夢中城堡圓夢

（需自費）Wi-Fi

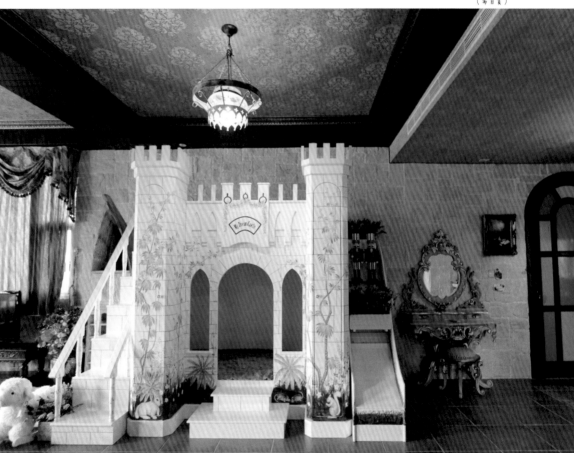

電話｜03-9590565

地址｜宜蘭縣冬山鄉珍珠村富農路一段 312 巷 120 號

房價｜雙人房 4700 元起

👑 親子推薦房型｜皇后城堡房／蛋糕城堡房

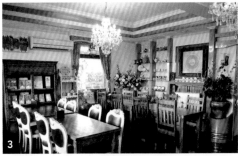

1 芯園一直是宜蘭住房率高的民宿，也是讓女主人圓夢的城堡。

2 光是庭院就佔地一千坪。

3.4 典雅華麗的客、餐廳，充滿濃濃宮廷風。

5 大人小朋友都有宮廷服飾體驗，滿足我當公主的小小夢想。

哈！怎麼有路人亂入？

　　芯園一直有宜蘭縣「最美麗的花園」美名，也是孩子們的夢中城堡，光是花園造景就有一千坪，而且每隔一段時間都會大手筆維修改裝，讓民宿更加豐富與嶄新，力求創新與用心的服務態度，是芯園多年來能在宜蘭民宿屹立不搖的主因。

　　這次芯園費心打造了一座童話城堡，裡面有國王城堡、皇后城堡、睡美人城堡、仙杜瑞拉南瓜馬車城堡、白雪公主城堡、艾莉絲溜滑梯城堡……，在這裡每個人都能是白雪公主與睡美人。這滿足了許多大人和孩子們的夢想，相信孩子們長大後回想起這些歡樂的童年回憶一定很難忘。這些年來因為寫部落格一直帶著孩子旅行外宿很辛苦，但我特別珍惜每一次親子旅行的時光，畢竟能這樣跟著孩子一起旅行的日子也只有這些年，再辛苦我都覺得收穫滿滿，非常值得。

　　Let's go！跟我一起進入孩子們的夢想天堂吧！

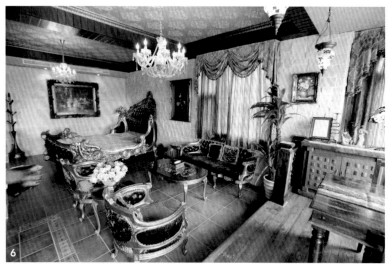

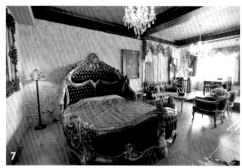

6 論奢華氣派，皇后城堡房絕對是宜蘭民宿之最。

7 要價近百萬的金箔名床，真的會讓人有種自以為是歐洲皇宮貴族的錯覺。

8 寬敞的客廳，旁邊是最近引起注目的皇后城堡床。

夢想城堡之旅，大人小孩都瘋狂

　　這次我揪了人妻朋友們一起來體驗全新的芯園蛋糕城堡包棟之旅，兩天一夜的小旅行，一泊三食都交給芯園，我們只要盡情體驗宮廷服飾、Happy 聚會就好。這次包棟之旅，芯園不少溜滑梯房型已經陸續完工，其中最特別的就是這間皇后親子城堡。

　　皇后城堡是芯園最貴的房型，約四十二坪大的寬敞空間，華麗又氣派。第一次參觀時真的讓我開了眼界，奢華程度根本就像來到歐洲古堡，在近百萬的名床睡上一晚，一定是很難忘的尊榮感覺。另外，民宿特別大手筆訂做的白色童話故事城堡床，是皇后城堡中最耀眼的新寵兒，熱騰騰的城堡床才剛完工，已經一堆人搶著訂房。

　　其他的故事城堡房每間都有不同的特色喔！國王城堡房有粉紅色的城堡溜滑梯，還有可愛的小衛兵們站崗，真的好可愛啊。

9 國王城堡房也有童話故事城堡滑梯床了，是粉紅色的～還有可愛的小衛兵呢。
10 仙杜瑞拉南瓜馬車四人城堡房，有小朋友最愛的南瓜馬車。
11 維多利亞親子城堡房，有可愛的馬卡龍城堡，秒殺我不少相機的底片。

　　另一間仙杜瑞拉南瓜馬車四人城堡房，雖然室內沒有溜滑梯，但它竟然有南瓜馬車床，也太夢幻了吧，晚上十二點會來接灰姑娘回家嗎？那天我穿上宮廷服飾坐在南瓜馬車裡，化身灰姑娘。在芯園，連大人都能玩的很開心，因為可以穿著禮服到處拍照，體驗不一樣的旅行樂趣。

　　維多利亞親子城堡房則是有可愛的馬卡龍城堡，有小朋友專屬的玩耍小天地，繽紛的色彩與溫馨舒適的空間，是很適合親子入住的房型。

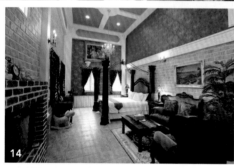

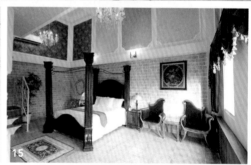

12 歐式夢幻城堡建築，前方有景觀花園與可愛的蛋糕塔。

13 蛋糕城堡的房間之一，典雅而豪華宮廷風。

14.15 充滿貴族氣息的古典風情、挑高的大空間，每個房間都很美！

16 三位人妻來張大合照，紅色熱情、粉色柔美、藍色亮眼，你們喜歡哪一件呢？

蛋糕城堡包棟之旅好 High ！

　　再來就是今日的重頭戲——宜蘭幫人妻蛋糕城堡包棟之旅！浪漫歐風的蛋糕城堡是芯園去年才完工的房型，走進城堡就能感覺到歡樂、幸福的氛圍。裡面有三個各自獨立的房間，可以包棟，也可以單獨訂房。每個房間不僅寬敞，別出心裁的精緻風格，精心挑選的法式皇家傢俱，讓人有種置身歐洲城堡的錯覺，更讓我們三位人妻驚喜連連。

　　我覺得蛋糕城堡的設計很不錯，三個家庭都在同一棟，卻又能保有各自的隱私空間，想聊天就到其中一個房間，或是一樓有個戶外空間，也不會干擾到其他房客。那一晚我們就在貴氣逼人的客廳聊天小酌到深夜，有朋友相伴的旅行，真的特別開心，而小孩們也能盡情的玩耍，不怕吵到別棟的房客。

我在這裡～

17 艾莉絲親子溜滑梯城，小朋友們還會俏皮的探頭出來問我們知道他躲在哪裡嗎？
18 精緻可口的英式皇家下午茶。
19 豐盛的早餐都是用當季新鮮食材來料理，實在太有誠意了。

媽媽，我躲在哪裡？

芯園裡還有一間艾莉絲親子溜滑梯城堡也是剛完工的，雙人套房＋四人套房＋城堡溜滑梯床＋雙客廳＋和室＋三套衛浴共四十五坪，很適合三代同堂來玩。之前來芯園，本來只是想享用午餐，沒想到看到這夢幻繽紛的色彩，不僅小朋友瘋狂，連大人我都淪陷啦，看小安安來回進出城堡小門，哥哥們上下穿梭溜滑梯，不停的在新奇的城堡內穿梭探險，我就知道，這裡真的是孩子們的天堂！（根本玩到不想走＾＾）

除了房間有特色之外，我要特別誇獎芯園的餐點，無論是下午茶還是早餐都是有名的豐盛養生，來住過的客人都會很難忘，一早就看到這麼澎拜的一桌，營養又美味。而且特別用三層架盛裝，光是擺盤的講究就讓人感到民宿的用心了。

兩次的芯園小旅行，實在太 Happy! 好吃又好玩！這是一間很不錯的親子民宿，用心的服務與優美的環境，讓每個人都能實現心中小小夢想～一起來夢中城堡尋夢吧！

羅東孩子王

超 Fun 心！每個房間都有溜滑梯

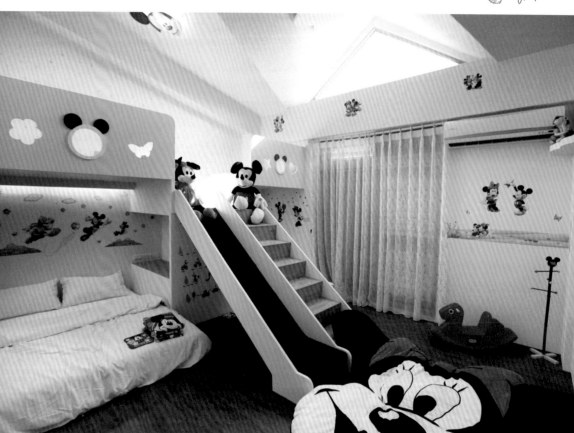

電話｜0912-441-951
地址｜宜蘭縣羅東鎮北成路一段 298 號
房價｜三人房平日 3500 起
♛ 親子推薦房型｜米奇房（五人房）

為小主人們準備的卡通拖鞋。

1 這是我第一次在民宿室內看到這麼大座的溜滑梯球池，很厲害的 Idea。
2 一進門就好像來到繽紛的兒童樂園一樣。
3 民宿裡還有幾部小車車，也算造福了小男生們。
4 這間民宿很用心，入住時還有現在很流行的彩虹橡皮圈，我家大寶哥很愛玩這個。
5 海棉寶寶的大緩衝墊。

　　羅東孩子王沒有搶眼的外觀，也沒有壯闊的景觀，門口就是一片稻田與馬路，它的訴求是溫馨家庭式的溜滑梯親子房，很適合幾個家庭一起包棟。當然也可以單獨訂房，只是我覺得民宿一次可容納五個家庭，客廳又有小朋友專屬的球池溜滑梯，不包棟很可惜啊。小朋友玩的開心，大人不也樂得輕鬆？所以說溜滑梯親子民宿是拔拔麻麻們的救星，一點也沒錯啦。

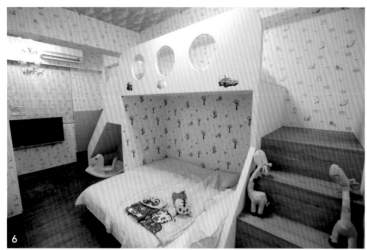

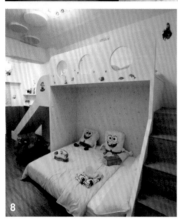

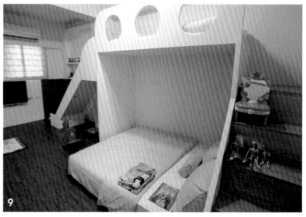

6 卡通房二樓（三人房，可加床）空間不算非常大，但是佈置很溫馨可愛，房間內有很多小東西可挖寶，下層是雙人床，
　上層有單人床，可加床在旁邊。

7 每個房間都有準備小朋友的睡袍。

8 蟹堡房三樓（三人房，可加床）看到海綿寶寶小朋友都會尖叫吧！這間蟹堡房也是小家庭的最愛。

9 公主房三樓（三人房，可加床）粉嫩的色調是小女生的最愛，還準備了芭比娃娃 & 小化妝台。

公主房少不了白雪公主浴袍！

闔家歡樂的卡通主題房

　　民宿的二樓以上是客房～羅東孩子王共有五個卡通主題房型。卡通房、公主房、蟹堡房、城堡房、迪士尼房。前面三間是三人房（可加床），城堡房 & 迪士尼房是五人房。

　　基本上孩子王的三人房空間大小與格局都差不多，就差在卡通主題不同。如果兩大兩小可彈性選擇要三人房加床，如果有兩個以上比較大的小朋友，建議加床或是選擇五人房。

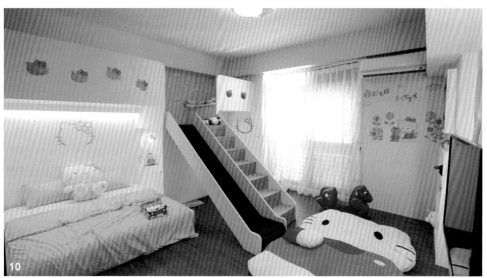

10 城堡房（五人房），粉嫩色調絕對是小女生的最愛。

11 城堡房房門下面有小朋友的專屬通道耶。

12 浴室也很夢幻耶，超想把那鏡子跟櫃子搬回家啦。

13.14.15.16 抱著甜蜜的好夢入眠。

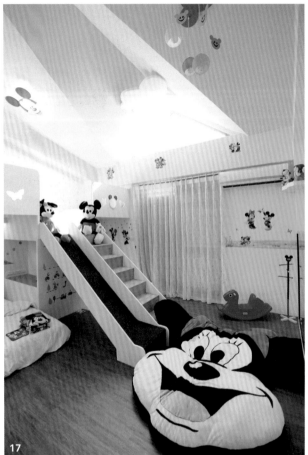

米奇房當然是
米奇浴祀

17 天花板也有米奇燈～這間超有童話風，連媽媽我都喜歡。
18 壁貼與造型小裝飾都好可愛。
19 樓上的小床小朋友睡剛剛好。

挑高米奇房，男女生都尖叫

　　重頭戲當然是我們的迪士尼房（五人房），我一眼就愛上這間米奇房，可能是位在頂樓，挑高的視覺效果更加寬敞，採光也明亮，米奇房的藍黃色調很舒服，是男孩女孩都會喜歡那種，民宿主人善用壁貼與造型小裝飾讓房間更加溫馨可愛，還有米妮的大緩衝墊讓人驚豔，走進浴室裡所有的用品都是米奇和米妮，一下子就進入歡樂的卡通世界中無所自拔。

　　這次兩天一夜的親子包棟之旅實在很開心，大人吃吃喝喝，小人們盡情玩樂，整個民宿都是我們的，不用擔心吵到別人真好啊！這裡沒有華麗的裝潢與噱頭，賣的就是親切服務與舒適自在的溫馨環境，民宿裡的遊戲設備與房間的溜滑梯，讓我們不需要擔心小孩無聊，價位也不算太貴，這種溫馨的親子民宿不揪好友們來太可惜啦！

從 2 歲到 10 歲，都無法抵抗這溜滑梯泳池的威力！

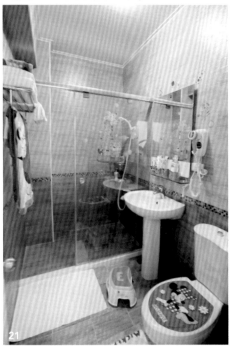

20 民宿也貼心準備好質感很好的嬰兒澡盆，連泡澡玩具與浴網都有喔。

21.22.23.24 米奇和米妮無所不在的的卡通浴室。

25 連小朋友的椅子踏墊都有，是不是很細心？

小安安穿著米奇的浴袍好 Q ♡

小熊書房 彩虹屋

專屬溜滑梯，有吃又有玩的包棟民宿

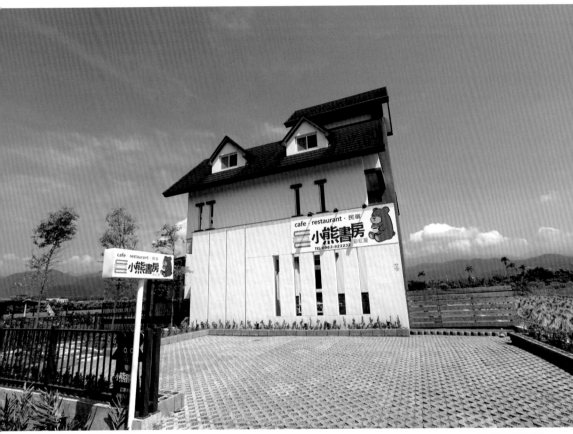

電話 | 0963-923-232
地址 | 宜蘭縣員山鄉員山路二段 38 號
房價 | 雙人房平日 3000 起（一次結清價）
♛ 親子推薦房型 | 四人房

小朋友們最愛♡

1 民宿的右側是稻田，綠油油的時節來一定很美。
2 一樓餐廳延續小熊書房系列的可愛風格，淺綠色系牆面清新舒服。
3 我喜歡半室外的玻璃屋餐廳，可邊用餐邊欣賞朦朧的稻田美景。
4.5 日式照燒豬排套餐，肉質軟嫩好吃，配上特調醬汁特別下飯；炸酥酥的德國豬腳也很棒。
6 小朋友們最愛季節水果鬆餅加冰淇淋。

　　矗立在田間的鄉村風小屋，尖尖的小屋頂窗戶在藍天下更顯可愛。王妃和魔鬼甄兩家人，幸運地成為第一組入住彩虹屋的客人。

　　出發前就聽說有溜滑梯，小朋友們比誰都還期待（誰叫最近溜滑梯民宿這麼夯），小熊彩虹屋一樓是小熊書房（員山店），二、三樓則是民宿，走到一樓就可以用餐，實在太方便了。離宜蘭市區只要十分鐘，鬧中取靜，交通很方便，民宿周邊也有許多觀光景點，像是香草菲菲、橘之鄉、山寨村、金車酒廠……等。

　　因為民宿沒有提供早餐，但是每個房間有送一張價值 280 元的小熊書房的鬆餅券加美式咖啡，早上不是很餓的朋友，可以等到樓下小熊書房餐廳十一點營業後直接用餐。小熊書房的餐廳價位親民，餐點也頗獲好評，王妃特別推薦日式照燒豬排套餐、酥炸德國豬腳。

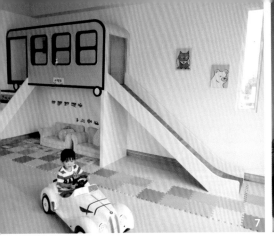

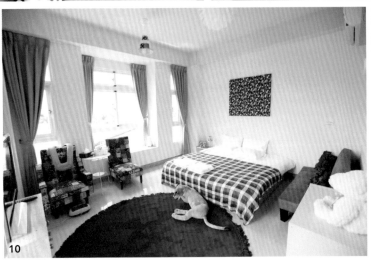

7 遊戲間有讓小朋友瘋狂的溜滑梯和空間，孩子玩整天都不覺得累。
8.9 交誼廳旁有座位和簡易廚房，有冰箱、烤箱、煮水壺，大人可以泡茶、喝咖啡。
10 雙人房空間無敵大，King Size 的大床很舒服。
11 浴室很潔淨，貼心放有小朋友專用的板凳。

專屬遊樂園，孩子也瘋狂

　　給住房客人專屬的遊戲區（交誼廳），特別設計了讓小朋友們瘋狂的造型溜滑梯，現代人大多很忙碌，如果是二～三個家庭入住，父母們可以在一旁聊天放鬆，邊看著小朋友的安全，環境整理得很乾淨，很讓人放心。

　　彩虹屋共有三個房間，二樓遊戲室旁有一間，三樓有兩間，最適合二～三組人一起包棟，而且只要四個人就可以包棟喔，價位更是出乎意料的便宜，四人包棟只要 6200 元（資訊以官網為主）；我們這次住的是二樓的雙人套房，當天因為二寶沒來，所以我們一家四口睡這房間剛剛好，King Size 的大床根本可以睡三個大人，旁邊還有一張可打開的沙發床。

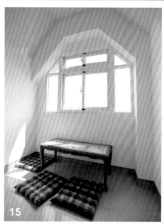

12 彩虹屋唯一的四人房，挑高的空間非常寬敞，讓小朋友在裡面奔跑也不是問題。
13 躺在床上就能欣賞到窗邊田野風光。
14 三樓的雙人房採光明亮，空間上比二樓套房略小，但也可以加床。
15 四樓有個開放式小閣樓，天氣不熱時可以坐在這聊天喔。

CP 值很高的包棟民宿

　　三樓有一間雙人房與一間四人房，兩間是雅房，必須共用一套衛浴；所以三樓不會安排不認識的房客一起入住，除了包棟，這層樓一天也只接待一組客人，兩人一層只要3000 ～ 3600 元 (資訊以官網為主)，我只能説這間民宿的 CP 值很高，實在是太優惠了。

　　三樓的採光很好，從窗戶往外看就可以看到田園風光，而且房間都是挑高設計，視覺上就很寬敞舒適，整體的淡雅綠色很舒服，魔鬼甄一家入住的四人房尤其讓人喜歡，寬敞的空間、滿滿的玩具，讓小朋友在房間裡面玩也可以。

繽雪樂園

田野間的七彩童話樂園

Wi-Fi

電話 | 0978-015-256
地址 | 宜蘭縣五結鄉公園一路 35 號
房價 | 雙人房平日 3500 起
♛ **親子推薦房型** | 熱氣球四人房

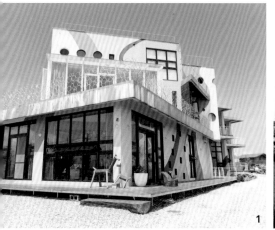
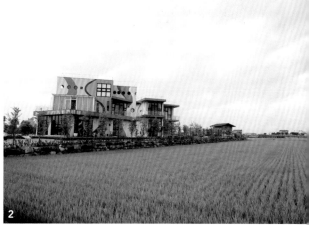

1.2 七彩繽紛樂園和稻田超搭配。
3.4.5 各種設計和裝置藝術，都是老闆阿海和爸爸的巧思。

　　在宜蘭五結鄉的田野中，有天突然出現了一整排色彩搶眼的醒目建築，遠看像是一塊塊七彩的大積木，外觀真的很奇特，每個角度拍出來的形狀顏色都不一樣，大膽的設計讓人過目難忘，這間充滿童趣與現代感的民宿就叫「繽雪樂園」。

　　繽雪樂園的地理位置相當好，鄰近冬山河公園、國立傳藝中心，開車到羅東夜市也只要十分鐘，所以暑假童玩節時入住交通方便的繽雪樂園，是很不錯的選擇喔。

　　和老闆聊起才知道，光是外觀建築就用了二十種顏色，巧妙的把顏色和周圍綠油油的稻田融合在一起，景觀優美極了，這家民宿是年輕老闆阿海與父母的夢想，花了三年的時間合力打造，很難想像一個七年級生竟然願意遠離繁華都市，待在鄉下實現全家人的夢想。

兩棟建築中間的小平台、搖搖椅、翹翹板，是小朋友們很愛的秘密基地

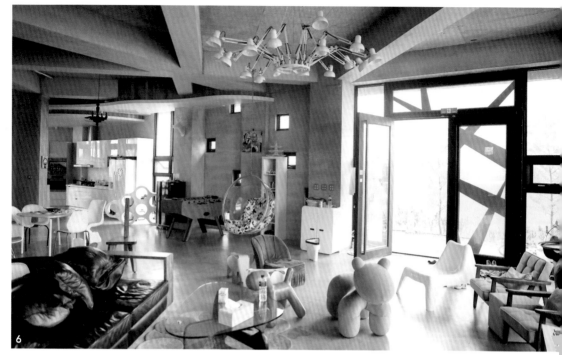

6 客廳的設計衝突感十足。
7.8 小安王子和我幻想自己坐在太空船裡?!(國王OS：一整個想太多 ><)。
9 小朋友一點都不怕無聊，有太多東西可以玩樂了。

民宿裡乖巧可愛的Demon，
溫馴到讓我好想抱回家

愛藝術也愛人群的年輕老闆

　　客廳的設計也很藝術，清水模、紅磚，擺上童趣小物，充滿衝突和巧思，細細欣賞這些隨意的擺設，很有藝術家的風格，這應該跟熱愛藝術的民宿主人阿海有關，這個民宿除了完成他對創作的夢想外，也希望能讓客人感到放鬆，所以慵懶的大沙發旁還貼心準備了兩條毯子，讓你可以盡情窩在沙發看電影、發呆，就像是在家裡一樣悠閒。

10 菩提樹三人房的顏色和空間感都讓人覺得好舒服。

11 挑高的熱氣球四人房,是我一眼就愛上的房型。

12 因為太喜歡彩色元素,阿海運用馬克磁磚打造了熱氣球專屬的彩色浴室。

13 閣樓的房間也很寬敞,兩張大床應該可以睡到六個人吧。

14 禪四人房塌塌米的設計,晚上自己鋪床也很有趣。

王妃自肥專案

終於可以擺脫大叔跟年輕歐巴合照了,兩個年輕老闆教人好難選阿!!

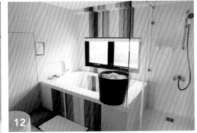

♡ 王妃悄悄話
年輕管家阿海,
又帥又會烤餅乾,
這麼有才是想逼
死其他男人嗎?

每個房間都各具特色

上到二樓有一個公共空間,旁邊的菩提樹三人房是姊妹淘 Tiss 住過一直讚不絕口的,明亮溫馨的鵝黃色調加上木質地板,潔淨又舒適,是個很適合帶小小朋友入住的房型喔。

來看看此行最期待的房間吧!我們的熱氣球四人房和隔壁的禪四人房都位在一樓,但出入口不同,熱氣球四人房是我一眼就喜歡的房型,挑高的樓中樓設計,樓下有一個夢幻小客廳,可愛到會讓人不想離開,還有一整面的大景觀窗,除了採光好,看出去的視野也很棒。而隔壁的禪四人房有別於閣樓式的熱氣球,濃濃日式風格,整體採平面式塌塌米的設計,也特別適合正在爬行的小小孩。

樂森活渡假民宿

繽紛可愛的小王子童話

電話｜0953-572-718

地址｜宜蘭縣蘇澳鎮武荖坑 91-1 號

房價｜景觀雙人房平日 4000 起（環保住房 3800）

♛ 親子推薦房型｜景觀四人房

1 純白色的建築相當雅致。
2 顏色繽紛的客廳教人一看就喜愛。
3 樓梯前的白色牆面也好美。

地面很乾淨，可以放心
讓孩子在地上玩

　　這間樂森活是因為在網路上看到許多人分享，王妃一看就很喜歡，前陣子發現樂森活民宿有到蘇澳新站接送服務，馬上訂房，接電話的陳姊態度好親切，還仔細交代怎麼搭車，讓人留下好印象；火車一出站，就看到笑容滿面的陳姊已經在等我們了。

　　到民宿首先映入眼簾的，是一棟外觀時尚的白色建築，有種遠離塵囂的恬靜氛圍，一年四季都能在蛙鳴鳥叫的山林裡生活，無怪乎名稱叫「樂.森.活」，隱身在清幽的武荖坑旁，離綠博的會場步行只要五分鐘，到冬山車程也只要十五分鐘，交通其實很方便。

　　一進入民宿，發現客廳不但挑高寬敞，而且色彩繽紛，讓人心情不由自主感到輕鬆愉快，彩色沙發設計感十足，用五顏六色來打造出歡樂的親子空間，有著獨特的氣氛，讓孩子們一進來就玩不停；我要特別推薦樓梯前這片白色木框與後方的彩繪牆面，擺著民宿主人去各國旅遊的收藏，讓我好喜歡，白牆後面還有一座白色電梯，方便上下樓喔。

4 春天牆面充滿活潑。
5 夏天！牆上有可愛的瓢蟲喔！
6 秋天樓梯裡面藏著楓葉。
7 冬天有可愛的鳥兒。

春、夏、秋、冬的四季牆風格活潑

　　樂森活還有個巧妙又活潑的設計，將一年四季春夏秋冬的主題風情融入每一層的牆面和樓梯間，搭配不同色調的 LED 燈光，炫麗而生動。

　　我還在角落發現很齊全的備用急救箱喔，這裡每一處都能感到民宿主人的貼心，環境和地板乾淨又衛生，看得出很用心的在保養、維持，我也能放心地讓三兄弟在地上盡情的爬著玩。

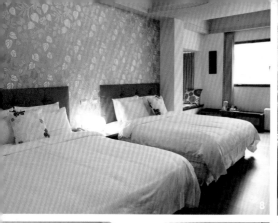
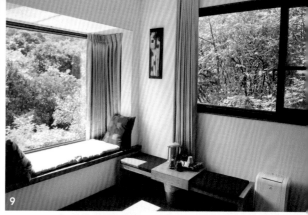
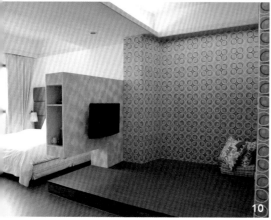
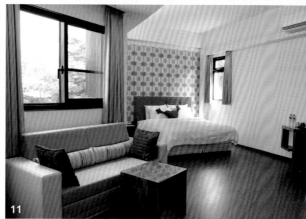

8 景觀四人房的空間寬敞舒適。

9 小觀景台是觀景房的美妙特色。

10 精緻四人房空間很大。

11 景觀雙人房設計也很美喔。

王妃悄悄話

民宿貼心地準備了下午茶和早餐，
寶寶早餐超可愛，讓我看了也好想
吃喔！！（尖叫）

寶寶早餐好可愛

房間的佈置風格溫馨又大方

　　進到我們的四人房房間，內部空間相當大，佈置相當溫馨、俏皮，連燈具都是彩色的，最棒的是，還有個很棒的景觀窗台喔，小朋友超愛趴在這裡看世界。房間有暖房設備，就算是冬天來也不用怕。浴室乾淨又寬敞，不但有免治馬桶，更是把嬰兒澡盆和椅子都準備好了，從每個小地方都可以看到民宿主人的用心。

　　另外，精緻四人房也同樣是大空間，甚至可以加床住到六個人。景觀雙人房也是我很愛的房型，帶小小朋友的家庭很適合住這間。

好住 Goog living

可以戲水划船的親子民宿

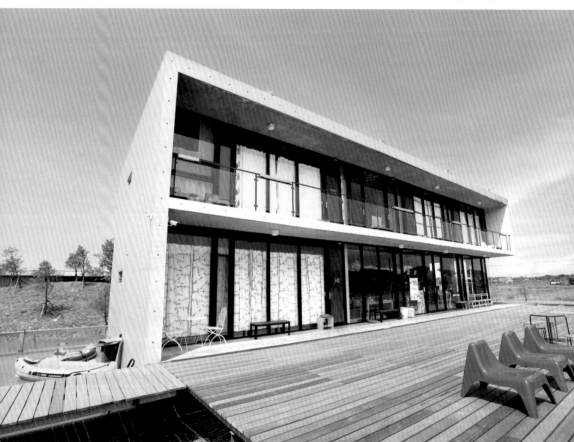

電話 I 0979-350-290

地址 I 宜蘭縣蘇澳鎮功勞路 103 號

房價 I 雙人房 2990 起

親子推薦房型 I 彩色泡泡糖四人房

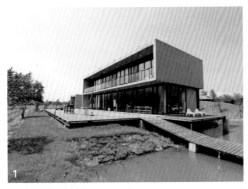
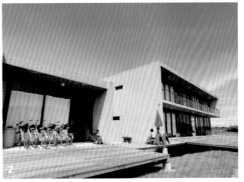

民宿主人們很愛蒐集一些
復古又有趣的東西。

1 清水模建築外觀沉穩安靜。
2 民宿也提供免費腳踏車讓客人騎著單車馳騁在田野間。
3 少爺們划船划得很開心。
4 簡約又時尚的用餐區是我很喜歡的地方，牆面掛了男主
人的衝浪板。

　　好住 Good living 民宿，不論整體環境、房間風格或是質感，都是讓我印象深刻，評價
也很高的一間民宿。外表看起來是沉穩的清水模建築，裡面竟別有洞天。

　　最讓我們這些家長欣喜的是，這裡有歡樂遊戲區與讓小朋友們瘋狂的划船戲水區，在目
前市面上一片溜滑梯民宿中，格外與眾不同。在外面有個木棧平台，可以在這裡做做日光
浴喔。

千萬不要以為點唱機
是裝飾，是真的可以
點歌欸!!

5 民宿裡擺了不少奈良美智畫作。
6 小朋友們一看到遊戲區就失控了，有帳篷、蛇籠、樹屋、溜滑梯、小汽車、積木等。
7 從民宿裡看出去的景觀，是這麼綠意盎然的美景。

空間設計結合了時尚與童趣

走進民宿大廳就發現和外觀的低調不同，是充滿綠意又豐富色彩的空間，光是在客廳就讓我拍了好一陣子，民宿主人們很愛蒐集一些復古又有趣的小東西，來好住可以花些時間挖寶，喜歡的話，有些可愛的手作可以買回家喔。

看得出民宿真的很用心在親子這一塊，特別規劃了一片兒童遊樂區，不僅孩子們玩的開心，大人們也樂的輕鬆愜意，好希望每間民宿都能規劃小朋友的玩樂空間，讓我們這些爸媽們都能喘口氣呀。

8 色彩繽紛的大廳。
9 二樓的陽台景觀真是無敵好，一整片的開闊的田園美景就在眼前。
10 彩色泡泡糖房型，一整個就是耀眼。
11 房間角落擺了小溜滑梯。
12 好住的四個房間都有一大面的落地景觀窗，躺在床上或沙發上就能欣賞風景了。

戲水、划船，讓孩子玩翻天

民宿很有巧思，在兩棟建築中間，規劃了一個小型的戲水划船區，有小船、兒童泳圈與衝浪板，甚至連水槍都有，戲水池深度約十五～二十公分，並不深，讓小朋友享受划船的樂趣外，也兼顧安全性。

好住一共有四個房間，一間四人房位在一樓，其他三間都在二樓，四人房沒有浴缸，但有兩套淋浴設備。每一間房的空間都非常大。我們這次入住的是彩色泡泡糖，一走進去就被繽紛炫麗的色彩包圍，整個人也跟著飛舞起來，色彩果真有種神奇的魔力，可以讓人有好心情。

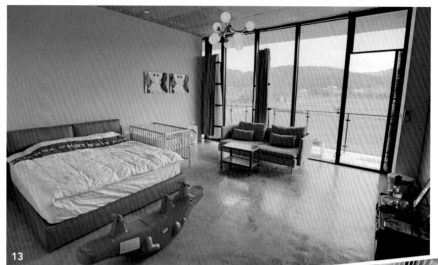

貼心幫客人準備好的嬰兒床，除了床圍寢具，連防踢被與小毯子都有，細心程度真的讓我印象很深刻！

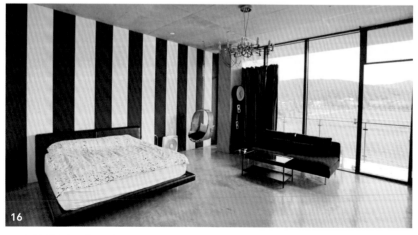

13 這間是藍色土耳其，讓人一看就愛上。

14.15 浴室前方也佈置的很唯美，完全正中大嬸的少女心，而且土耳其藍有浴缸喔。

16 風格截然不同的法式小巴黎。

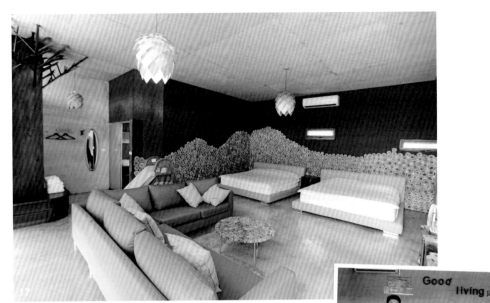

Good living，就是好好生活

17 這間是位在一樓，國王很喜歡的漂浮森林島。
18 房間也有溜滑梯喔。

森呼吸，一起好好生活

趁著三兄弟在划船的片刻，我趕緊跟著民宿主人一起去參觀房間。

我個人好喜歡藍色土耳其，因為是最愛的藍色，清新舒服，讓人放鬆；黑白時尚的法式小巴黎也很吸引我的目光，設計新潮搶眼，是屬於簡約優雅的時尚雅痞風格。

最後參觀的是位在一樓，國王很喜歡的漂浮森林島，這個寬闊的房間以綠色為主題，呈現清新自然的原始風格，就彷彿置身在森林中，整個房間都是運用漂流木的元素來打造的喔，是森林系的環保概念綠色房。

好住 Good living 民宿是很適合親子的民宿，不但對小朋友很用心，規劃了兒童遊戲區與戲水划船區，而且四個房間都是主題鮮明的大景觀房，民宿老闆只打造了四個房間，就是要讓旅人們能在房間裡享受寬敞渡假空間，這種打從心底為客人著想的心思，王妃覺得很難得呢！

La Palette 調色盤築夢會館

跟著彩虹一起去旅行

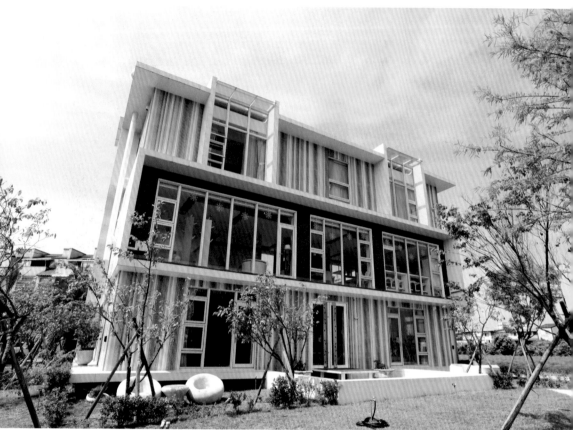

電話 | 0913-006-559 / 0975-875-272 曹小姐

地址 | 宜蘭縣羅東鎮復興路二段 261 巷 75 弄 26 號

房價 | 雙人房平日 5600 起

👑 **親子推薦房型 |** 飛越四人房

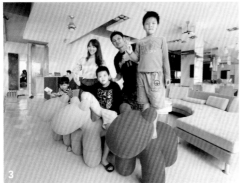

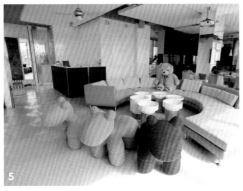

1 我喜歡綠牆上的幸運草裝飾，陽光下好美。
2 大廳採光良好，色彩佈置很繽紛。
3 客廳裡的彩色小馬讓三兄弟和國王都玩的不亦樂乎。
4 腳踏車是可以免費借的。
5 客廳一樣色彩繽紛。

　　聽到調色盤，你腦中應該會連想起很多顏色吧！？沒錯，這間時尚又色彩繽紛的民宿，裡面到處都是 Colorful，所以開幕半年就已經聲名大噪，吸引了不少雜誌與偶像劇來拍攝，從門外就看到彩虹般的色彩，渡假的心情也跟著飛揚起來。

　　大廳是我隔天早上才拍的，諾大的舒適空間裝滿各種顏色，小朋友可以奔跑，大人也有地方可以聚會聊天，客廳裡有彩色小馬和閱讀區；民宿也提供了腳踏車，可以讓住宿客人免費取用。

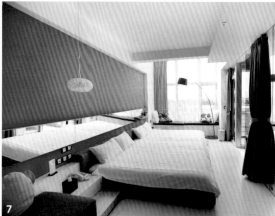
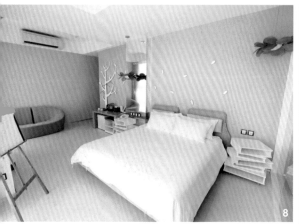
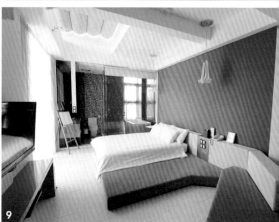

6.7 藍色飛越四人房和粉色喜悅四人房都好夢幻。

8 黃色的希望房是雙人房。

9 橘色圓滿房是 VIP 雙人房，空間比一般雙人房寬敞。

生活也充滿繽紛、快樂

　　調色盤築夢會館由不同顏色的房間組成，每個房間代表逐夢元素的不同意涵，加起來就是一道彩虹。原本我是訂粉紅（喜悅）房，但一看到粉藍色的飛越四人房我就瞬間變失控姊了，大家都知道我是藍色控啊！不過一進入我的喜悅房還是有驚艷啦！居然也美得如此夢幻。

　　有些人覺得把過多得顏色放進一個空間會很雜亂或俗氣，但在調色盤卻不會如此，彩虹般的顏色和恰到好處的美感，讓人感到舒服、柔和。

10 用調色盤來裝五顏六色的餐點好好吃。

11 客廳準備了好多故事書與繪本喔。

12 陽台就能看到一片美景。

13.14 裝飾小物也都好可愛。

服務熱忱 100%，餐點很用心

　　到達民宿後女主人會準備下午茶，優雅又美味，早餐更是用有機的在地食材做的，都是出自於女主人的好手藝喔！不論下午茶或早餐，他們都會依照季節及當日人數來做調整變化。

　　這間民宿真的很適合帶小朋友來，女主人幫小安貼心的準備了彩色兒童餐椅，色調整體好搭喔！還有稀飯和肉鬆，相信每個住過調色盤的客人都能感受到她們在細節上對客人的用心觀察與服務。

東岳湧泉&南方澳觀景台

真正透沁涼，比吃冰還消暑的戲水景點

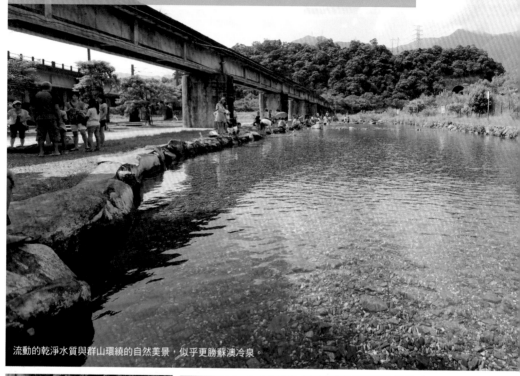

流動的乾淨水質與群山環繞的自然美景，似乎更勝蘇澳冷泉。

1 泉水的溫度只有十多度，我家小子游來游去～完全沒在怕冰的，直呼好好玩啊。

2.3 這裡大約劃分為三區，45公分、50公分、60公分，都不深啦。雖然水不深，還是要有家長在旁邊看著比較安全喔！

DATA

東岳湧泉｜衛星導航設東岳國小
（宜蘭縣南澳鄉蘇花路三段 209 號）

南方澳（昭安）觀景台｜蘇花公路
108.2 公里處

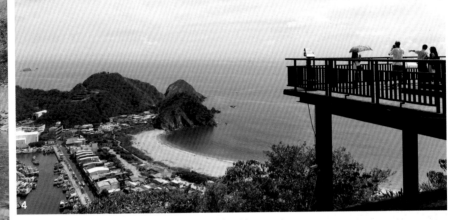

4 南方澳觀景台視野很好，有如明信片般的美景就在眼前。

　　東岳湧泉位在宜蘭縣南澳鄉東岳村的東岳湧泉公園，是台鐵開挖隧道時意外挖到的泉脈，水質清澈通透，非常乾淨，原本是當地居民的私房景點，後來經過整理成為南澳鄉熱門的戲水景點。目前沒有收取門票，可戲水，禁止烤肉和露營。

　　這裡好像沒有確切的地址，建議把衛星導航設定東澳國小會比較好找，從東澳國小右轉直走約二百公尺即可到。雖然經過蜿蜒的蘇花公路讓人頭暈，但是來到群山環繞，有著沁涼消暑的東岳湧泉，一切都值得了！真的好好玩，簡直比吃冰還消暑呢！不僅小朋友玩到瘋，連我都不想離開了，東岳湧泉真的是一個很棒的親子玩水景點喔，趕快趁著夏末來玩水泡腳吧！

　　來東岳湧泉的蘇花公路上約 108.2 公里處，看到了南方澳觀景台。約十坪大的觀景台，西側可眺望虎頭山的壯闊山景，北面可俯看內埤海灘與豆腐岬的絕美景致，還可遠眺左邊的蘇澳港、南方澳大橋，好天氣時還可見到更遠處的龜山島，許多攝影高手都會來此捕捉日出美景與夜景，建議可順道一遊。

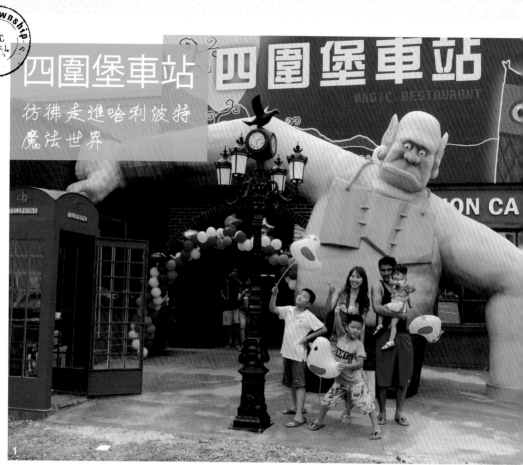

四圍堡車站

彷彿走進哈利波特
魔法世界

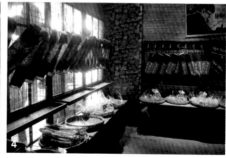

1 門口這個表情逗趣的大巨人就是愛吃鬼地魔。

2 紅色電話亭裡目前提供咖啡,這位愛喝咖啡的大叔馬上來一杯,是說他穿這樣好像要去開卡車,好像應該喝維士比比較適合吧 >///<

3 入門兩旁有盔甲騎士迎接我們。

4 餐廳內販賣著各式麵包、蛋糕、伴手禮,還有貓頭鷹燒。

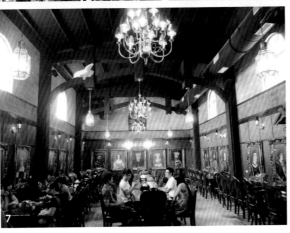

DATA

礁溪四圍堡車站

地址｜宜蘭縣礁溪鄉礁溪路七段 72 號
（火山爆發雞斜對面）

電話｜ 03-9871122

營業時間｜週一至週五 10:00-19:30
週六至週日 09:00-20:00

5 四圍車站裡到處都有貓頭鷹，貓頭鷹是眾神派來監視換祿人的，隨處可見貓頭鷹虎視眈眈的看著我們。

6 兩個哥哥在 LOGOSOGO 這區徹底淪陷，看到魔法仗與魔法帽就不肯走人，後來連老木我自己都跟著戴了，最後還包了四頂回家。

7 重頭戲就是這彷彿哈利波特電影中的【霍格華茲食堂】，華麗氣派令人眼睛一亮。

　　常去宜蘭的人會發現礁溪路上出現了一個大巨人地魔，乍看之下頗有山寨村赤魁的氣勢，原來這個是宜蘭新亮點：四圍堡車站。和溪頭妖怪村與窯烤山寨村都是設計總監牛哥的最新力作。

　　牛哥的每一個作品都很有故事性，這次四圍堡車站內部是很魔法的哈利波特風，四圍堡是礁溪的舊稱，傳說中不論歐洲或東方社會，都有一種教換祿的魔法，不論是貧人或富人，都必須經過三次輪迴，富恆富、窮恆窮，但有一群認為這樣很不公平的巫師，打造了一個叫「換祿」的車站，讓許多不滿這輩子生活的人搭乘魔法火車至歐洲或其他地方換祿，改變現有生活，但是這樣的換祿魔法儀式是不被容許的，會遭到眾神的追查，而地魔就是眾神派出的一員，只是地魔很貪吃，容易被食物收買（咦？這不是跟我很像……），所以巫師們在四圍堡車站裡設置了大量的糧食來轉移地魔的注意力。看到這裡，是不是讓人對四圍堡車站的傳說更加好奇了呢？

　　四圍堡車站絕對是個從裡到外都好拍的景點餐廳，華麗有特色的裝潢加上精彩的寓言故事與魔法風格結合，快來一趟魔法世界吧！

FREE
OR CHILDREN
UNDER 3

宜農牧場

體驗餵小豬、羊
兒喝奶的樂趣

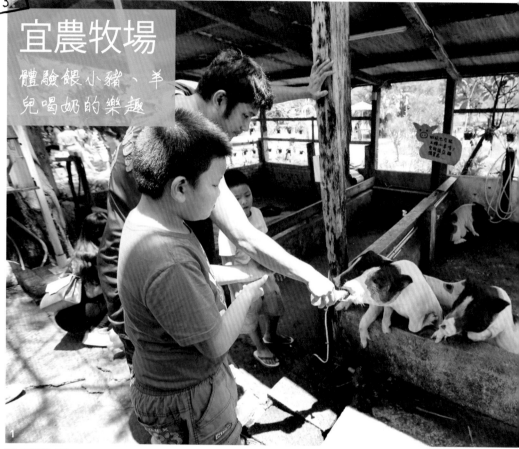

1 小豬，你很餓喔！
2 園裡有許多可愛的小動物。
3 有點害怕餵羊咩咩又想嘗試。

宜農牧場
地址｜宜蘭縣冬山鄉長春路 239 巷 17 號
電話｜03-9567724
費用｜一人二十元（三歲以下免費）

4 園區入園費很親民。
5 體驗撈金魚。
6 要先買奶瓶才能餵小豬。
7 還有冰淇淋和其他奶製餐點。

　　老字號的宜農牧場，是當地深受歡迎的親子景點，收費很親民，入園門票只要二十元（三歲以下免費），而且是採自助式，沒有人看管，園內飼養了 Q 版迷你豬、小羊、兔子、天竺鼠，可以讓小孩 High 翻天。

　　農舍變身的販賣部有提供餵小豬 & 小羊的奶瓶（一罐三十元）與紅蘿蔔可讓小朋友體驗難得餵食樂趣，也可以購買一把二十元的牧草來餵羊咩咩。能夠近距離接觸可愛的小動物，小朋友們都很開心，而且這裡的羊兒都很溫馴友善不怕人，小朋友比較不會怕，除了享受餵小豬喝ㄋㄟㄋㄟ的樂趣，現場也有擠奶秀。

　　園內也有一座小湖泊與草皮，還有撈魚攤位小型遊樂器材與 DIY 教室（可做筆筒、羊乳皂、彩繪小陶羊），除此之外販賣部也有販售羊奶作成的餐點、冰淇淋跟飲料。我個人很喜歡宜農牧場，價位親民，好玩又可愛，是個很適合親子同遊的地方。

JIAOXI TOWNSHIP
LUNG-TAN LAKE
SCENERY
7P 8:00

大碗公溜滑梯

刺激！造型特別的秘密基地

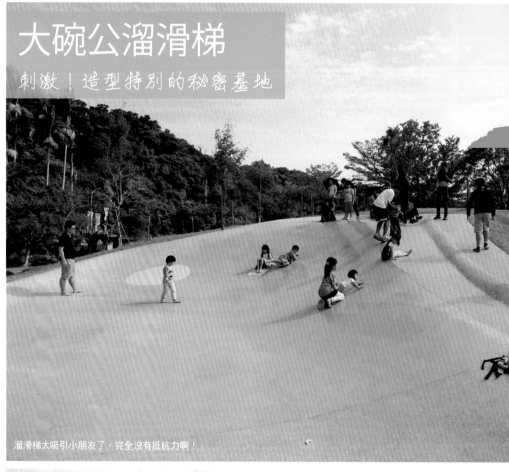

溜滑梯太吸引小朋友了，完全沒有抵抗力啊！

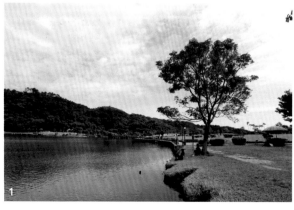

1 佇足於龍潭風景區湖光景色中，讓人放鬆
自在。

大碗公溜滑梯
地址｜宜蘭縣礁溪鄉龍潭村環湖路 1 號
（位於礁溪龍潭湖風景區內）

費用｜免費參觀

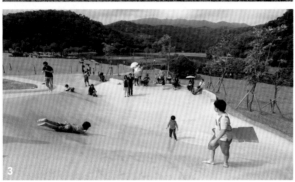

2 大草原可以讓小孩盡情奔馳。

3 坡度不大但很有特色的溜滑梯。

4 度過一個悠閒的下午。

　　刺激又好玩的大碗公溜滑梯，位在景觀優美的礁溪龍潭湖風景區，像碗公形狀的大溜滑梯隱身在充滿綠意的風景區內。

　　被票選為全台十五座特色溜滑梯之一，龍潭湖風景區，沿途湖畔景觀幽美舒服，邊散步邊欣賞湖光山色的美景，草皮上還有人在野餐真是悠閒極了！沿著橋邊走經過木棧道，就會見到草皮上有個形狀很特殊，大如碗公的白色溜滑梯，這就是傳說中很刺激的龍潭湖大碗公溜滑梯，現場此起彼落的歡樂聲，讓小朋友們都興奮不已。

　　雖然這溜滑梯看似很平滑，但是因為面積大弧度陡的關係，溜下去速度很快，感覺特別刺激好玩，而且玩法很多種，現場好多爸爸媽媽都跟著小朋友用不同的方式溜下來，我跟國王也忍不住玩了幾次，實在太好玩了，真的是小朋友的秘密基地，大碗公溜滑梯除了刺激好玩，環湖步道與綠意盎然的美景也很加分，是個非常適合親子同遊的好地方，也是我們玩過造型最特別的溜滑梯！

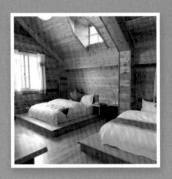

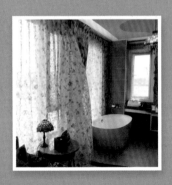

走進繽紛的童話國度！

實現夢想的異國風民宿

Jane 橙堡民宿

來天空之城做美麗的夢吧

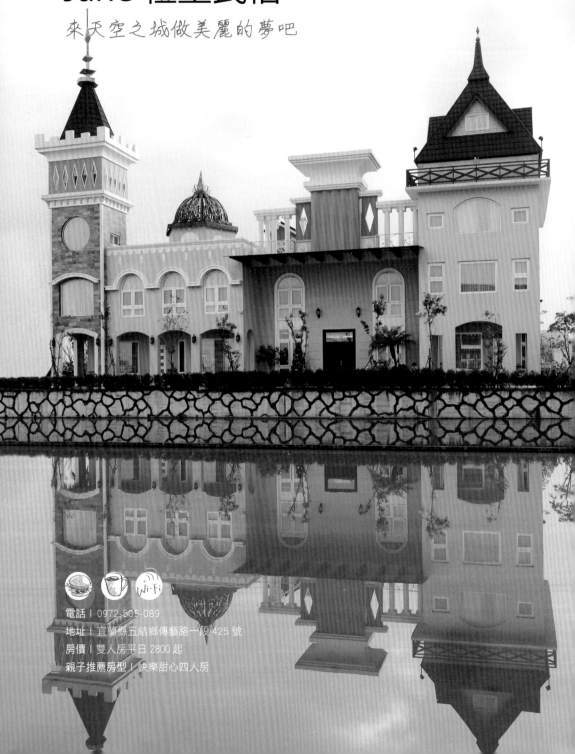

電話 | 0972-505-089
地址 | 宜蘭縣五結鄉傳藝路一段 425 號
房價 | 雙人房平日 2800 起
親子推薦房型 | 快樂甜心四人房

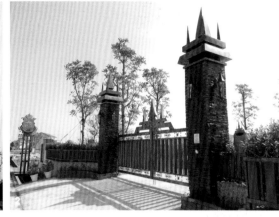

1 城堡左邊是羅浮宮，右邊是凡爾賽宮。
2 連大門都非常有特色。
3 接待大廳門口有白雪公主＆七個小矮人在迎接我們。
4 接待大廳也是使用下午茶＆早餐的地方，空間大又舒適。

　　在宜蘭五結鄉傳藝路上，一棟色彩鮮明的異國風建築佇立在水稻田邊，彷彿來到童話故事城堡，吸引許多人停留，這間民宿有個很有意思的名字，叫作橙堡，正如其名，橙堡外觀以橙色為基底，老闆說，橙色代表心中最純淨真誠的境地。其實我已經默默關注這間橙堡好久了，幾次經過傳藝路就忍不住停下來拍照，但橙堡的訂房率實在太高，所以我等了這間民宿至少兩個月以上，終於可以一圓我的公主夢了。

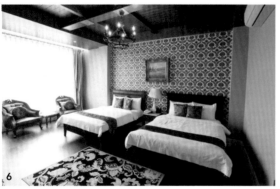

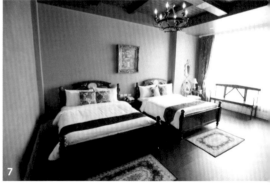

5 羅浮宮的客廳華麗貴氣，住客彷彿就是貴族。
6 很有個性的黑白騎士四人房。
7 色調鮮明的溫莎公爵四人房。
8 瑪莉皇后雙人房的風格華麗。

9.10 安妮公主房是最大最夯的房間。
11 安妮公主房裡的可愛貓腳浴缸，果然好有夢幻公主風。
12 哈利王子雙人房風格中性穩重，真得很適合王子居住。
13 這間是國王很喜歡的，查理國王雙人房，王者風範、貴氣逼人呀。

風格華麗、富麗堂皇的羅浮宮

橙堡左右的兩棟建築分別是羅浮宮＆凡爾賽宮，都有獨立的客廳與小廚房，也可以包棟，羅浮宮有六個房間，四間雙人房和兩間四人房，房型偏向英式古典宮廷風，每個房間都又大又寬敞，也有大扇窗，採光很棒，每個住客都像是貴族一樣享受。安妮公主房可以說是橙堡最熱門的房型，空間也是最大了，如果非常想住，最好挑平日來吧！重點是價格也很親民喔。而且最用心的是，每間房的設計風格和擺飾都不同，連床架、燈飾都完全不一樣，真的讓人揪甘心ㄟ。

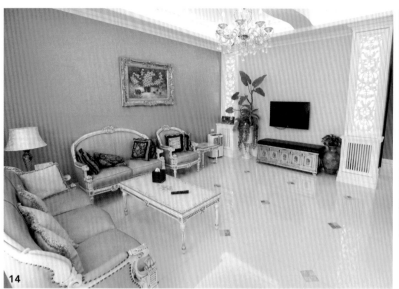

14 客廳色調上比較古典優雅。

15 樓梯後方有個小廚房，提供冷熱水使用。

16.17 很有地中海風的聖托里尼雙人房，藍色系讓人感覺好舒服；橙堡的雙人房幾乎都有浴缸可泡澡。

18.19 波希米亞雙人房，是比較柔和甜美的感覺。

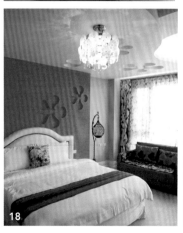

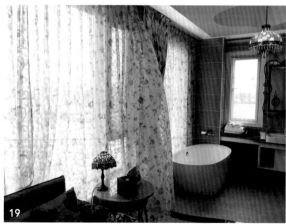

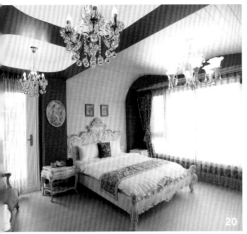
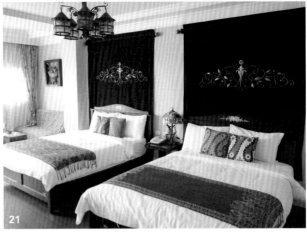

20 我們住的羅馬皇宮雙人房，真的好像中古世紀的貴族的寢室。
21 印度風情四人房，我個人也覺得實景比照片美多了。
22 浪漫甜美的快樂甜心四人房，實景比官網拍的還美，柔和的紫色調，很適合幾個姊妹淘一起入住。
23 羅馬柱後方是浴室、廁所是開放式的，讓人有點害羞。
24 羅馬皇宮最獨特處是它有獨立的空中花園，好天氣時可以在空中花園喝茶、放空。

充滿異國風情的凡爾賽宮

　　參觀完羅浮宮的六個房間，我就好期待我們住的凡爾賽宮；凡爾賽宮共有五個房間，風格比較偏異國風情，分別有希臘地中海、印度、波西米亞等風格迥異的房型，五個房間都各有特色，一入住就像是去到國外渡假；在一樓也有獨立的客廳與公共空間。

　　我們這次是入住羅馬皇宮雙人房加床，真的好像中古世紀的貴族的寢室，還有獨立空中花園；華麗的水晶燈加上貴族床架，今晚我是皇后無誤啊（國王 OS：妳的年紀已經不適合當公主了）！

希格瑪花園城堡

當一晚童話故事裡的公主

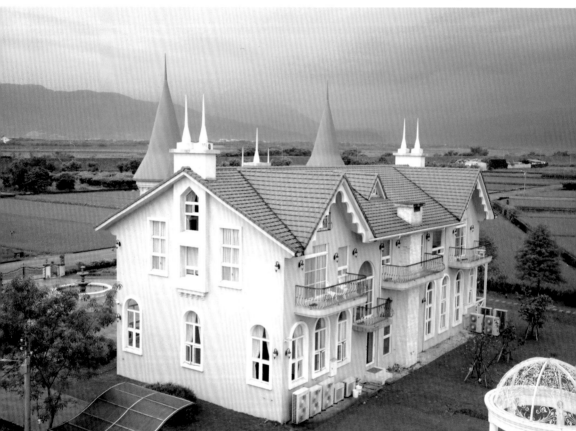

電話 | 0987-275-539 / 03-9233124

地址 | 宜蘭縣員山鄉深福路 236 號

房價 | 雙人房平日 3600 起

♛ **親子推薦房型** | 海德四人房

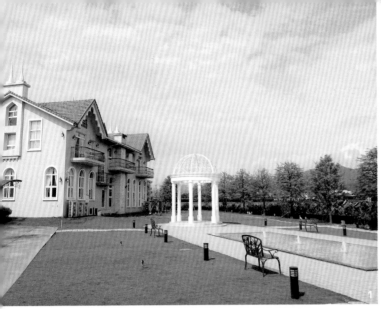

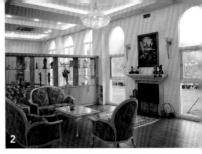

1 城堡四周都是美麗的花草，遠山繚繞、景觀優美。

2 大廳內休憩區是巴洛克風格，有華麗的水晶燈、油畫和典雅沙發，還有歐式壁爐。

3 入門兩側都有大片的落地窗景觀區，搭配古典英式風格的座位。

4 除了撞球檯，另一個獨立的空間還有空氣曲棍球及手足球遊戲台，大人小孩都不會無聊。

5 珈瑪堡有四間閣樓型的公主房，是白色蕾絲公主床喔，好浪漫。

如果你嚮往童話故事中，夢幻的歐洲古堡風情，那一定要來住這保證令女孩們尖叫的花園城堡。這間詢問度破表、在臉書被大家狂問的絕美民宿就是——希格瑪花園城堡。也是宜蘭第一間以城堡建築風格呈現的民宿。

座落在一片翠綠的稻田中，左右兩側有尖塔造型，美麗的外觀吸引了許多新人來此外拍，也是當地熱門的婚紗外拍景點。不過，民宿主人不開放非住客入園拍攝喔，所以許多新人都只能在圍牆外取景。

希格瑪城堡前面是綠色的本館珈瑪堡，後來新建了後方更令人尖叫的粉紅色蓓塔堡；本館珈瑪堡外觀是簡塔型設計，挑高氣派的接待廳有交誼廳、餐廳、休憩區及圖書區，光這裡空間就有上百坪，活動範圍非常寬敞、舒適。共有四間閣樓型的房間，每間都有大景觀窗，是優雅公主風。也可以親朋好友一起包棟喔。

希格瑪花園城堡的命名由來乃是因為民宿主人夫婦是因統計（Sigma）結緣，因此將城堡取名為希格瑪。這次入住因為民宿主人出國旅遊而無緣相識有點可惜，聽說他們夫妻都喜歡旅遊，特別喜歡歐洲建築，才蓋了這個夢幻城堡。

6.7 粉紅蓓塔堡夢幻指數 100%，每個角度都絕美。

8.9 蓓塔堡一樓的雅法餐廳，是用西式早餐的地方，浪漫優雅。

10.11 希格瑪有提供兩層式下午茶，讓人彷彿置身優雅古典的午茶餐廳。

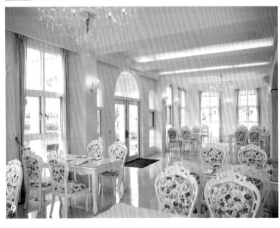

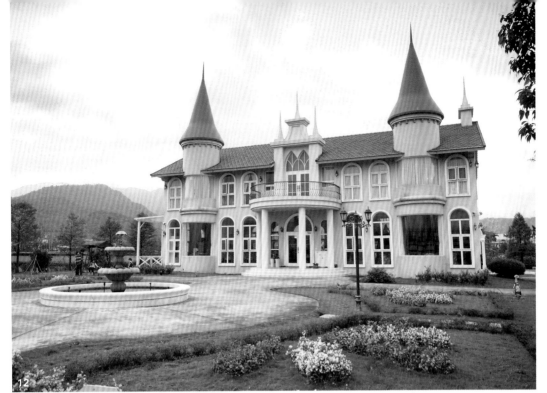

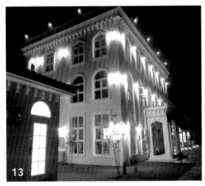

12 別具特色的城堡外觀，秒殺我不少底片。

13 夜晚的蓓塔堡在燈光襯托下也好美，忍不住想和國王在這氛圍下散步。

粉紅蓓塔堡，絕美非凡

你以為希格瑪花園城堡就只有上面這樣嗎？ No!No!No! 讓女孩們尖叫的還在後頭呢。往後棟走，這不是童話故事裡才有的場景嗎？居然有一個白色證婚台和迎賓噴水池，這就是夢幻到不行的維多利亞風的粉紅蓓塔堡。搭配四周皆是充滿綠意的田園風光，整個庭園就彷彿是凡爾賽宮的後花園啊！今晚住這裡的我根本就是公主無誤。

光這棟蓓塔堡的外觀就讓我拍照拍到手軟，不管哪個角度都很美，噴水池到了夜晚還會有燈光變化呢。

這座法式典雅的華麗城堡，肯定會在宜蘭民宿中掀起一陣旋風，真的太美了。就連蓓塔堡一樓法式浪漫的雅法餐廳，用餐的地方，也是尖叫指數超高，充滿英國古典浪漫風情。

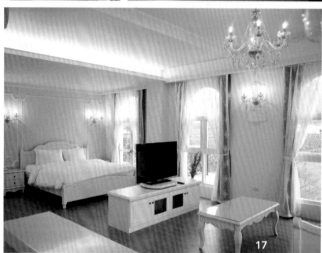

14 香波房從裡到外都是粉紅色，一入門就有個粉紅色小陽台。

15.16 房間裡還有白色小吧檯，可以在這裡浪漫一下，喝點小酒。

17 柔柔的粉嫩色舒服又迷人，非常舒壓；Sony 46 吋液晶電視可以旋轉喔，相當方便。

18.19 舒適的獨立筒大床與羽絨被，搭配窗外五星級的田野景觀。

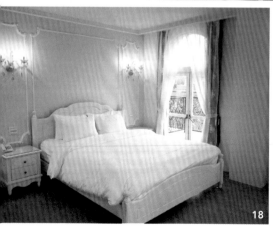

20 這個鄉村風的沙發躺椅，連國王都
　　讚不絕口呢。
21.22 浴室的空間超大，Toto 衛浴設備
　　　花灑淋浴柱，還有超大的 Bettor 圓
　　　形浴缸。
23.24 印有 Sigma 的可愛小方巾和歐舒
　　　丹沐浴組與草本舒壓泡澡精油，都
　　　教人愛不釋手。

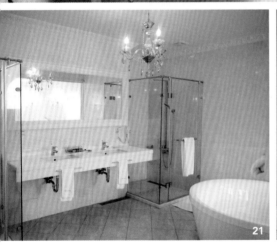

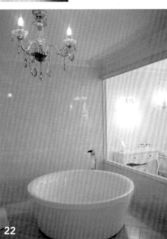

夢幻指數破表，女孩們請用力尖叫

　　粉紅蓓塔堡裡也有四個房間，分別是香波、寧芬、昔濃、佩納，我們今天入住的是香波，從走道、樓梯都是古典浪漫氛圍。打開門映入眼簾的，是我們專屬的小陽台，又讓我再度瘋狂，這也太可愛、太夢幻了吧！

　　房間色系是淡淡粉紅色，加上白色小吧檯、紫色沙發椅，房間四周都是落地景觀窗，在吧檯旁喝杯小酒、享受 Pioneer 音響設備，一整個就是華麗至極！地板也是一層不染，所以我很放心讓小王子在地上爬。所有的白色家具都是質感很好的歐風系，女孩們看到房裡的擺設絕對是要尖叫的啊。

北方札特古堡

免搭機！來去歐洲古堡住一晚

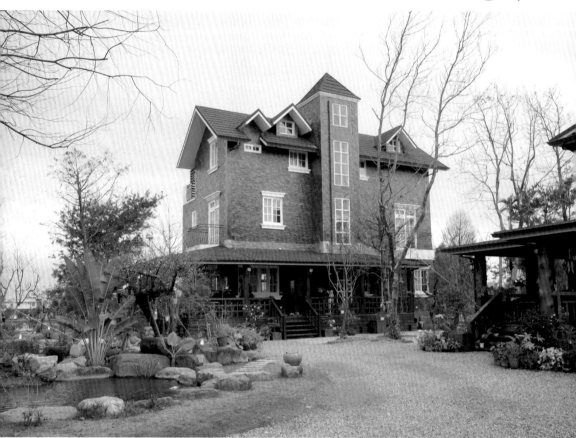

電話 | 0918-612-581 / 03-9612581

地址 | 宜蘭縣冬山鄉廣安村廣興路 682 巷 132 號

房價 | 雙人房平日 3660 起

♔ 親子推薦房型 | 四人套房

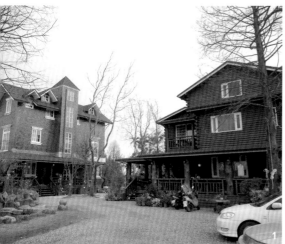
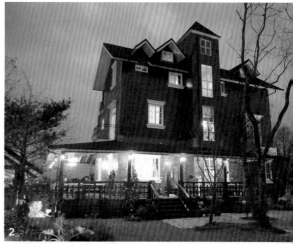
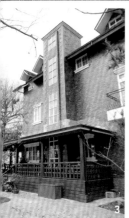

1 濕冷天氣的北方札特特別有意境，右邊的一館色調較深，較像北歐童話小木屋，左邊的二館比較偏向英格蘭古堡風。
2 這根本就像是在北歐嘛！
3 很有意境之美。
4.5 一踏進屋內就撲鼻而來的木頭香氣，溫暖的色調給人舒適又自在的感覺。

　　來到這裡有種誤以為來到歐洲古堡的錯覺？連我都覺得好像飛了一趟歐洲呢！園內遍植的落羽松與古堡建築形成一種蕭瑟的美感，分明就是明信片裡才會出現的北歐美景阿。

　　這座如童話故事中的莊園城堡，白天、夜晚各有一番風情，如果暫時無法出國，不妨來一趟北方札特渡假吧！右邊深色小木屋就是本館，整棟都是造價不斐的原木，二館古堡館除了在外觀上與本館明顯區隔，建材也不一樣，採用水泥建造，輔以木頭覆蓋外牆；兩個古堡館都有迴廊，放置許多原木桌椅，天氣好時客人們都坐在迴廊的休憩區聊天、喝茶。

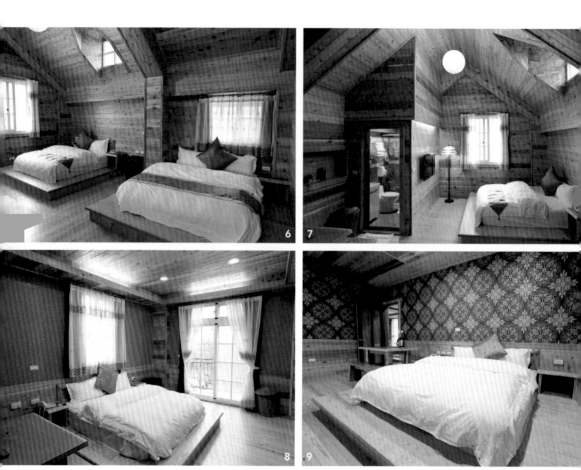

6 房間全部都是原木，很大很寬敞。
7 其實很像童話小屋。
8 這是朋友住的其中一間雙人房，採光較明亮。
9 另一組朋友的雙人房，感覺有稍微小一點。

在芬多精森林裡安眠

我們今晚入住的房間是位在三樓的四人房，一進門就有陣陣迷人的原木香氣在迎接我們，就像沐浴著芬多精，我今晚肯定能一夜好眠。老闆說因為木頭有冬暖夏涼的作用，所以他採用原木香杉來打造了這麼舒適的環境，希望能讓每位客人的睡眠品質都能加分，出來渡假當然就是要睡得好啊！

10 暮色下的古堡剎是美麗。
11 中式早餐很豐盛。
12 迴廊好適合喝茶、喝咖啡歐。
13 煮咖啡是老闆的拿手絕活。
14 有淡淡蕭瑟感的古堡。

暮色下更有一番朦朧美

　　參觀完房間剛好沒下雨，我們就出門走走，發現暮色下的古堡，有種朦朧的意境美，傍晚的北方札特就像一幅畫。難得和國王及朋友們一起出來走走，我們都喜歡這樣悠閒地散步。

　　老闆拿手絕活可是煮咖啡喔，北方札特招牌咖啡一定要喝。餐廳有視聽設備，也可以在餐廳看影片，這裡很適合一群朋友一起來訪，下次，一起來去古堡住一晚吧！

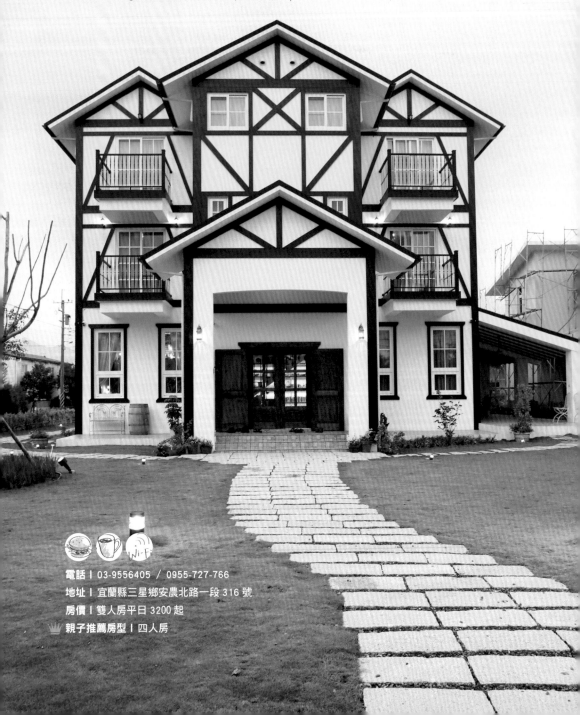

Mi Casa 米卡薩

浪漫指數破表，安農溪畔的歐風民宿

電話 ┃ 03-9556405 ／ 0955-727-766
地址 ┃ 宜蘭縣三星鄉安農北路一段 316 號
房價 ┃ 雙人房平日 3200 起
親子推薦房型 ┃ 四人房

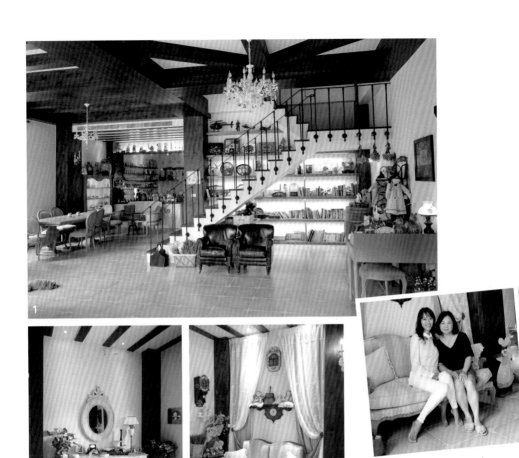

美麗又多才多藝的女主人 Mia

1 隨便拍都像明信片裡的歐風建築一樣美。
2.3 獨特的美感品味，造就了這間從裡美到外的歐風民宿。

　　Mi Casa 源起於西班牙語，意指「我的家」，希望每位旅人都能以放鬆的心情住進 Mi Casa 米卡薩。我敢說，這絕對是我近期住過質感絕佳的異國風民宿了，光是獨特的白色都鐸式建築就讓人一眼難忘。女主人的優雅品味與民宿質感，更叫人回味無窮，這間位在安農溪畔的特色民宿，只要住過，你一定會愛上。

　　光是外觀建築就可以讓你拍到手軟（舉步維艱 ^^）。進入民宿裡，更讓人驚艷，挑高寬敞的大廳，彷彿來到浪漫典雅的午茶餐廳。沉穩內斂的色調，沒有沉重的氣息，有的是高雅的品味。

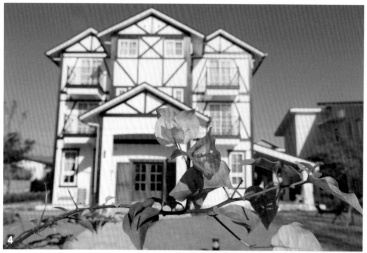

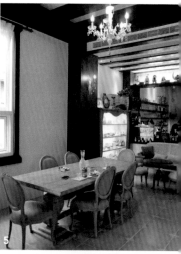

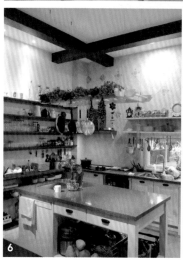

4 藍天下的米卡薩非常耀眼奪目。

5 餐廳美的讓人尖叫，坐在這享用下午茶，宛如置身歐洲宮廷般，精緻優雅的色調與裝潢，營造出浪漫氛圍。

6 鄉村風的廚房也令人讚賞不已。

7 每個角落都很用心的佈置。

8 樓梯下的小驚喜還有這些紅白酒，女主人 Mia 對品酒也很有一套。

彷彿置身歐洲童話城堡

一進門就聞到淡雅的原木香氣，民宿裡的木頭可是選用進口的香杉，我暗自讚嘆著，實景果然比照片還美。只是這樣的色調在鏡頭裡較吃虧，一定要來現場感受它的美，保證不會讓你失望。

米卡薩所有的佈置都是女主人 Mia 的巧思，她是一位很有品味又優雅的女性，Mia 原本是木頭彩繪老師，民宿大廳內有許多她珍貴的作品，獨特的美感品味，造就了這間從裡美到外的歐風民宿。

9 女主人 Mia 的作品與收藏，你真的不得不佩服她的才藝與品味。

10 景觀四人房，簡單卻不失品味的房間，瀰漫著淡雅的木香，躺在床上就是一種享受。

11.12 這絕對是高質感的蕾絲呀（一摸就知道）～浪漫的蝴蝶結，熊熊激起宜蘭大嬸的少女魂。

13 乾濕分離的浴室也是一個很棒的地方，從備品到擺設都能見到民宿主人的品味。

14.15 新版的瑰柏翠備品與泡澡精油，毛巾的紙鎮都有 Mi Casa 的 Logo。

16 超大空間裡還有個講究質感的大浴缸。

典雅、浪漫的公主風房間

　　進入我們入住的景觀四人房。我的天！這絕對是我住過質感前三名的房間了。原木的芳香繚繞著房間，沒有華麗的裝飾，精緻典雅，絕對能感受那不同的質感。

　　白色典雅的公主床，不論是枕頭到軟硬適中的床墊都讓人稱讚，實在太好睡了。再細看那蕾絲床飾巾，夢幻到會讓女孩們尖叫，好想打包一套帶回家，但身處男人堆，用了好像也只是糟蹋這麼高雅的蕾絲吧。（泣～我也有夢幻少女心呀！）

蛋糕會特意給一家人嘗試
不同的口味喔!

17 精緻的下午茶蛋糕。
18 香濃好喝的南瓜湯,還有愛心形狀,造型與口感都滿分。
19 加了三種以上起司的沙拉,裡面還有新鮮時蔬與水果。
20 主食是起司焗烤法式麵包,擺盤上還有蛋捲、火腿、磨菇,配料也是水準之上。

下午茶除了蛋糕還提供水果

不計成本的精緻餐點

Mi Casa 米卡薩有提供入住的賓客精緻下午茶,這下午茶可是一點都不含糊,用的是高檔的 Wedgewood 瓷杯,蛋糕是 Mia 的小叔烘培店販售的。那精緻的蛋糕根本是飯店級水準,我只能說,民宿下午茶用這樣的蛋糕,真的是沒在計較成本的。難怪男主人李大哥說,老婆為了講究質感常常在做賠本生意,讓他很傷腦筋(笑)。

Mi Casa 米卡薩的早餐也是出名的豐盛與精緻,聽說還有人特地包車來吃呢。當天早餐無論是濃湯、沙拉和起司焗烤法式麵包,每樣都很厲害,用料很大方,除了無糖豆漿,當然也有現煮的咖啡。真的是五星級的享受耶,媲美主廚級水準,真的很佩服 Mia 的廚藝。隔天早上,國王帶著大寶哥去安農溪畔晨跑,直說沿途的美景與新鮮空氣實在太棒了。兩天一夜的時光像做夢一樣,Mi Casa 米卡薩帶給我們一家的美好回憶,直到現在還是很難忘。

倆仙沐田莊園

彷彿置身在歐洲的中古世紀城堡

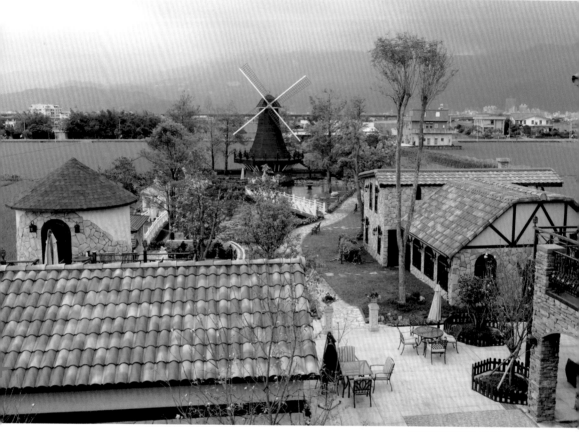

電話 I 03-9882255

地址 I 宜蘭縣礁溪鄉玉田村茅埔路 18-6 號

房價 I 雙人房平日 4700 起

👑 **親子推薦房型** I 雙魚座四人房

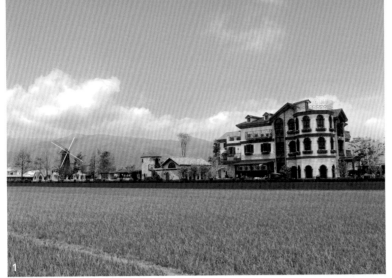

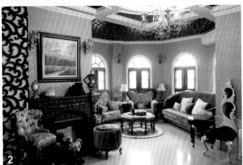

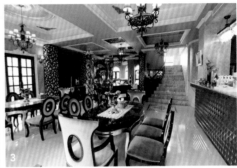

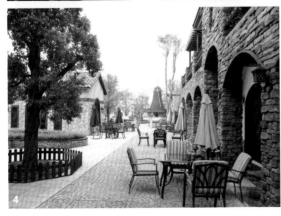

1 莊園外是一片稻田。
2.3 極盡奢華的迎賓大廳與餐廳。
4 另一棟歐式建築,也是客房區,濃濃的異國風
　情,彷彿置身歐洲莊園。

　　真想不到在礁溪的田野間居然也隱身了這樣一座美麗的風車城堡。這間極有特色的風車
城堡,雖然開幕不久,已然成為當地的特色指標,原本是會員制渡假會所,後來開放給一
般客人入住,所以我們才有這樣的機會來到這令人讚嘆連連的歐風古堡莊園。

　　倆仙沐田的取名很有意思,倆仙指的是主人兩個高大的兒子,沐田則是位在田間的意思;
倆仙沐田莊園佔地千坪,由六棟不同的建築組合而成,莊園內有十二間客房,皆以十二星
座來命名。

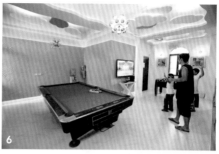

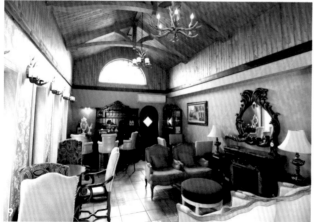

5 天花板有可愛的雲朵與繽紛的彩色，這裡是上網區 & 遊戲區。

6 遊戲區還有撞球桌、XBOX，讓父子三人玩的不亦樂乎。

7 令人驚喜的電動麻將室，帶長輩來或家族旅行就不怕無聊了。

8 卡拉 OK 室的聲光效果也都很不錯。

9 宛如夢幻的歐洲餐廳，夜晚搖身一變成小酒吧，可以浪漫的在這小酌一番。

10.11 這棟會議室樓下可以上課，樓上可以開會喔。

12 園區有一座好大的溜滑梯，小朋友可以在這裡玩。
13 戶外還貼心設置了很有渡假風情的烤肉區 & 休憩區。

慢生活！就像置身在歐洲莊園裡

　　走進豪華的莊園內，首先是兩座氣派的歐風城堡，十二間星座客房都集中在這兩棟建築，後方則有幾棟不同風格的小房子，分別是交誼廳、遊戲室、卡拉 OK、麻將間、會議室，真是設備超級齊全啊！就算是帶長輩來，或是家族旅行，這裡都是很不錯的選擇，每個人可以選擇他喜歡的方式渡假。會議室也可以讓很多公司員工來這裡開會、上課兼渡假，這是一舉多得的好地方。

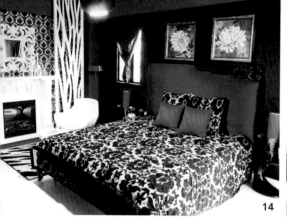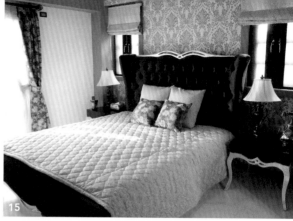

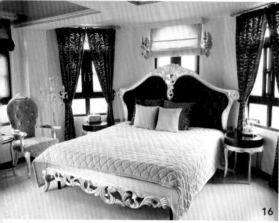

14 牡羊座色彩大膽、強烈。

15 水瓶座是以沉穩的深藍色當基底色。

16 這間超美的雙人房,印象中是天蠍座。

17 倆仙的每個房間都有浴缸喔。

18 倆仙有四間四人房,其中一間就是王妃的雙魚座。

19 我們這次住的巨蟹六人房,顏色繽紛。

備品齊全

有置身國外的fu吧？！

20 荷蘭風車和池畔庭園都是倆仙的招牌景觀。
21.22 傍晚的莊園點起燈，唯美浪漫。

不同星座主題，讓房間有不同個性

逛完整個園區其實已經有點累了，這園區好大，不過更期待的，當然就是房間了。倆仙的房間每一間風格都不同，但都是搭配進口家具與燈飾，用鮮明色彩來區分星座主題。王妃無法一一參觀各個房間，但基本上每個房間都很舒適且配色大膽。

我們這次入住的是唯一的一間巨蟹座六人房，有三張舒適柔軟的大床，樓上還有個小閣樓， 備品應有盡有，還貼心準備了泡麵、零食、針線包，真的是設備齊全的 Super 豪華民宿。隔天的早餐可以選中式或是西式，我們選了西式早餐，而且選擇在戶外用餐，感覺真的像到了歐洲呢。

羽過天輕渡假民宿

下雨天也能讓人有好心情

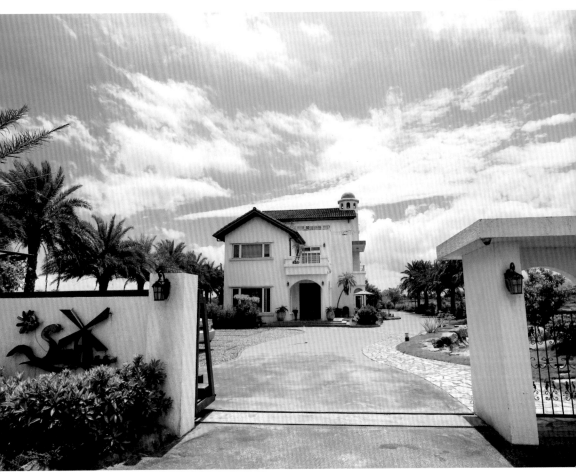

電話 | 03-9503538 / 0972-877-813 楊先生

地址 | 宜蘭縣五結鄉公園一路 86 號

房價 | 雙人房平日 3800 起

親子推薦房型 | 普羅旺斯四人房

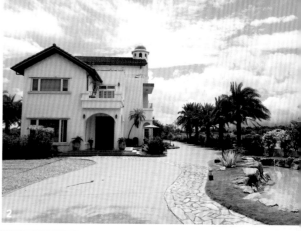
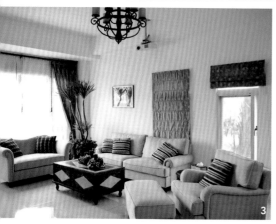
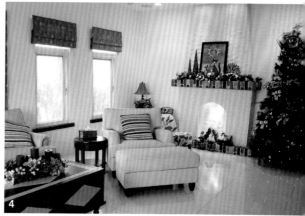

1 庭院很大很寬敞，還有兩個沙坑讓孩子玩沙。
2 民宿有停車場和庭院可停車；還有兒童戲水池喔。
3 客廳很寬敞，採光也很好。
4 這是我最喜歡的角落，仿壁爐的設計，加上大耶誕樹，好吸睛。

　　這家美麗的民宿可以說從外到裡都美，外面的田園美景，很像在國外的鄉間，而民宿本身是白色裝潢，感覺好舒服，戶外還有個大戲水池可以玩水。只是不巧我們入住的這兩天都是濕冷的雨天，無緣見到藍天白雲下的羽過天輕，不過也是因為雨天，才讓我們有更多時間欣賞民宿的美及主人的熱情。

　　本來陰雨綿綿讓我有點沮喪，國王說：「誰說渡假一定要安排很多景點？悠閒的在民宿享受清靜也是一種放鬆。」讓我瞬間釋懷，每次出遊都會想著多走走，真正留在民宿慢活的時間反而少之又少，這一次，我們總算完全沒行程的待在民宿喝下午茶、聊天、休息，意外地賺到許多輕鬆愜意。

　　民宿客廳是美式鄉村風，而且窗明几淨，空間很大很舒適，每個角落都可以發現民宿主人楊大哥佈置的巧思，牆上的鐘、電視櫃上的骨董摩托車、復古小物，都讓人好驚喜。那個時候小安安還在我肚子裡五個月，但兩個搗蛋鬼功力一樣不弱，民宿主人楊大哥也有兩個和我們二寶年紀相仿的小孩，所以對小孩很有包容力也很有耐心，讓我和國王可以暫時輕鬆一下，楊大哥還在客廳放了電影，讓我們一起看呢。

5 我喜歡餐廳靠窗的位置，視野很好，可以邊喝茶邊看外面的雨和田野。

6 很漂亮的開放式廚房吧，時尚又明亮，應該是每個女生都會愛上的地方吧！！

7.8 民宿的下午茶是我最愛的諾貝爾奶凍和水果，加上一杯熱呼呼的桂圓紅棗茶，心頭都暖了起來！

9 卡布里雙人房。

10.11 托雷多雙人房有綠色和橘色不同色調。

寬敞的房間，讓人感到放鬆

　　民宿的房型我也都很喜歡，卡布里雙人房也是鄉村風格，色系和燈光都溫暖，還有獨立的戲水池與泡澡浴缸，戶外有獨立的戲水池與造景，也很適合帶小孩的家庭入住喔。

　　二樓除了我們的四人房，還有兩間是一樣的房型，不同顏色和風格，都是托雷多雙人房（綠色、橘色），內部空間很大，帶小孩的父母也可考慮這樣的房型加床。每個房間的冰箱也都用了不同顏色，隱身在木櫃下，很特別也很有特色，從吊燈、檯燈、古董木櫃到裝飾小物，每個房間的裝飾都不一樣，可以看出巧思。

12 佩魯加雙人房是隱藏版房間，很少人知道喔。
13 摩納哥雙人房典雅又帶點復古風，是女生會喜歡的風格。
14 普羅旺斯四人房挑高設計，寬敞空間可以讓小孩蹦蹦跳跳。
15 這間就是唯一獨棟的米格斯雙人房，在主建築的後方，隱密
　　性非常夠。
16 這次下雨沒有機會讓孩子們玩沙，下次一定要再來玩。

每個房型都古典又復古

　　三樓的摩納哥雙人房是黃色系的溫暖色調，典雅又復古，還有兩間佩魯加雙人房是隱藏版房間，官網上看不到，浴室前還做了景觀窗，完全就是貴族風。

　　我們今晚入住的普羅旺斯四人房在二樓，也是羽過天輕唯一的四人房，很適合小朋友來喔，因為使用了很有質感也很乾淨的木質地板，還有防噪音的隔音棉，小孩蹦蹦跳跳也不會覺得吵，像野蠻家族這麼吵的就非常適合！

希臘小島

美到不像話！我竟然在夢想中的愛琴海

電話 | 0933-096-550
地址 | 宜蘭縣三星鄉大隱村大隱一路 7 號
房價 | 雙人房平日 3000 起
親子推薦房型 | 夏天四人房

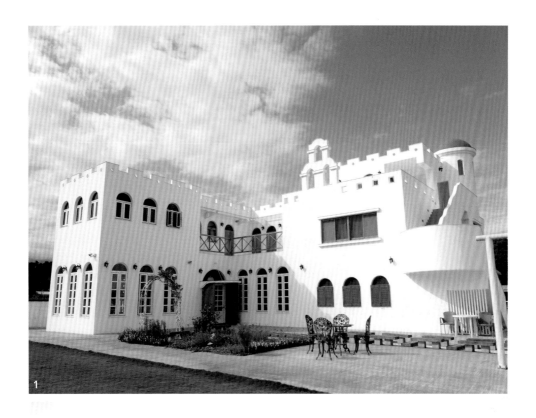

1 希臘——我的夢想國度，在這藍與白的世界中，幸福與美景垂手可得。
2 推開藍色的大門，要進入我夢寐以求的小島了。
3 這裡每個角落都那麼有特色，隨手一拍都是美景。

地上的止滑漆雖不美觀，
卻是島主的貼心設計

第一次感覺希臘離我那麼近……就像夢一樣，好不真實。這藍白交織的美麗建築，就在台灣宜蘭三星鄉的希臘小島。

這樣藍白分明的建築在一片田野中非常顯眼，島主 Tiffany 說，民宿還沒完工時，就已經引起注意。待希臘小島完工，雜誌立即來採訪，這點我絕對相信，當天入住時，就已經看到不少路人拿起手機在民宿外猛拍，它的外觀真的會讓人過目難忘呀。

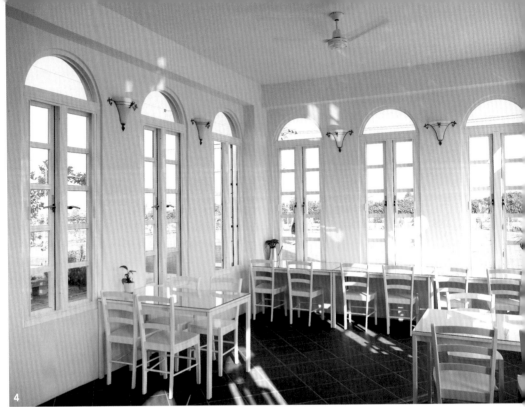

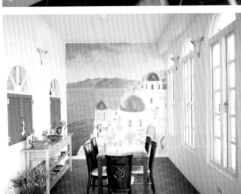

4 窗明几淨的白色空間就是迎賓大廳也是餐廳。白的讓
　人好舒服，三面近乎落地的長窗刻意不裝窗簾，想讓
　大家用餐時也能欣賞到窗外各個角度的美景。
5 我愛死了這一整面的希臘小島牆，有種置身在愛琴海
　般的錯覺。
6.7 每個角落都讓人拍個不停。

這排蝸牛們好
有意思喔～忍
不住想拍它。

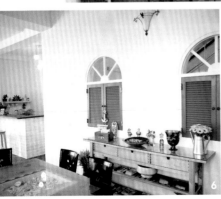

8 鐘樓、圓頂與藍天白雲相呼應，這裡真的是在台灣……。
9 經過高高低低的樓梯才能來到房間，Tiffany 說真正的希臘就是這樣。
10 沿著藍色階梯上去，從這個角度看過去，左邊那面窗就是我們的四人房夏天。

沉浸在藍與白的國度裡

民宿裡的每個角落都有島主的巧思，幾次電話連絡中可感覺出她的熱情與爽朗，為了夢想，她毅然辭去高薪工作，專心打造這間美麗的希臘小島。

因為 Tiffany 的嚴重潔癖與要求完美性格，所以希臘小島每個房間都是她親自打掃整理的，難怪乾淨到不行。隔天早上六點多時我竟然看到她在刷洗外牆耶～。

希臘小島有一個很美的藍色圓頂，Tiffany 說圓頂的藍是她從一百多種藍色，挑選出最接近天空的藍，可惜我們來訪當天天氣不好，無緣欣賞與天空融為一體的畫面。

11 每個門卡上的圖案都跟房門上的記號一樣,想必是 Tiffany 的巧思。
12 雙人房的格局雖有不同,但清新的海洋色調讓人好舒服。
13.14 這個角落是我覺得很棒的設計。
15 四人房夏天 Summer,共有八面窗,採光良好,每一面都有不同的景,早起時可以直接從窗台看到日出喔。
16 連浴室也是藍白風。

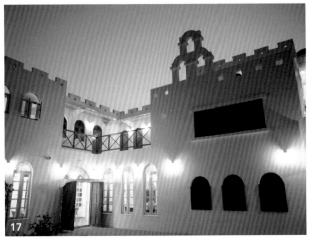

17 美到不像話～這真的是在台灣嗎？
18 這樣的夜晚，這樣的令人心醉神迷……
19 好像夢境般到了希臘小島。
20 賞心悅目的早餐，深藍色的盤子和建築風格一致。

白天夜晚皆耀眼的幸福國度

　　希臘小島共有五個房間，除了 Summer 是四人房之外，其他四間都是雙人房，房間也是藍白的海洋色調，極簡的空間設計讓人好舒服。天氣晴朗時可在露天的陽台上看到龜山島，夜晚還可以看見繁星點點。來這裡就是把心放下，迎接美好的景物，這也是生活中難得的小確幸啊。而希臘小島的夜晚，也是你無法錯過的美景，華燈初上，渲染成一整片藍紫色的天空，與白色的牆面相互呼應，瀰漫一股神祕的氣息，好像黎明快破曉前的天際，那鐘樓依然耀眼。置身於此夢幻的場景，已讓人覺得不虛此行。

夏米去散步

童話城堡般的南法莊園

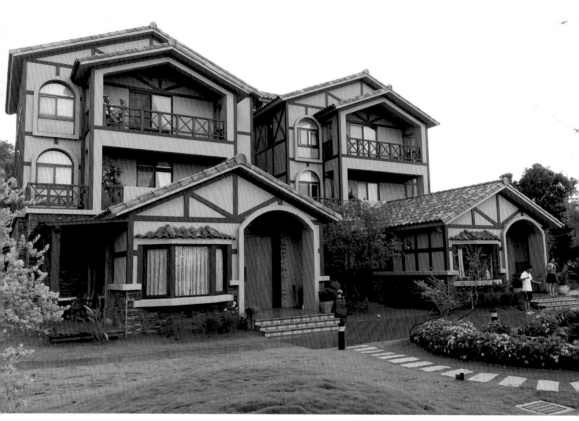

電話｜0970-335-009

地址｜宜蘭縣羅東鎮復興路三段 456 巷 68 號

房價｜雙人房平日 2800 起

👑 親子推薦房型｜Family 四人房 / Jessica 四人房

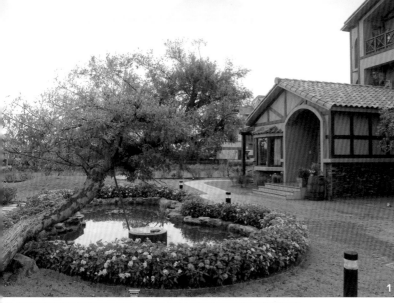

1 庭園前方有座美麗的魚池，還有棵傾斜的大樹，非常有特色。

2 我在南法小鎮渡假囉。

3.4 門口可愛的椅子與造型鞋櫃。

　　鵝黃色的建築，在田野間宛如一座童話城堡，濃濃的南法鄉村風格，吸引許多人的目光，這麼有特色的異國建築，不用遠赴南法，在台灣宜蘭就看得到。

　　那天剛到夏米去散步，天空還飄著細雨，卻一點也不影響我們的心情，因為遠遠看到這棟可愛的南法城堡，我跟孩子們都尖叫了！「好像從童話故事裡走出來的場景！」都鐸式的建築，沉穩的色調，這絕對是一間讓你印象深刻的民宿。

　　夏米去散步是由兩棟對稱的建築組成，後方還有間獨立的小木屋，也是我們今天入住的地方。會取名「夏米去散步」是希望每位客人都能在田園小徑享受自在悠閒的感覺，所以有了這個很有意思的名字，台語念起來好像「蝦米去散步」！

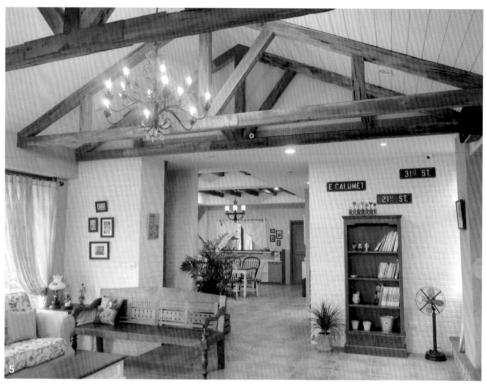

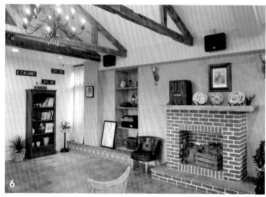

5 好夢幻的客廳及起居空間！精心的佈置，還有窗
　外的綠意，彷彿置身於異國的鄉村小屋中。
6 夏可音樂廳還有一個復古式壁爐喔。
7 現打的果汁與點心，連小安安都有一份，兒童餐
　椅也準備好了～小細節就能感受到她的用心。

這個復古電話讓小朋友
都玩瘋了

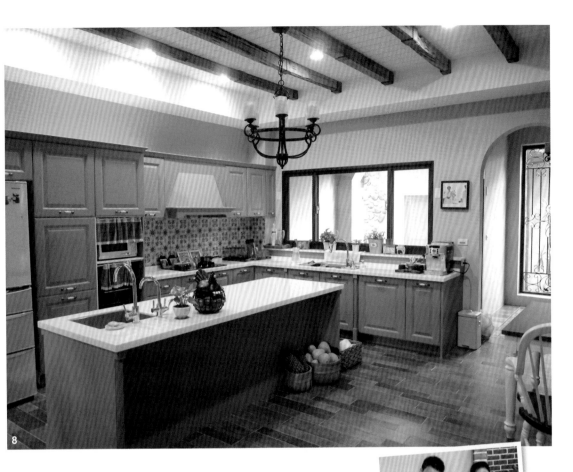

8 這這……根本是雜誌上的鄉村風廚房啊～千萬不要以為這只是擺設，
這裡真的是女主人準備美食給大家的地方喔。

你們三個都是我的小太陽～
給我滿滿的能量與希望

每個角落皆是絕美風景

　　一入門又是令人尖叫的場景，好鄉村風的大廳喔，優雅又有質感，看得出來民宿主人的品味與用心。充滿悠閒氛圍與溫馨舒適的接待大廳，這樣的空間感，你絕對會愛上這裡的一切，讓我有來到鄉村風樣品屋的錯覺，卻又比樣品屋更美更精緻，更有「溫度」。

　　女主人 A-lin 是一個非常溫暖的女人，讓人感覺很舒服不會有壓力，對小孩也是極度有耐心，雖然是第一次見面，卻能讓人感到很安心，跟她聊天就好像老朋友一樣自在。

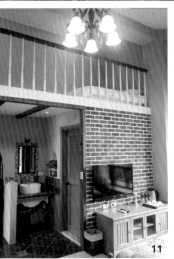
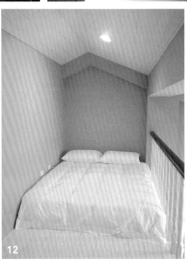

9 二樓的小角落，女主人很用心搭配每個細節。

10 Jessica 樓中樓親子房，搶眼的橘色牆與綠色床架，形成很跳的對比，旁邊還有個很棒的大窗台。

11 小朋友的房間在樓上。

12 樓上有一個雙人床。

13 連洗手檯都這麼有巧思～這個房間真的很棒，只是沒有浴缸喔。

散發優雅氣息的鄉村風

　　夏米去散步本館的四個房間是以他們一家人的英文名字命名：Andy（爸）、A-lin（媽）、Peter（兒子）、Jessica（女兒）。每個房間都有女主人精心的佈置，每每打開門我就驚呼了：「好美、好優雅的鄉村風房間喔！」有的是白色的文化牆與碎花妝點的小沙發與寢具，有的是壁紙搭配淺綠色的牆面，非常有質感的風格，不管男孩女孩們一定會愛上。

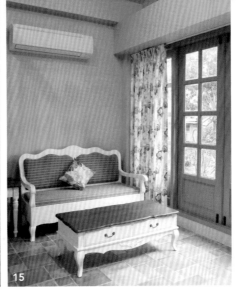

14 從可愛的木作小拱門進去，是一間獨立的四人房民宿。

15 這是我們專屬的小客廳，碎花窗簾與綠色窗框，一整個就是我愛的鄉村風。

16 從小客廳看過去就是小型樓中樓。

王妃悄悄話

隔天的早餐豐盛到讓我瞠目結舌⋯我們才五個人卻幫我們準備了十道菜？親愛的民宿女主人，你也太可愛了吧！

獨立渡假小木屋，親子最愛

從屋後的小徑走出來，發現隱藏版的小木屋，其實我很喜歡這樣獨立的空間，因為我們有三個精力旺盛的小男孩，很怕會打擾到其他人，如果你家也有好動活潑的小孩，寬敞又獨立的小木屋真的是出遊住宿時的最佳選擇，這個隱密的小空間又特別有渡假屋溫馨又舒適的感覺，好喜歡喔！

趁著雨勢小一些，趕緊跑過去隔壁棟才剛完工的二館參觀，它的一樓大廳延續一館的美麗鄉村風，也是會讓你拍到手軟的地方喔！聽說隔天有網拍要去取景拍照呢！真的，我一直跟 A-lin 說你這裡以後一定很多人會來拍婚紗跟穿搭！喜歡鄉村風的朋友，千萬不要錯過這間質感、品味都是水準之上的城堡民宿喔！

心.森林 La Forêt

不急不忙，從容的追求夢想

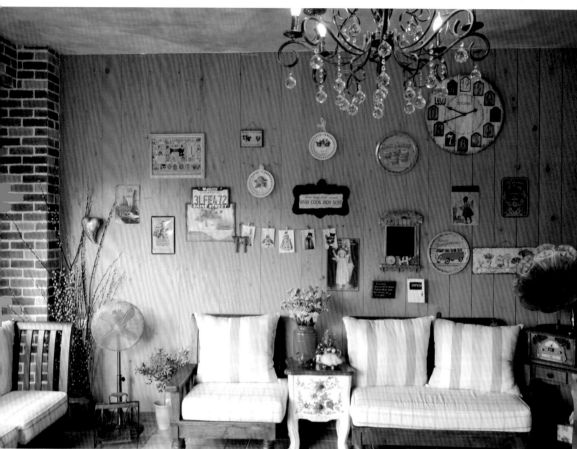

電話｜0982-039-973 蘇小姐（Sheila）／ 0982-257-610 潘先生（Tiger）

地址｜宜蘭縣三星鄉拱照村大坑路 8-3 號

房價｜雙人房平日 2800 起

親子推薦房型｜紫屋魔戀四人房

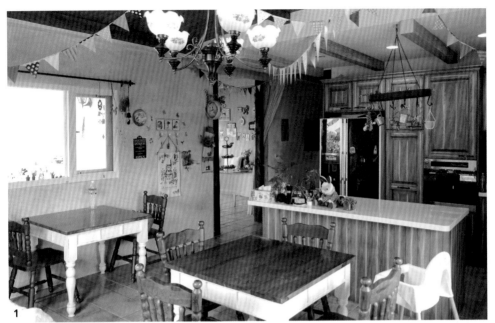

1 上過雜誌的鄉村風餐廳，這是每個女生心裡的夢幻餐廳吧！
2 手作品相當樸實好看。

車子開進田間小徑時，其實有點意外，民宿的外觀相當樸實，一度以為走錯路正要掉頭時，女主人縈祈已經笑盈盈的在門口迎接我們了。心.森林位在宜蘭三星鄉安農溪畔，附近有安農溪自行車步道，可以騎在田野間享受農間風光。

這間可愛民宿沒有華麗的外觀，不過走進民宿後卻讓人驚喜不斷，進入客廳就發現這完全就是美式鄉村風阿，裡面全是女主人縈祈的手作和收藏品，王妃其實也曾抱著擁有這樣的家的小小夢想（可能所有的女生都有吧！？），在這裡能讓女生感到滿足。

民宿的色調和風格是相當鮮明的色彩，漆的有點不均勻的牆面，其實反而有種另類的美感，這裡的一景一物就是這麼自然、隨性。客廳給人舒服的溫馨感，放鬆的和女主人聊起天來，原來這位多才多藝的退役空姐，為了給兩個雙胞胎兄弟良好的教育與童年，與竹科工程師老公放下高薪工作，舉家搬到宜蘭來，親手一磚一瓦堆砌出夢想之地，也因為女主人的熱情開朗，讓這間民宿充滿溫度。這個民宿實現了我短暫小小的夢想，也給了國王一個難忘的生日回憶。

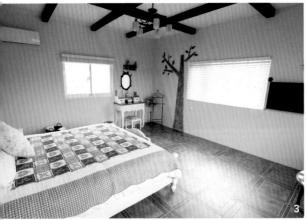

3 綠精靈四人房，清新的風格像是走進森林一般。
4 軟糖紅雙人房，浪漫的粉紅色調，是女孩們都會喜歡的夢幻風。
5 這裡的每面牆都是夫妻倆自己漆成的。

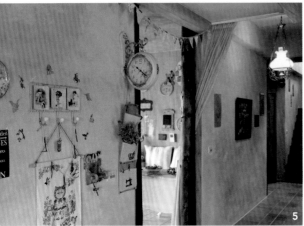

床上竟鋪了紅玫瑰!!!我要哭了！這是給我的驚喜嗎？（國王OS：當然不是）

充滿幸福の手感鄉村風民宿

心.森林其實只有四個房間，樓下是紫屋魔戀四人房，其他三間都在二樓，房間數不多，環境簡單而清幽，坪數稍微小一點的是晨曦雙人房，但我覺得其實也不算小，橘色牆畫上淡淡白色雲朵，簡單可愛又溫馨，真的是很浪漫的鄉村風呀，早晨在陽光揮灑中醒來是多麼幸福的事。

走進軟糖紅四人房，彷彿走進粉紅色的世界，天花板上有著可愛的樹枝圖案，果然是心.森林啊！而且床上擺滿了玫瑰花，害我以為是國王給我的驚喜，結果一看，是別的房客紀念夫妻相識 6666 個日子，害我白高興一下！（哈）

另一間綠精靈雙人房，空間稍大一點，視覺上更開闊，清新自然的綠意，彷彿走進一座綠色森林。

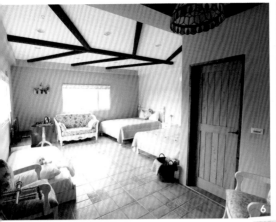

小王子和兔子一起入夢！

國王，生日快樂♡

6.7 紫屋魔戀四人房，呈現浪漫典雅風。

8 女主人親手做的派和佈置，讓我們好感動。

♡ 王妃悄悄話

為了家人孩子的健康，女主人和男主人堅持使用環保、無毒的健康料理，她堅持自己做手工麵包、有機蔬果，也讓每位客人都能吃到她親手做的營養早餐。

貼心，就是民宿最好的佈置

　　接下來要介紹甜蜜夢幻的紫屋魔戀四人房，這是我們今晚的落腳處，也是我很喜歡的房間，它的格局與二樓的軟糖紅四人房一樣的，淡雅的紫色與古典的鄉村風，真是完美的組合！女主人縈祈怕我們五個人不好睡，還幫我們加了一床，床上放著可愛的兔子，讓小王子甜甜的進入夢鄉。

　　入住前因為入住前有跟縈祈說這次小旅行是要幫國王慶生，所以想請她代訂蛋糕，沒想到美麗的女主人竟然問我介不介意把原本的下午茶改成生日蛋糕，她要親手做派來幫我們慶生，還佈置了 Party 的場地，你們說，這是不是太貼心了？這樣的用心真讓人難忘。

爵士館

傳遞幸福的南法歐洲小鎮

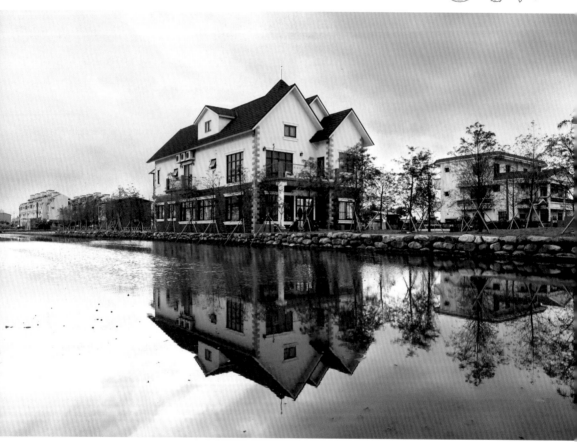

電話｜0975-159-156 陳小姐
地址｜宜蘭縣五結鄉孝威路 169 號
房價｜雙人房平日 3600 起
 親子推薦房型｜幸福爵士四人套房

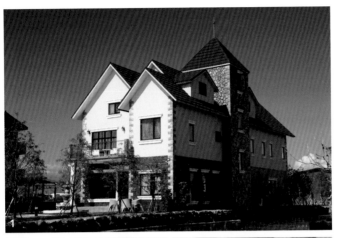

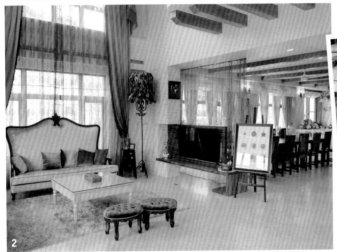

兩個小鬼完全當自己家～

1 爵士館的外觀，除了鄉村風又帶些都鐸式建築的味道。
2 這接待大廳也太典雅舒適了吧～如果是我家該有多好？

　　在宜蘭五結鄉，有這麼一處充滿南法鄉村風的歐式建築，醒目的鵝黃色外觀、獨特的異國風情，遠看就像是一座迷你版的歐洲小鎮，靜靜地矗立在田野中……。

　　走入田間小徑，有如明信片般的畫面就在眼前，這絕對是第一眼就會愛上的童話城堡。兩側種植了很有秋意的落羽松，庭院前方還有兩處休閒椅，將爵士館打造的像一處可愛的歐風莊園～來到爵士館，你一定能感覺到幸福的味道。

　　才剛讚嘆完充滿童話城堡般的外觀，推開門又是一陣驚喜……挑高寬敞的接待大廳，明亮几淨的採光，裡面像一座迷你小皇宮一樣。

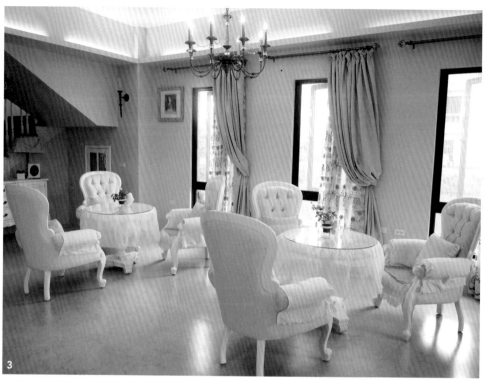

3 接待大廳右邊這一片公主風桌椅，從桌巾到公主椅，全都是純白的蕾絲，上面還有各式華麗的水晶燈。

4.5 天兒，再度把宜蘭大嬸的少女心給逼出來了！

6.7.8 女主人也收藏許多特別的杯子。

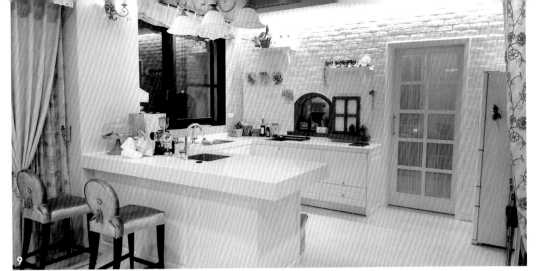

9 充滿可愛鄉村風的開放式廚房。
10.11.12 館裡的燈飾也是很大的重點，幾乎都不一樣，有機會來一定要仔細看看～

下午茶準備了可口
的小點心與花茶

王妃悄悄話

這裡有提供浪漫的午茶和早餐，老闆娘非常
用心，還特地去學煮咖啡，希望帶給每位客
人最香醇的味道，早餐也親自料理，光看擺
盤就知道她很用心在每個細節喔。

陳大姐親手料理的豐盛
早餐真是太美味了！

愛上吧！蕾絲公主風超夢幻

　　爵士館裡每個角落真的好美！誰會想到在這個迷你版歐洲小鎮裡，藏了這麼一間夢幻版
的午茶餐廳呢，公主風的白色蕾絲桌椅，整個擄獲了我的心。

　　旁邊還有各種可愛的鄉村風小物都是老闆娘的收藏，可愛的老闆娘看我盯著不放，一直
說要我挑一個。（那怎麼好意思呢？馬上挑貨先 XDD）當然是開玩笑的啦。民宿老闆夫婦
都是殷實的好人，非常親切，一直緊張的要我們給她意見。

　　我覺得一間民宿的成功，本身特色佔了百分之六十，剩下的百分之四十關鍵在於民宿與
客人互動的「溫度」，一間有溫度的民宿，絕對比外觀會讓人想要一訪再訪。而爵士館的
陳大姐與不多話的先生，親切樸實的風格讓我覺得他們已經成功了一大半。

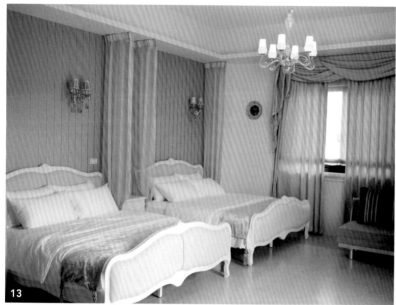
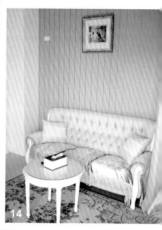

13.14 以米色調為主的幸福爵士四人房，高雅迷人。
15.16 法式甜心雙人套房，有點像蜜月套房，粉紅色的蕾絲和洗手間，擄獲多少女心啊？

好像當了一晚皇宮貴族般的享受

爵士館的房間皆以浪漫為主軸，但各自有不同的色彩風格。我本來是預定一樓唯一的房間──幸福爵士四人套房，我個人還蠻喜歡這間公主風的房型，但是國王老爸堅持要住另一間有「國王床」的房型。

我當天最扼腕的一間是微風南法雙人套房，帶點淡淡的粉嫩紫，卻又充滿夢幻的蕾絲公主風，這根本是「王妃」專屬的房間嘛！可惜當天也被訂走了。

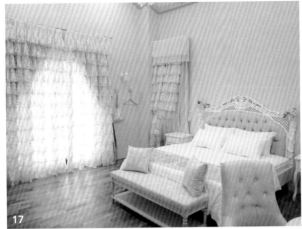

17 微風南法雙人套房，一整片蕾絲窗簾，你看看這是不是王妃的專屬房間才對！？

18.19.20.21 夢想國度雙人套房，同樣是樓中樓的房型，色調相較其他間稍為沉穩些，卻也更加華麗氣派，有種歐洲貴族的氣勢。

　　最後終於來到我們入住的夢想國度雙人套房。其實因為官網的照片顏色較深，感覺色調比較重，不是我喜歡的風格。但是到現場之後整個大為驚艷，比照片美上好幾倍，老闆娘說很多人看到實景都有這樣的反應。

　　國王老爸對這間讚不絕口，他說很大器很獨特，堅持要換這間（在他的淫威下我能不從嗎？）。另一個讓國王心動的原因是樓上這張床叫「國王的床」，要價不斐，貴氣逼人，聽到這樣，某人說甚麼也要賴在這張屬名國王的床上，當了一晚皇宮貴族般的享受。

　　秋天，是個適合旅行的季節～如果無法飛到歐洲，不妨來這個台版小南法吧！

上萊茵莊園

女孩必衝！絕美浪漫城堡

 Wi-Fi

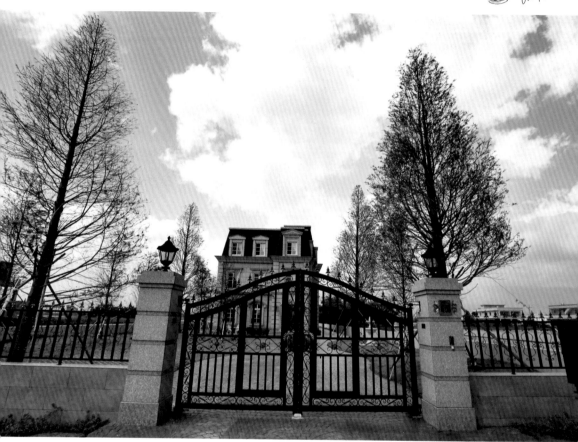

電話 | 0919-305-853

地址 | 宜蘭縣壯圍鄉大福路二段 256 巷 70 弄 31 號

房價 | 雙人房平日 3500 起

👑 親子推薦房型 | 皇家四人房／國王四人房（VIP 房）

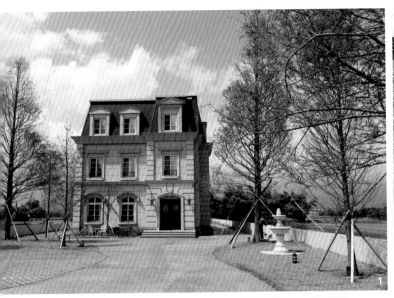

1 上萊茵莊園，園內遍植落羽松，增添不少唯美浪漫氣息。
2 無需多言，你一定能感受到這巴洛克建築的迷人風情。
3 民宿主人用心規劃了自然生態湖畔與落羽松林。

　　如果暫時無法出國，不妨先來上萊茵莊園感受一下絕美浪漫的法式風情吧。上萊茵莊園是一間從裡美到外的質感民宿，從莊園造景到房內的裝潢擺設，都是旅居歐洲數年的民宿主人親自挑選，構想設計的。

　　光聽上萊茵莊園這名字就覺得很夢幻，莊園名字取自法國上萊茵省，就是為了讓每位旅人都能感受到上萊茵的優雅氛圍。古典巴洛克式的歐風建築，藍天白雲下格外浪漫動人。如畫般的美景，真的讓人有種置身小歐洲的錯覺，現在就跟著我一起走進這座美麗的莊園吧。

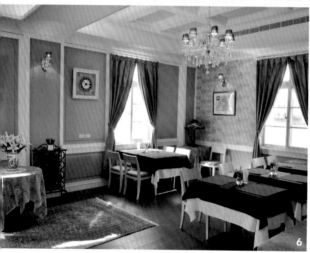

4 展現主人品味和收藏實力的大廳。
5 能在這麼典雅的莊園裡當一晚貴族，實在太幸福了。
6 充滿英倫風請的藍色用餐區，讓我以為來到高級午茶餐廳呢。

氣派華麗的歐風城堡

氣派華麗的歐風大廳，真的有如置身宮廷城堡，上萊茵莊園是王妃住過的城堡風民宿中，質感數一數二的。有些乍看富麗堂皇，但仔細一瞧就知道質感上的差別。

旅居歐洲多年的男主人，受到歐洲文物的薰陶，親手打造了這座巴洛克莊園，從古典油畫，多年收藏的藝術品與設計書籍，到浪漫的水晶吊燈，地板花色與精心挑選的歐式家具，都能感受到民宿主人不凡的品味。

除了多年收藏的藝術品讓人驚艷，王妃也發現牆面的壁紙好精緻特別，非常少見，原來民宿主人為了堅持品味與質感，不惜從國外進口昂貴的壁紙，讓民宿從裡到外都能完整的呈現出歐式宮廷風。

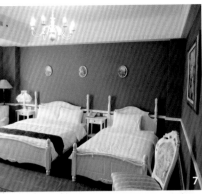
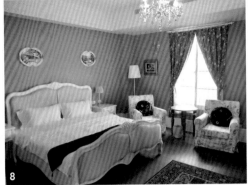
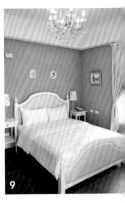
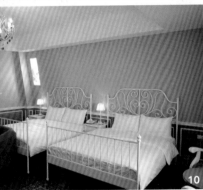
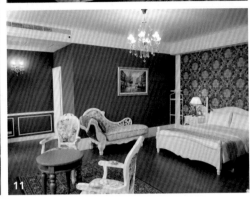

7 皇后三人房 2C。

8 公主雙人房 2D，真的是公主房無誤。

9 藍色典雅的公爵雙人房 2A。

10 紫色夢幻的皇家房 3C。

11 野蠻王妃一家入住的國王房，是非常寬敞的四人房。

12 每日現作的經典歐式早餐，配上一杯現磨的香濃咖啡。

13 父子四人玩的好開心，平常兩個哥哥都在上課，只有假日才能這樣互動玩樂。

女生必愛！典雅、浪漫的異國風情

民宿老闆真的很用心，每幅畫、每個空間的擺設，吊燈都不重覆。很少見到民宿浴室裡有水晶吊燈的，上萊茵莊園除了每個房間色調不重覆外，房間內的色彩與浴室內水晶吊燈，鏡子造型也不相同。

當晚我們住的是國王四人房（VIP 房）3A，這間國王房是莊園內最大，也是唯一有浴缸的房型，淡雅的咖啡色調，與質感歐風的家具，沉穩大器。

有點可惜的是民宿沒提供下午茶，這麼高質感的民宿，如果有夢幻的英式下午茶一定很棒。那晚出外覓食後，四個男人就在房間陪我看「16 個夏天」，非常幸福的夜晚呢。

羅騰堡莊園

彷彿走進明信片般風景裡的歐洲小鎮

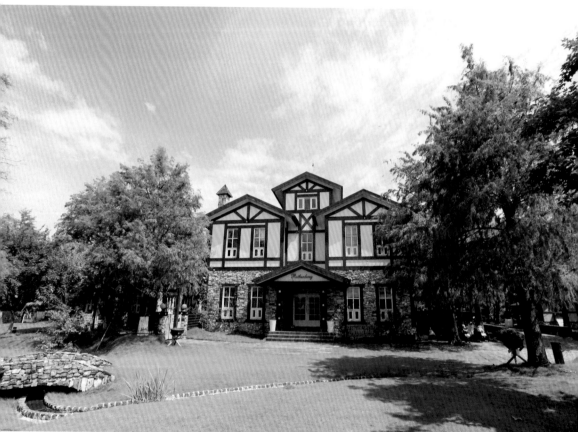

電話｜03-9502000 / 0988-069-715 許先生 / 0988-069-716 楊小姐

地址｜宜蘭縣五結鄉公園二路 148 號

房價｜雙人房平日 3300 起

👑 親子推薦房型｜典雅四人套房

1 喜愛偶像劇的朋友一定不陌生，許多知名偶像劇都曾在此取景。
2 在莊園裡，你可以隨意找到一個角落悠閒的休憩、放空。
3 跟著我們一起走進油畫的世界吧。
4 新增加的露天咖啡座，可欣賞庭園的景致。

　　我在歐洲小鎮羅騰堡莊園，卻彷彿走進明信片般的風景裡，三年前第一次在網路上看見這間如詩如畫的歐式建築就驚為天人。僅管這兩、三年，我已住了近百間的民宿，羅騰堡莊園如畫般的浪漫景緻，依舊是我心中最有特色的前幾名。做夢也沒想到，三年後還有機會再訪這夢想中的童話城堡，熟悉的場景，依舊浪漫的氛圍，莊園裡寧靜自在的氛圍，讓我們度過美好的假期。

　　羅騰堡莊園置身於田園中最美的一幅畫，四周遍植高聳的落羽松，一年四季都有不同的美景，在民宿主人細心維護下隨處都是美景，不僅成了旅人們最愛的角落，也是偶像劇最愛的取景地點。

跟著我來到油畫世界

在莊園裡,你可以隨意找到一個角落悠閒的休憩、放空,一切自然到就算是放鬆的躺在草皮上睡著也沒關係。

民宿主人的自家住宅與民宿比鄰而居,能照顧到客人,又能各自保有隱私空間,我個人相當喜歡這種方式。有些人住民宿時不見得想要一直跟主人交際,如果進出民宿時要寒暄,有時候好像也有一些壓力。

我們入住典雅四人房,雖然位在一樓,卻沒有吵雜的感覺,房間寬大且舒適,民宿主人很用心維護莊園的環境,房間、浴室的乾淨度讓人很放心。晚上從古堡餐廳回來後,就在園內悠閒散步,感受這靜謐的氛圍。夜深了……就讓滿天星斗與童話城堡伴我們入眠吧。

5 民宿主人居住的小屋。
6 讓人隨意可放空的角落。
7 在閒情露天座享用下午茶 & 早餐,
　感覺特別愜意。

羅騰堡多了好多帥氣可
愛的小車，這些都是質
感很好的名牌車喔！

8 寬敞舒適的客廳，實景更美喔。

9 小安安一人獨享這麼多好車，還把車子開進房間，
　太幸福啦。

10 鵝黃色牆面與石板塊牆面，營造出溫馨典雅的氛
　圍，彷彿置身歐洲童話小屋裡的場景。

11 羅騰堡的早餐是出了名的豐盛，這樣滿滿一大盤。

♥ 王妃悄悄話

從踏進羅騰堡那一刻，我就不停地觀察民宿
裡裡外外的環境維護，發現過了三年多，歲
月似乎不曾留下痕跡，我跟國王都覺得他們
在這一塊花了不少心思去維護整理，而且羅
騰堡的美麗女主人楊姐，人好溫柔又親切～
對小朋友也很有耐心。

國立傳統藝術中心
進入電影場景，重現童年時光

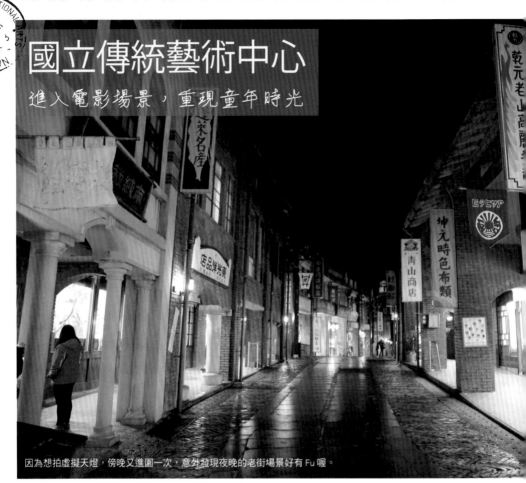

因為想拍虛擬天燈，傍晚又進園一次，意外發現夜晚的老街場景好有 Fu 喔。

1 民藝街街景佈置採用日治時代著名畫家郭雪湖的名畫南街殷賑，作為考究根據，呈現二〇年代大稻埕繁華街景！
2 這一排都是販賣紀念品的地方，我在第一家就淪陷了，買了好多超可愛的藍白拖鑰匙圈送網友。
3 用餐的地方很優美，像在景觀餐廳一樣。

DATA

國立傳統藝術中心

地址｜宜蘭縣五結鄉季新村五濱路二段 201 號

電話｜03-9507711 / 0800-868-676

營運時間｜9：00～18：00

收費時間｜9：00～17：00

4 全台唯一古色古香的屈臣氏大藥房。

5 大稻埕借助傳藝原本就有的街道，加上舊時代招牌，有如回到二〇年代的大稻埕繁華街景。

6 臨水街，這裡是收涎抓周的地方。

7 大寶、二寶玩手拉坯，國王老爸一直在旁邊哼：Oh～My Love……

　　宜蘭五結傳藝中心位在冬山河親水公園旁，可以從親水公園直接搭船至傳藝中心喔。

　　進到傳藝中心，彷彿走入二〇年代的時光隧道，這裡也是二〇一四年賀歲巨片《大稻埕》的拍攝場景。古色古香的街道，讓人有穿梭在電影中的錯覺，如果不說，乍看還以為來到三峽老街呢。

　　其實我先入為主認為傳藝中心是老人家來的地方，應該很無聊，所以一直興致缺缺。這次來宜蘭又遇到濕冷的雨天，想說人潮應該很少，就來傳藝中心走走，結果一來就發現這裡也太好玩了，宛如電影場景直接就在眼前，還有傳統戲曲、布袋戲展示館、傳統小吃坊、民藝街坊等，還有很多讓孩子們玩和體驗的手拉坯、面具彩繪、布袋戲製作等 DIY 課程，還有生命禮俗館的寶寶四月收涎活動，真的很值得在這裡花一整天的時間。

Sophisca

菓風糖果工房

被糖果包圍，充滿幸福香甜味

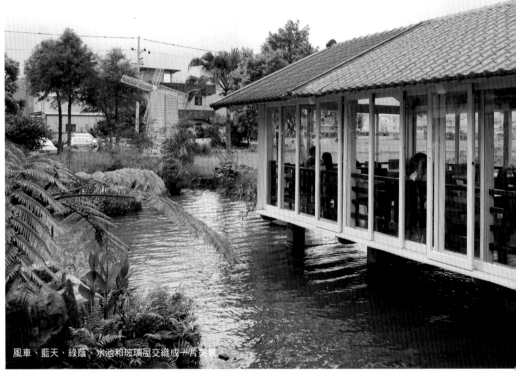

風車、藍天、綠蔭、水池和玻璃屋交織成一片美景

1.2 看到這麼多色彩繽紛的糖果，大人也快失心瘋了，更不用說
小朋友，早就搶成一團啦！恨不得全部打包回家。
3 好多不同的糖果和包裝，而且很精緻很適合送禮呢。

菓風糖果工房

地址｜宜蘭縣員山鄉賢德路二段 188 號
電話｜03-9233569
營業時間｜周一至周五 11:00 ～ 19:00
　　　　　　周六至周日 10:00 ～ 19:00

4 怎麼有衛生棉？連我都被唬住了，太可愛了吧？
5 傳說中的台灣道地名產出現了……檳榔（糖）。
6 這個令人害羞的……巧克力糖（（羞）。
7.8 半步顛和一日喪命散，讓人莞爾一笑。
9 我兒子竟然給我挑了 OK 繃巧克力，先生，你是有受傷嗎？

　　這個景點在臉書上看到格友的 PO 文介紹，一眼就被繽紛、可愛的糖果夢幻玻璃屋閃到，所以這次的家族旅行，我就私心大推這個菓風糖果工房，喜歡菓風小舖的人應該對這裡很熟悉，因為這裡就是菓風小舖的觀光工廠。

　　菓風糖果工房有一座白色夢幻的水上玻璃屋，是用餐區和咖啡廳，但只有販售下午茶、鬆餅之類的輕食，沒有餐點，糖果販賣區則在後方建築，美麗吸睛的水上玻璃屋旁還有綠樹、楓葉為伴，難怪一開幕就馬上成為炙手可熱的新景點，都還沒看到糖果屋我就先在這裡迷失了。

　　觀光工廠除了用餐區，還能 DIY 體驗，自己嘗試做糖果。菓風小舖的糖果包裝精緻又有創意、口味多變，但周末的人潮實在太多了，我覺得最好可以平日來玩，比較能保有旅遊品質。

　　我一路衝得比小孩還快，享受被各種糖果包圍的幸福感。這裡實在很適合親子遊，可以滿足小朋友和大人心裡的願望，不斷聽到小孩們開心的笑聲和大人們的驚喜聲，讓每個來這的人都有幸福滿滿的感覺。

Yuanshan Township
NOV 16
A.Maze
81355 x

A・Maze 兔子迷宮咖啡餐廳

員山新景點，適合親子同遊好地方

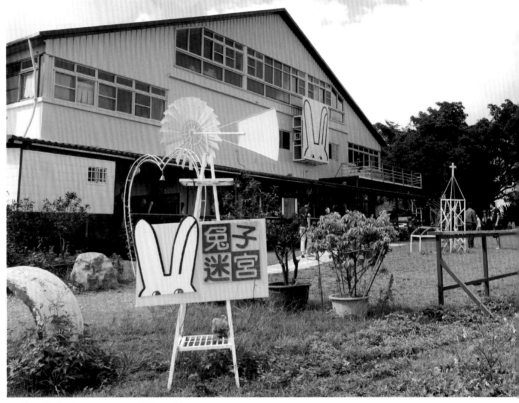

1 宜蘭的親子景觀餐廳——兔子迷宮。
2 入園左方就是兔子迷宮最有趣好玩的戶外迷宮啦。

DATA

A‧Maze 兔子迷宮咖啡餐廳

地址 | 宜蘭縣員山鄉枕山一村 15 號
（橘子咖啡旁）

電話 | 03-9229575

營業時間 | 平日 11:00~23:00
假日 11:00~24:00

小熊攝影棚是免費的喔！

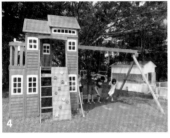

3 從二樓景觀台就能將蘭陽平原的美景盡收眼底。
4 兔子迷宮在草皮上設置了溜滑梯與盪鞦韆。
5 心型白色拱門是來兔子迷宮必拍的熱門場景。
6 小熊攝影棚，還有造型的設計，可以讓你拍出趣味的照片。
7 微涼的秋天坐在外戶外區享用美食，欣賞美景，太享受啦！

　　不久前才開幕的 A‧Maze 兔子迷宮咖啡餐廳，是宜蘭員山新景點，也是賞夜景的新去處。它位在著名的橘子咖啡旁，同樣坐擁浪漫蘭陽平原夜景，更多了溫馨可愛的兔子迷宮，寬闊綠地與透明天空步道，而且沒有門票與低消的限制，是個好拍又好玩，非常適合親子同遊的景觀餐廳。

　　兔子迷宮擁有是一大片舒服的綠地，視野非常開闊，綠地上一些可愛的造景就能讓你拍到不行，聽說未來還會蓋一座浪漫小教堂，從二樓景觀台看出去，蘭陽平原美景一覽無遺。

　　園內也為了小朋友設計了一迷宮遊戲與溜滑梯，還有可愛的小兔相伴，店家也努力朝親子方面去調整，雖然目前還有一些改善的空間（例如尿布台、遊戲區的防護措施），但餐點和景觀沒話說，整體來說是 CP 質很高的親子景觀餐廳。

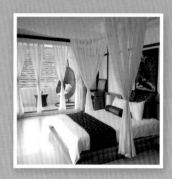

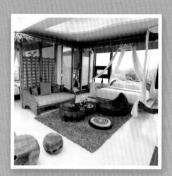
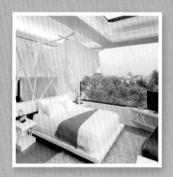
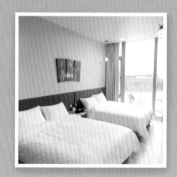

偶像劇拍攝場景

浪漫百分百的水畔、渡假風民宿

水畔星墅時尚休閒會館

在星空下入眠的難忘回憶

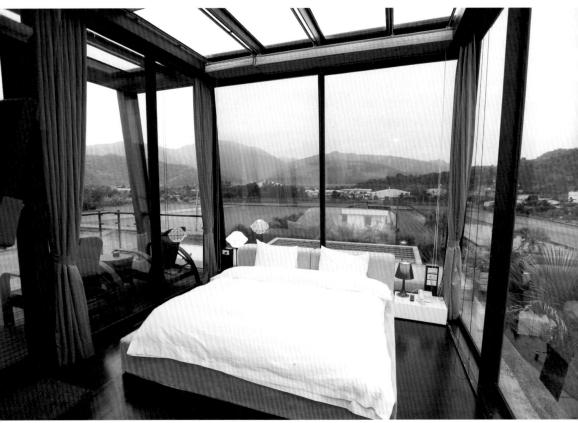

電話 | 0925-959-607

地址 | 宜蘭縣冬山鄉丸山六路 128 號

房價 | 雙人房平日 4000 起

親子推薦房型 | 四人房

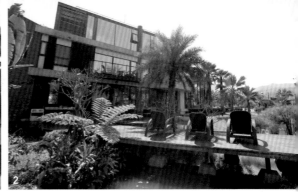

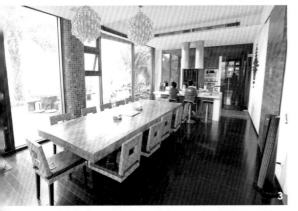

水邊有個發呆亭，在這拿本書喝杯咖啡，
或是甚麼也不做，就在躺椅上放空。

1.2 水畔星墅的庭院有棕櫚樹、椰子樹和躺椅、發呆亭，
　　充滿南洋風情。

3.4.5 開放式的餐廳與廚房，水畔提供房客下午茶與早
　　　餐，下午茶是自助式的，有奶凍、餅乾、小麵包及各
　　　式冷熱飲可選。

這是絕對會令女孩們愛上的夢幻民宿！其實這已經是我第二次入住了，第一次是在三年前一個特別的節日裡，國王帶我來一直朝思暮想的水畔星墅玻璃屋渡假，因為那次入住的回憶太美好，所以水畔星墅對我來說，一直都是很特別的地方，這幾年住過不少宜蘭民宿，而水畔星墅仍然是我心中的前三名。

其實這三年中雖然沒入住，但因為和民宿主人 Blue 和 Eelle 成為好友，一路看著他們結婚、生子，所以期間也來過水畔不少次，和他們相約吃飯。

水畔星墅是個很夢幻的名字，民宿也和名字一樣美麗，秋、冬收耕時水田圍繞，倒映出優美的景象，春、夏之季，四周盡是綠油油的稻田，民宿四周庭院種有椰子樹、棕櫚樹和各種花卉，微風輕吹、隨風搖曳的樹葉聲，多麼愜意，令人心曠神怡，無怪乎這裡也是許多網拍、廣告取景的地方。

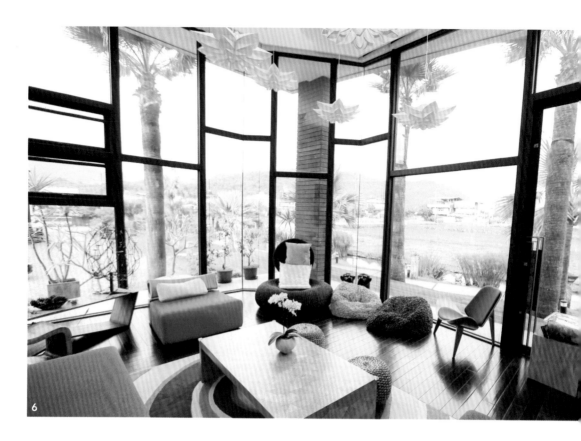

6 峇里島風的迎賓廳充滿現代感與南洋情調，挑高超大落地窗，彷彿與窗外的綠意融合在一起。

每間房都有景觀泡澡浴缸

水畔的客廳是浪漫的南洋風，周圍都是超大落地窗，可以欣賞窗面景色；二樓有個很舒適的視聽室，住客可以享受來這看電影的待遇。

那天我們來的特早，其實就是為了拍其他房間。雙人房有豪華雙人房和精緻雙人房兩種房型，雙人房的特色都是簡約、時尚，又有渡假風的房型，很適合小情侶或夫妻入住，床邊有個南洋風味的躺椅，可以坐在上面發呆、欣賞田園景致，真是舒服極了，房間的設備都很舒適，360 度旋轉電視與透明的衛浴空間，還有很棒的泡澡浴缸，水畔星墅很特別的地方在於，它所有雙人房的浴室都屬於開放式玻璃隔間，所以如果是害羞的朋友可能要考慮一下（哈哈！）。

我很喜歡水畔的地方在於，它每個房間都有景觀泡澡浴缸，實在很棒很享受，晚上也可以邊泡澡邊看星星，絕對是貴賓級的尊寵感受。

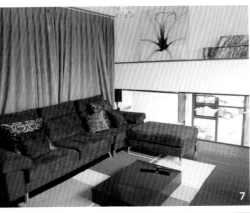

7 視聽室也很豪華,我一到就把小孩丟到裡面看影片去。

8.9 豪華雙人房風格簡約,是很舒適的房型。

10.11 另一間豪華雙人房使用了大膽的熱情紅色,空間配置上差不多。

12.13 精緻兩人房是水畔星墅中最便宜的房型,設備與視野跟豪華雙人房差不多,浴缸也好可愛。

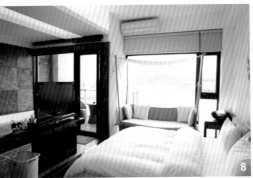

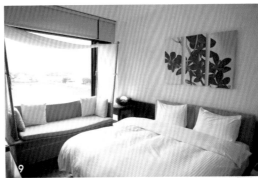

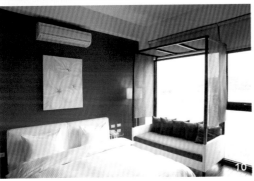

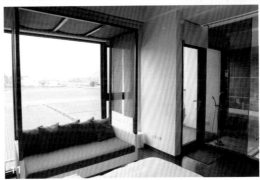

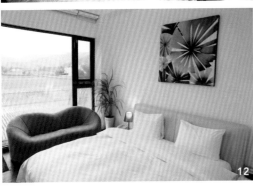

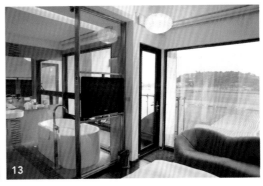

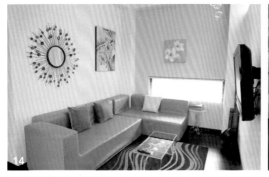
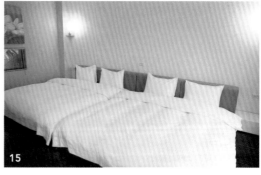

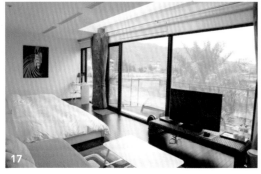

豐富美味的早餐，
還有冷熱飲可選！

14.15 豪華四人房溫馨可愛的小客廳和舒適大床。
16 我愛這一片採光明亮的景觀窗，真是夢幻極了。
17.18 精緻四人房的景觀也是無敵好，採光也很明亮。

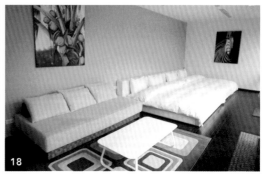

四人家庭房空間舒適寬敞

四人房也有豪華和精緻兩種房型，空間配置略為不同，但設備也差不多，一樣都有景觀窗和浴缸。

豪華四人房是溫暖的鵝黃色調，舒適寬敞，是僅次玻璃屋我第二喜歡的房型，有獨立的小客廳，浴室巧妙的將臥室區隔開，可以讓四人的作息不相互干擾；另一間精緻四人房也有一大片很美的落地窗，躺在床上就能看著窗外美景，也很適合家庭或是四個好朋友一起入住。

同樣的場景三年前和三年後，
多了一隻小安（大爆的
OS：下次來希望不要再多一
隻了阿～）

19 四面都是落地窗，就像住在畫裡一樣，按下開關會有水流從天花板玻璃上流過喔！
20 我很喜歡這種長形開放設計，是很獨特的風格。
21 這個沙發床拿掉桌子就可變成加床，晚上兩個哥哥就睡這裡。

VIP 景觀玻璃屋是女孩的夢幻房型

接下來就來到我朝思暮想的 301 VIP 景觀玻璃屋了，雖然三年前住過一次，但推開門的剎那，我還是忍不住興奮不已，像這樣 270 度四面玻璃牆面的玻璃屋，目前真的幾乎是唯一的一間，獨特性與絕佳視野，住過的人保證難忘。夜晚就像是躺在星空下一樣浪漫，看著滿天星斗，根本就捨不得入睡。

房間長型空間的另一頭是開放式的休憩區與浴室，完全沒有遮蔽和隔間，所以會害羞的朋友可能不太適合，但是我就很喜歡這種開放式的設計。有些人會擔心玻璃容易吸熱，不過因為全部貼上隔熱紙了，所以夏天來時也不覺得熱，怕曬的人也是可以將簾子都拉上，每一扇窗都有遮光布喔。

卡幄汀休閒民宿

經典、浪漫偶像劇的最愛場景

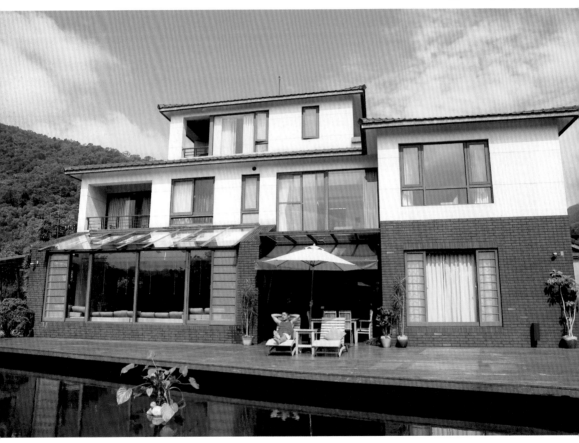

電話｜0911-020-007

地址｜宜蘭縣員山鄉枕山村坡城路 71-3 號

房價｜雙人房平日 2600 起

👑 親子推薦房型｜山嵐四人套房

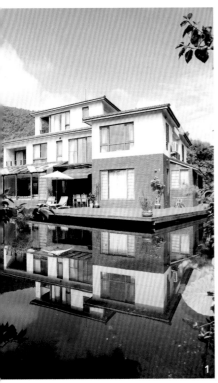
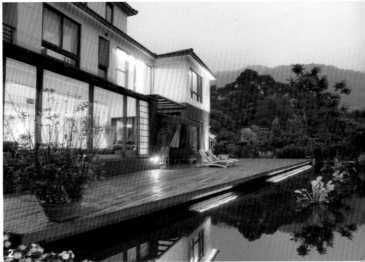

1 依山傍水的清幽美景，真的是一種享受。
2 我最愛傍晚的藍調與倒映在池中如夢似幻的美景，這真的是仙境。
3.4. 在山邊， 孩子們在花草扶疏的小徑上來回找尋屬於他們的小確幸，純真、快樂。

　　等很久終於住到這間仰慕已久的民宿卡幄汀了，這是我第一次入住宜蘭枕山村這邊的民宿，感覺很特別；卡幄汀民宿位在雪山山脈下，因為地勢高（海拔一百公尺）三面環山，當然景觀、視野絕佳。不論是雲霧飄渺或是藍天白雲，四季美景都別有風情。很多部偶像劇都曾來這取景喔，像是「敗犬女王」、「醉後決定愛上你」、「那一年的幸福時光」等偶像劇，還有令人印象深刻的中華三菱汽車 Zinger 休旅車廣告中的山林小築……等，都曾在此取景。

　　第一天到卡幄汀時天氣不是很好，但卡幄汀不論晴雨天都能拍出不一樣的味道，我喜歡雲霧繚繞的虛幻，但更愛隔天藍天白雲的迷人景緻，依山傍水，坐擁絕佳的地理位置，就是卡幄汀最得天獨厚的地方。民宿周圍綠意環繞，可以漫步在花園中，有空的話也能騎著民宿提供的單車，感受一下枕山村的好空氣。

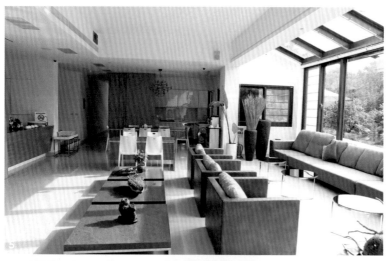

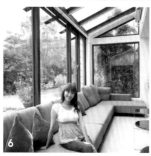

5 玻璃屋大廳是許多偶像劇、廣告取景處。

6.7 我最喜歡這一整面玻璃窗了，把遠方枕山的美景盡收眼底，傍晚時分坐在窗邊更有氣氛喔。

8 白色極簡風的星辰雙人房，淡雅、舒適，也有獨立景觀陽台。

9 山嵐四人套房是偶像劇「醉後決定愛上你」中宋杰修（張孝全）的家，只是空間擺設略有變，山嵐景觀依然優美，是最熱門的房型之一。

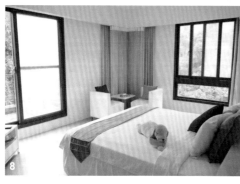

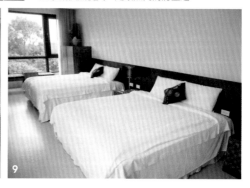

用心維護，是對客人最大的尊重

　　卡幄汀的玻璃屋大廳是讓許多人難忘的地方，寬敞而明亮的空間感，非常大器，低調簡約的設計，我特別愛那潔白發亮的地板，很難想像他們用多少心思去維護，很多客人都以為卡幄汀是新的民宿，其實這裡已經營業好幾年了，卻還是能整理的一塵不染，我覺得他們的用心維護的程度真是讓人感動了。

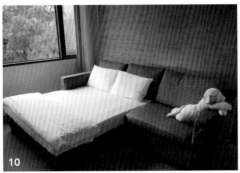

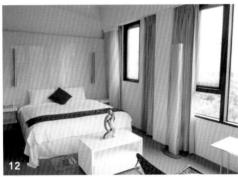

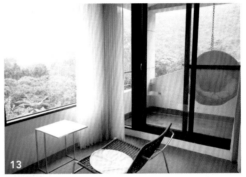

10 客廳區也能彈性變成家庭房。

11 客廳沙發區及主臥室區都各有一間非常乾淨的衛浴。

12 主臥室是浪漫、時尚典雅風，是不論男生女生看了都會喜歡的房型。

13 還有小躺椅與戶外搖椅，兩面都有景觀，躺在床上就能欣賞到山嵐美景。

14 傍晚的庭園水池點燈後，洋溢著浪漫氛圍，蟲鳴鳥叫不絕於耳，就像大自然的協奏曲。

山嵐飄渺、湖水悠悠

我們的曙光雙人套房在卡幄汀房型裡算是比較高價的房型，也是很受歡迎的房型，因為它可以加床變成四人房，而且位在三樓，有獨立的空間，一間是客廳（可加床），一間是主臥室，兩間用木門區隔，若是兩家人來也可保有隱私。

曙光雙人套房的景觀當然沒話說，主臥室兩面都有景觀，躺在床上就能欣賞到山嵐美景。民宿後花園有一個秘密基地可以看螢火蟲，傍晚時民宿老闆呂大哥還帶我們去看螢火蟲，長這麼大我還是第一次看螢火蟲呢。

櫻悅景觀渡假別墅

令人難忘的茶園風光

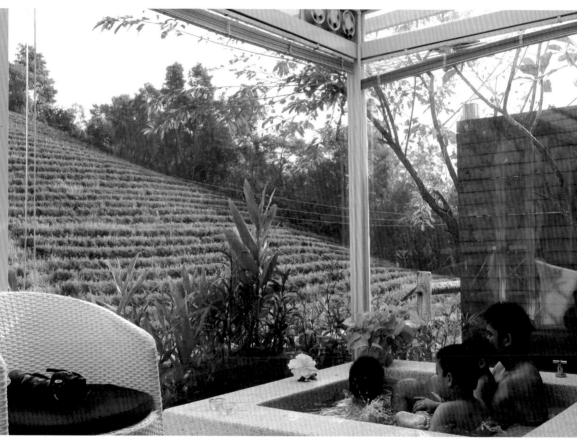

電話 ┃ 03-9802002

地址 ┃ 宜蘭縣大同鄉松羅村玉蘭 75 號

房價 ┃ 雙人房平日 3000 起

👑 親子推薦房型 ┃ 觀星四人房

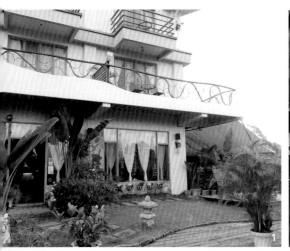
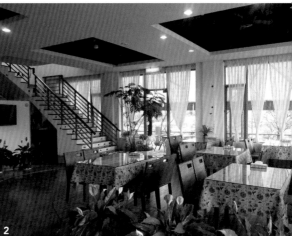

1 很歐風的外觀，每個房間都有獨立的陽台，有些房型能
　躺在床上欣賞到龜山島與日出。
2 沿著樓梯上去，櫻悅所有的客房幾乎都在樓上，除了我
　們的希臘風情是獨立在後院。
3 民宿不遠處還有個櫻悅專屬的觀景涼亭叫「蘭馨亭」。

　　這間非常熱門的櫻悅景觀渡假別墅，可是提早兩個月訂才能訂到的，它獨特的山林美景
與茶園風光，真的沒讓我失望，第一次住到景觀這麼特別的民宿。在玻璃屋泡澡，邊欣賞
茶園美景，實在太難忘了。

　　櫻悅景觀渡假別墅位於宜蘭通往太平山森林遊樂區必經之路，下方是景觀壯闊優美的玉
蘭茶園，民宿老闆自己有種茶，也有賣茶葉，親切的老闆夫妻很樂意跟客人泡茶聊天。櫻
悅景觀渡假別墅最知名的除了本身的山林茶園風光和櫻花季時的櫻花，還有，偶像劇「那
一年的幸福時光」許多場景都是在這拍攝的喔。

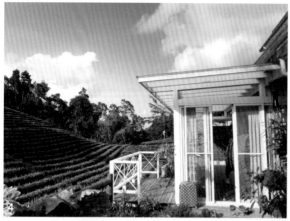
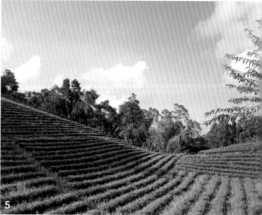
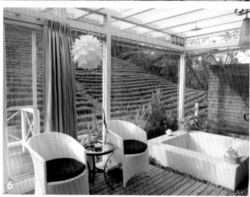

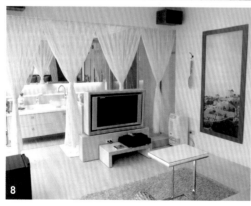

4 才剛走進去我就驚呼了，這片景色也太美了吧。

5 只有我們能獨享這片寬廣的山景視野。

6 空間挺大的，除了紅色大吊椅，還有休閒椅可以坐在這看書、喝茶。

7 房間的部分是希臘風情的異國情調。

8 因為這間 Villa 有點像蜜月房型，所以衛浴與泡澡浴缸算是半開放式的。

9 當初就是在官網上被這個房型給燒到，第一眼就愛上了。

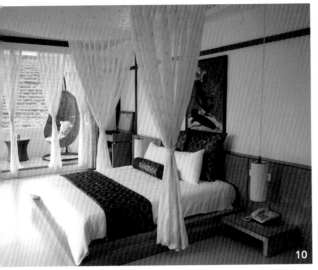

10 老闆帶我們參觀另一間也很受歡迎的房型——山中峇里島。
11 山中峇里島有獨立的庭院、小步道與露天泡澡池，環境也很清幽。

王妃悄悄話
在山上用餐不方便，可以
請民宿代訂晚餐，一人
200 元，很超值喔！

頂級 Villa 希臘風情

簡單參觀完民宿周遭的環境後，老闆帶我們去今天要入住的頂級 Villa 希臘風情，櫻悅
只有這間 Villa 希臘風情是獨立在民宿後方，要先走過彷彿一小條綠色隧道的可愛的小徑，
才能來到我們期待已久的房間，首先映入眼簾的除了專屬的庭院花園，還有一座白色的玻
璃屋。

走進白色玻璃屋就忍不住欣喜，三面都是透明的大玻璃窗，茶園風光盡在眼前，最特別
的還有一個超大浴池與休閒椅，超有浪漫的 FU，真不枉我辛苦的訂房訂了兩個月。

民宿提供了豐盛的中式早餐；不過因為在山上用餐不方便，所以建議大家可以請民宿代
訂晚餐，目前櫻悅是跟山舍餐廳合作，一個人只要 200 元就能享用到很棒的菜色，真的很
超值，食材很新鮮美味喔。

水岸楓林民宿

夢幻峇里島風的絕美民宿

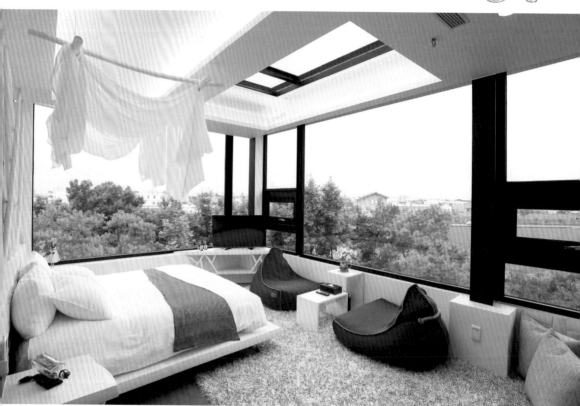

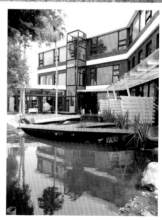

電話 | 03-9508333 / 0982-173-823

地址 | 宜蘭縣冬山鄉群英村八仙一路 22 號

房價 | 雙人房平日 4700 起

♛ 親子推薦房型 | 藍灣峇里四人房

1 時尚優雅的外觀，像極了氣派非凡的玻璃屋，園區內遍植高聳的椰子樹，更添南洋風情，宛如一座小型渡假村。
2 夢幻發呆亭，濃濃的南洋風。
3 庭院中有小步道，欣賞著綠意漫步其中真是愜意。
4 挑高氣派的迎賓大廳，白色典雅的法式風情與浪漫峇里島風的完美結合。

假日民宿會有樂團表演，三兄弟眼明手快的霸佔住這小有規模的舞台區，各司其職，有模有樣的開起演唱會。

如果你嚮往飯店級的享受，又想要有貼近大自然的美景，那你一定要來這間充滿夢幻峇里島風的水岸楓林。

水岸楓林坐落在田野間，融合濃濃的南洋風情的渡假氛圍，四周沒有遮蔽的建築物，開闊的田園美景成了最大的賣點，民宿遠方不時有一列列火車急駛而過，絲毫不覺吵雜，反倒成了水岸楓林的奇特景觀。這也是水岸楓林讓我家孩子們念念不忘的地方啊。

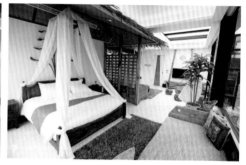

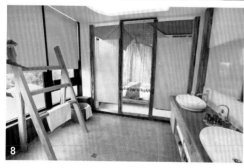

5 三樓巴里峇里有兩張雙人床，高質感的空間佈置，選用材質與家具都是精心挑選過的。

6 小客廳巧妙的將兩張雙人床區隔開來，不論是跟長輩或是跟小朋友入住，都能稍微保有個人空間，不易互相打擾。

7 另一張大床上還用茅草屋裝飾。

8 雖然沒有浴缸，但是浴室空間頗為寬敞舒適，貼心設有雙洗手台。

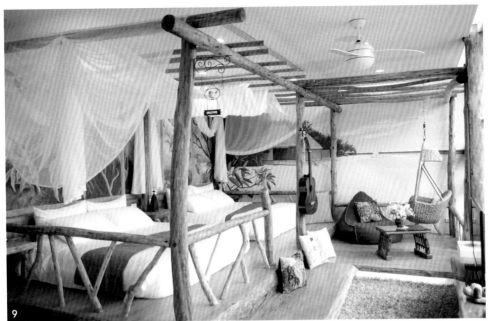

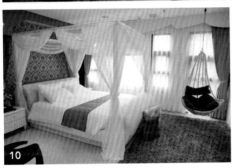

9 沙瓦木屋感覺比較年輕奔放，熱血的年輕人可以一起來體
　驗島屋生活的樂趣。

10 極致夢幻的黛安娜王妃房，卻因為帶了三個寶住不下，
　只好放棄。

被濃濃法式、南洋、叢林氛圍包圍

　　水岸楓林的房間都各自有不同的特色。二樓的黛安娜王妃房（二人房）極致夢幻，簡直是為我而訂做的（呵～），但帶了三個小孩住不下，只好放棄。三樓的三間四人房空間都很大，分別是藍彎峇里，沙瓦木屋與巴里峇里，唯一可惜的是四人房沒有浴缸。

　　首先參觀的是空間最大的巴里峇里。走進巴里峇里，你一定會驚呼它的寬敞氣派敞，根本是來到迷你峇里島一樣，只差沒有走出去是泳池啦。國王一看到這個房型直暗示我他很喜歡這個房型，但是我很堅持浪漫風情的藍灣峇里，他也只能屈服在我的淫威之下。

　　第二間是空間較小的沙瓦木屋，當然價位也相對便宜些。這個房型讓我印象很深刻，木頭打造的床框，乍看有種住在熱帶島國的錯覺，非常獨特的島屋風格，充滿熱情奔放的渡假氛圍，想體驗不同的沙灘木屋風情，可以選這間。

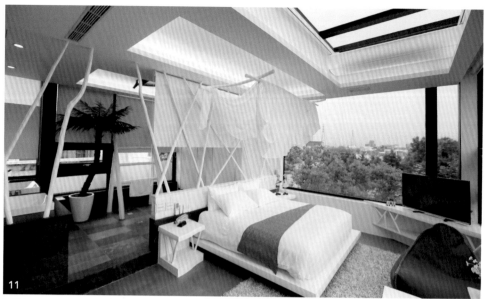

這麼夢幻的房間不拍張
全家福太可惜了～

11 這真是會讓女孩們尖叫的房型啊～也是很適合情侶小夫妻的蜜月房型。

12 這充滿陽光綠意的藍石子步道可是藍灣峇里房專屬。

13 連沙發床都這麼浪漫。

14 愛死了這面大景觀窗，視野真的很棒，小朋友最愛坐在窗邊等待火車經過，可愛極了。

連小安安都有一份喔～超可愛
的啦。(不得不說真是貼心)

看小安安吃得多開心。^^

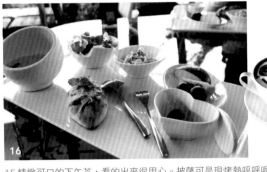

連咖啡都這麼可愛，一天好
心情都來了。

15 精緻可口的下午茶，看的出來很用心。披薩可是現烤熱呼呼呢，餐盤上甜鹹都有，口感多元，真是滿足又好吃。
16 隔天的早餐也很棒，非常用心，不僅擺盤美，食材也新鮮好吃。

💛 王妃悄悄話

雖然水岸楓林不完全是親子民宿，
但是小朋友的餐具、椅子、澡盆，
甚至連餐點都有特別準備，是對小
朋友很親善的民宿。

法式優雅的浪漫玻璃屋

　　終於要來到很有王妃風的藍灣峇里了，這也是我們今晚的房型，入門後，踩著浪漫的藍
石子步道，就能感受到海洋風情。

　　進入房間後，果然是我喜歡的浪漫風格，大片的景觀窗與多面窗設計，再加上天窗。開
闊的視野，有如置身玻璃屋裡，未免太夢幻了！白色時尚的法式優雅，藍灣峇里，多了幾
分現代感與浪漫風情，躺在床上就能欣賞到窗外的田園風光，與火車疾駛而過的情景，小
安安一直等著火車通過的表情好有趣。

　　雖說藍灣峇里是兩人房，但其實角落還有個大沙發床，鋪上床墊就可以變成加床了，
那晚兩個哥哥就睡在沙發床上，我跟國王與小安安睡公主床，一夜好眠啊！不論環境或空
間，我都是給予高評價。很多很貼心的小舉動，讓我感覺他們重視每個小細節，果真是間
高質感的優質民宿。

天空島上的小木屋

彷彿走進繽紛的童話世界

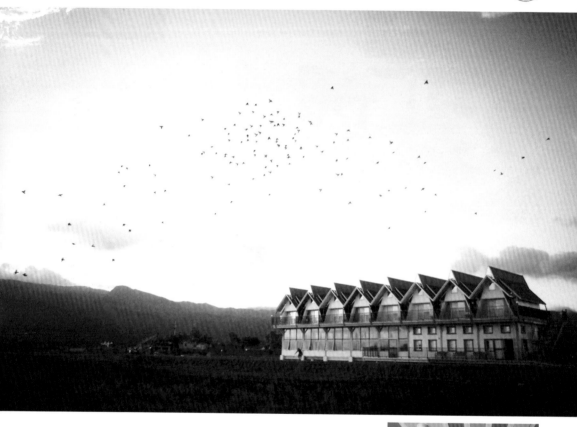

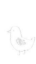

電話｜0983-404-852

地址｜宜蘭縣礁溪鄉時潮村塭底路 70 之 12 號

房價｜雙人房平日 2000 起

親子推薦房型｜二～八人房

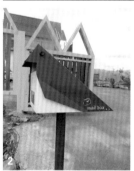

所有看得到的木櫃.裝飾小物,油漆上色…
為了節省經費全都自己來!

1 傍晚時分,在藍天與成群侯鳥的渲染下,形成一幅動人的畫面,明信片般的美景就在眼前。
2.3 這裡所有的木頭、色彩、裝飾小物,都是夫妻倆親手打造出來的,很多小地方都能看見他們的巧思。

　　在礁溪的田野間,有座美麗的彩色小屋,它有個可愛的名字──天空島上的小木屋。

　　天空島是一對年輕小夫妻的夢想,為了節省經費,夫妻倆從畫圖、監工,到毛胚屋的裝潢工程全都是自己規劃設計,雖然沒有華麗的裝潢,有的是溫馨可愛的手作風格,還有那獨樹一幟的美景,這是一座離夢想好近的天空島。

　　溫馨可愛的鄉村風接待客廳,牆上的裝飾品都是女主人小天的手作,繽紛色彩的天花板,也是島主夫妻倆的創意。天空島就是他們的夢想,一點一滴親手完成夢想的感覺一定很難忘,人生就是要放手一搏,才有無限的可能。

　　我一直記得淡如姊說過的話:「夢想會自己生利息……。」所以我也朝著自己的夢想在前進,如果暫時無法完成遙不可及的大夢想,那就先完成小小的夢想吧。

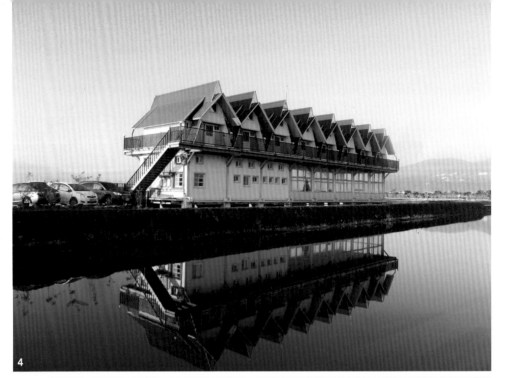

4 天空島的另一面也很美，有種離天空很近的錯覺～遠山近水、交織成這幅動人的畫面，遠看真的很像一座彩色的水上小木屋。

5 這些都是泰迪先生親手做的，是我最喜歡的中式早餐，也有小朋友會喜歡的果醬吐司。

6 很喜歡這個純白明亮的餐廳，給人一種很舒服的感覺。

7 島主很貼心在窗前貼上候鳥照片，並提供望遠鏡，方便客人賞鳥。

8 天空島上的彩虹梯～這裡是個拍合照的好地方喔。

挑高景觀餐廳，田園風光一覽無遺

天空島因位在時潮水鳥保護區內，所以四周沒有遮蔽的建築物，視野絕佳，感覺整片天空都被這座小木屋獨佔了，春夏時會被綠油油的稻田圍繞，秋冬休耕變成水稻田，就宛如一座小島，矗立在水田上。

我非常喜歡它的景觀餐廳，三面採光非常明亮，挑高空間好寬敞，好像在玻璃屋裡用餐，能欣賞到窗外的田園風光，而餐廳上方就是一整排的彩色小木屋喔，最後方的那扇黑框門，將來木棧道完工，客人就直接走出去到後面的景觀台。因為四周都是稻田，島主特別準備了單車，要讓大家邊騎車邊欣賞純樸的田園風光。

值得一提的是，每到秋冬之際，會吸引無數候鳥來此休憩，這裡成為最佳賞鳥景點。所以島主特別提供了望遠鏡要讓大家賞鳥，並貼心的製作這些鳥類的圖片介紹，這是很棒的巧思。我一直認為來民宿不一定要追逐景點，用輕鬆慢活的心情，待在民宿裡用心感受點點滴滴與美景才是最重要的。

9.10.11 入門的另一面閣樓（兩者相對），所以房間總共可以住二～八個人。

12 柔和的色系，溫馨可愛的鄉村風，沒有華麗的裝飾，就是簡單舒服的感覺。

13 我跟小安安就睡這邊的雙人床～可憐大寶哥因為要去安親班又沒跟到。

哇！一整排的彩色小屋在等著我們

　　島主知道我喜歡藍色，特別幫我安排藍色小木屋，挑高的空間感與雙閣樓設計，充分利用空間又不會感到擁擠。可能是因為雙閣樓的關係，房間比我想像中還大，還有個陽台，可以眺望窗外的田園風光。

　　天空島共有八個房間，只有我那間藍色是同色調，其他房間都是兩種顏色的組合搭配，空間設備是完全一樣的，如果是紫色，裡面就是白色與綠色的組合，顏色柔和又舒服。

　　樓下有一張沙發床與雙人床，因為怕小朋友爬樓梯容易摔倒，那天我們全都睡樓下，國王與二寶就睡沙發床。睡在這種閣樓小木屋，感覺特別新奇有趣，雖說是小木屋，但其實也不是木造牆，所以不用擔心隔音不好。

　　當天我們去蜻蜓石喝完下午茶，又去礁溪吃熱炒＋柯氏蔥油餅，回到民宿，盡責的攝影師國王馬上拿著腳架去拍夜景，回來後馬上跟我炫耀，天空島的夜景他拍得有多美……其實我想說，那是因為民宿本身就很美，好嗎？

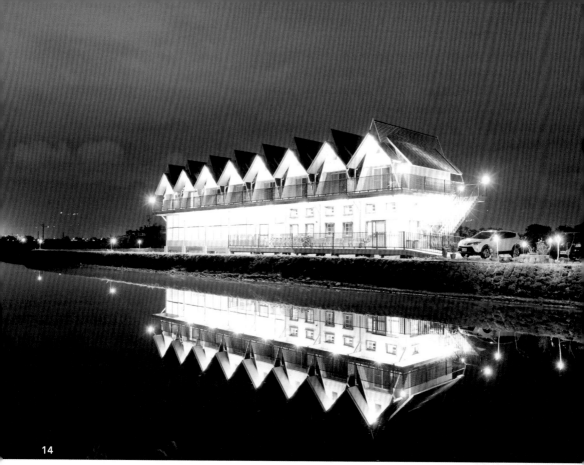

14 夜晚的水中倒影真的很美麗，天空島就像一座閃閃發亮的水上小木屋，有種靜謐的美感，夜空下的天空島，是如此耀眼奪目。

終於要讓美麗的女主人小天與新好男人泰迪出場了，當然要在天空島的彩虹梯留念一下，美麗的小島，我們夏天見!!

♡ 王妃悄悄話

常常有人說，為甚麼王妃都能發掘到這麼美的民宿？其實美不美是其次，重要的是有沒有特色？我挑民宿是會先作功課的，有特色又有美景的民宿，絕對是我的首選，所以跟著我玩準沒錯！

馨懿洋房──招待所

與羊兒共舞的歡樂時光

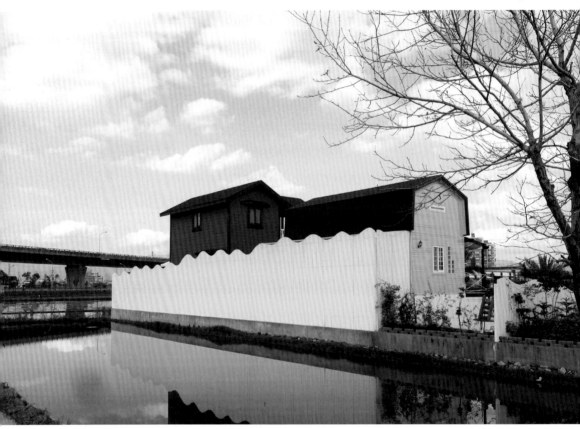

電話∣0913-639-596

地址∣宜蘭縣羅東鎮富農路三段 97 號

房價∣雙人房平日 3600 起

♕ 親子推薦房型∣雙人房（可加床）

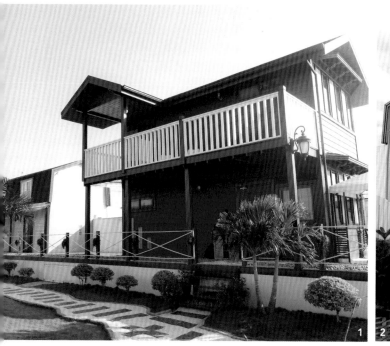

1 黃色房子是民宿主人的家，旁邊藍色房子一天則只招待一組客人。
2 多麼悠閒可愛的莊園啊。

可愛的撞色小木屋，在一片田野中好顯眼，這麼獨特的色調與外觀，只要看過一次就不會忘，當初我也是被它獨特的外觀吸引的。它就位在一片田野中，從羅東交流道的某個角度或許可以看到馨懿洋房的獨特建築。

藍色小木屋是樓中樓，只有一個房間，所以民宿一天只接待一組客人（最多可住到四～六個人），整間民宿與公共空間都是客人獨享，從 Check in 開始到隔天的早餐，都是在自己的小木屋享用，民宿主人不會去打擾你（除非你需要他），來這裡絕對能享受到包棟的隱私感，所以也稱為私人招待所。

問了一下男主人：「為什麼會只想蓋一間小木屋，這樣怎麼賺錢？」他說只是為了圓一個夢想，想要打造一個自己的家與一間獨特的 Villa 木屋民宿，所以只蓋了兩間小木屋，黃色目前是家人自住，藍色則經營民宿。未來有可能將黃色木屋改裝成民宿，讓更多朋友能感受馨懿洋房的田園風情。

3 寬闊的綠地，讓孩子們可以盡情奔跑。
4 這一片白沙子步道可是老闆的巧思，就是要讓孩子們可以盡情玩沙。
5 民宿老闆的女兒很可愛，陪小安玩沙，小朋友在這裡不怕無聊，以後老闆
　會準備玩沙工具，大人就樂得輕鬆啦。

大草坪、白沙步道，盡情玩耍的天堂

　　走進馨懿洋房的園區，除了彩色小木屋，讓我印象最深刻的就是這一大片草坪了。開闊的視野與悠閒的環境，真的讓人感受到渡假的氛圍，我心裡默默的放鬆起來，活力旺盛的兩個哥哥有地方消耗體力了。

　　這一片綠地，就夠他們奔跑玩樂，乾淨又安全，為娘的耳朵總算可以安靜一下了，誰知道，後面還有更大的驚喜在等著我們（笑～請繼續看下去）。

ya! 我的羊比較會走，我要去遛羊囉（得意貌）。

Let's go!!

6.7.8.9 看到小朋友這麼開心，就覺得這裡真的好適合小孩。環境清幽，活動空間大，還有可愛的羊兒相伴。

羊來了！小孩都樂瘋了

你沒看錯！有羊咩咩！兩隻可愛的羊咩咩就是馨懿洋房的招牌。公羊因為腳受過傷會痛，所以比較不喜歡走，喜歡跪著，母羊比較年輕，活力旺盛，那天二寶哥運氣好牽到母羊，結果大寶哥牽到不肯走的公羊就一直哭（我又笑了）。

在這裡小朋友可以餵羊吃草，這兩隻羊咩咩都很溫和，不會攻擊人，也很乾淨。民宿主人也都會在旁邊看著，所以我們很放心讓小孩跟羊兒一起玩，畢竟平常要接觸羊咩咩的機會並不多呀！

10 非常溫馨舒適的客廳，小朋友直說好棒喔，一樓的空間其實蠻寬敞的。

11 木椅後方有個小和室，可以睡兩個人。

12 他們的廁所讓我印象很深刻，色彩非常繽紛。

13 很大的浴池，旁還有個別出心裁的小花園。

充滿原木香氣的樓中樓

打開大門後，進入客廳，有股淡淡的木頭香氣，採光明亮，柔和的淺色調，擺脫一般傳統木屋的厚重感。無論是客廳或房間都讓人感覺溫馨、寬敞，而且非常乾淨，我能放心小孩在木板上翻滾，重點是也不用怕打擾到別人，享受自己的隱私空間。

小朋友在馨懿洋房都很開心，有一個很大的庭院奔跑，又有可愛的羊咩咩相陪，這裡很適合帶小朋友入住喔。當然跟朋友一起（四～六個人包棟）一定更好玩，不妨找姊妹淘一起來場小旅行吧！

14 二樓也有小沙發區。

15 二樓舒適的寢室區，空間其實也蠻大的。

16 旁邊也能加床，兩個哥哥就睡這邊囉。

17 二樓的戶外陽台視野遼闊。

18 從陽台看下去，風光明媚的田園景色。

19 隔天早餐就在我們房門外的桌子享用早餐，我們很少在戶外用早餐，感覺很新鮮。

♥ 王妃悄悄話

民宿老闆夫妻一家人都很親切又客氣，讓我們玩得很愉快，小朋友一直想再去找羊咩咩玩，這裡是個溫馨可愛的小莊園，等你來感受不一樣的幸福味道。

閒雲居

河畔的浪漫白色玻璃屋

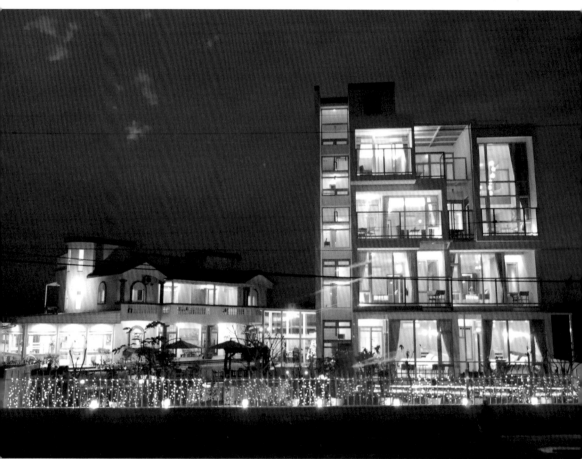

電話 | 0960-151-969 林先生
地址 | 宜蘭縣冬山鄉上河路 26 號
房價 | 雙人房平日 3200 起
♛ 親子推薦房型 | 四人房

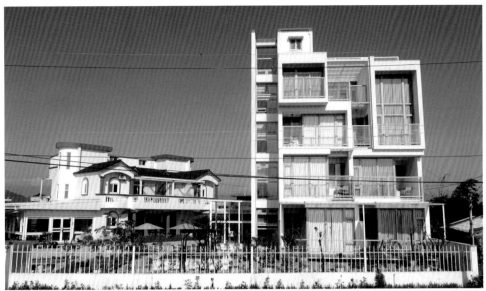

1 閒雲居有分新館和本館，本館為左邊藍白風格的鄉村建築，新館則像一棟高雅的時尚小豪宅。
2 門口就是美麗的冬山河畔，群山環抱，美景如畫。
3 民宿的庭院區非常開闊，很適合小朋友奔跑玩樂。

　　一直以來，都很喜愛冬山河畔與安農溪畔的景觀民宿，如果躺在床上就能欣賞到優美的河岸風光實在是很幸福的事。最近，冬山河畔出現了一座白色的北歐風建築夜晚，在燈光照射下，有如一座閃閃發亮的玻璃屋。

　　坐擁冬山河畔美景與田園風光，這間名為閒雲居的民宿，是由知名作家導演吳念真親筆命名。之前在粉絲團發表了閒雲居的夜景，立即引來許多人詢問，沒想到宜蘭有這麼一間美麗的白色玻璃屋。

　　二〇一四年的夢想生日之旅，我特別安排入住冬山河畔的景觀民宿就是閒雲居，雖然沒有豪華飯店的奢華貴氣，卻多了恬靜自在的氛圍，閒雲居前方就是冬山河畔景觀自行車道，坐擁河岸風光，四周盡是田園小徑，得天獨厚的地理位置與天然美景，我一眼就愛上這間美麗的景觀民宿。

一個汲水區就讓小孩玩得很開心。

小安安與小姐姐在搖椅上的可愛畫面。

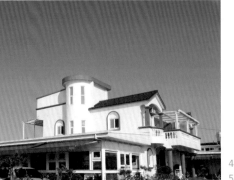

4 夏天會開放戲水池給小朋友玩。
5 綠地上有可愛的綿羊、狗狗與鴨子陪伴。
6 本館走的是溫馨舒適的鄉村風，用餐的地方就在本館前方的玻璃屋。
7.8.9 早餐在本館的一樓餐廳享用，空間充滿色彩感，寬敞舒適。

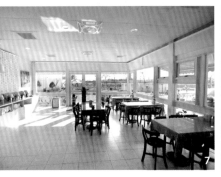

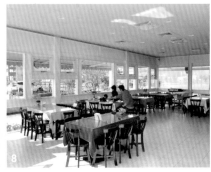

宛如現代版的開心農場

　　充滿時尚感的白色的建築就是我們要入住的新館，藍天綠地下更顯美麗，我覺得民宿很用心在營造庭園的氛圍，將環境打造的舒適又可愛，好像來到開心農場一樣。

　　因為民宿主人與不少名人都是好友，所以閒雲居有許多名人來訪，知名主持人吳念真、鄭弘儀……都是座上賓，幸運的話說不定會遇上大明星喔。因為老闆之一的林姐，以前是演藝圈經紀人，有不少人脈，所以不時會看見名人出入閒雲居。

10 透明的屋簷入口處，感覺特別夢幻。
11 這棟白色建築就是我們要入住的新館，住的房間是左上方有突出的窗戶那一間。

彩色繽紛的景觀河景房

閒雲居的房間有分河景房（正面）與田園客房（後側）。每一間河景房都有超大落地窗，景觀絕佳，我們的房間就是左上方那間凸出來的天際客房，這一面的景觀都是面向冬山河，所以景觀無敵美。

價位上來說，河景房一定會比田園客房略高一些，因為景觀相對好。閒雲居新館很特別的是，它只有一間雙人房，其它都是四人房。但是若以兩人入住四人房，價錢是以兩人房計喔，實際算法還是以民宿為主，有興趣的朋友可以去它的官網研究一下。而三代同堂出遊的話，還有閣樓六人房可以選擇，非常方便。

我大概拍了幾間照片給大家看，基本上房間擺設都差不多，最大差別在顏色、景觀（正面河岸房，後側田園客房），房間都很有質感、空間也頗大，走的是精緻高雅路線，每個房間的色彩配置、燈飾、壁畫及浴室磁磚都不同，設計師真的很用心在規畫，營造出悠閒舒適的空間感。

除了房間用色大膽，閒雲居新館的浴室牆面瓷磚也是非常厲害的地方，用的都是高價有質感的玻璃磁磚，林姐說光是每個房間的浴室磁磚就燒掉不少錢，當初設計師也不知道玻璃磁磚這麼貴，只是想呈現獨特的時尚感，所以選用新穎特別的玻璃磁磚。結果完工時才發現這些玻璃磁磚要價驚人，一小片就不少錢了，幸好呈現出來的效果很棒，每個房間的顏色都讓人很驚艷。

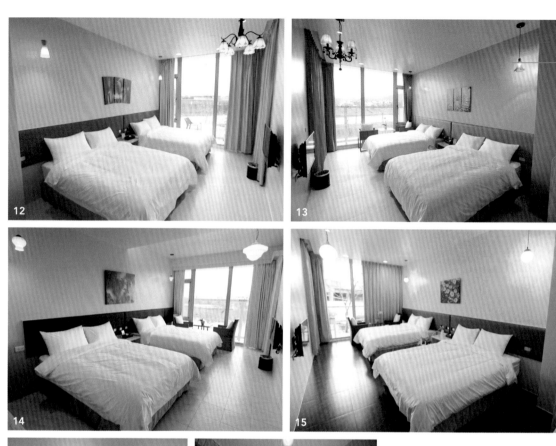

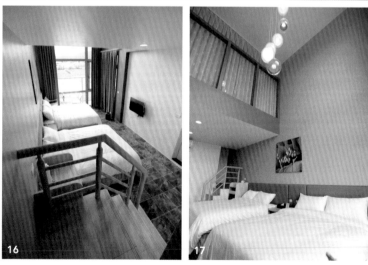

12.13.14.15 房間的擺設差異不大,但每間都有不同的主題顏色,你看看是不是很舒適呢?

16.17 三樓的閣樓客房是樓中樓六人房,挑高的超大落地窗,景觀非常棒。

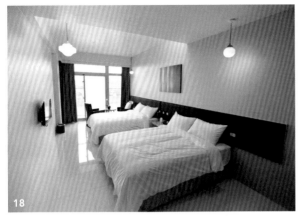

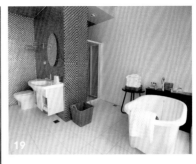

18 401 天際四人房，床墊與枕頭軟硬適中超好睡的，林姐説不少客人住完讚不絕口還託她買呢。
19 乾濕分離的浴室與浪漫泡澡浴缸，民宿還貼心附上泡澡精油喔。
20 我們的房型旁邊有一個獨立的景觀露台，在躺椅上放空，真的好享受。
21 坐在窗邊欣賞河畔美景，整個人好放鬆。

跑步吧！一覽無遺的冬山河美景

我們入住的是 401 天際四人房，柔和的粉色調，時尚又典雅，空間也很舒適。 除了視野無遮的景觀陽台，最讚的是床邊這一大片的景觀窗，不論是躺在床上或是休閒椅上，都能欣賞到美麗的河岸風光，連冬山車站都能看到喔。

不騙你們，這些都是從房間陽台拍的，明媚風光山河美景就在眼前，看了心情都跟著開闊起來。國王就沿著冬山河步道一路跑到傳藝中心，這是他到民宿的習慣，下午或隔天早上，只要不下雨他都會去民宿外圍跑步。所以他對這一帶的風景讚不絕口，直説很美。想像一下騎著單車奔馳在這美景無限的河岸車道，身心都很舒暢吧。

隔天一早國王又去跑步，他説沿岸風光宜人，空氣又好，真想搬來這裡定居，每天都能欣賞到冬山河風光，環抱大自然，這種悠閒自在的生活多好。

美好的生日之旅就在閒雲居畫下句點，林姐説，夏天有戲水池讓小朋友玩水，所以夏天時再安排一次旅行吧。

湖畔莊園

三訪依然很美好的梅花湖畔民宿

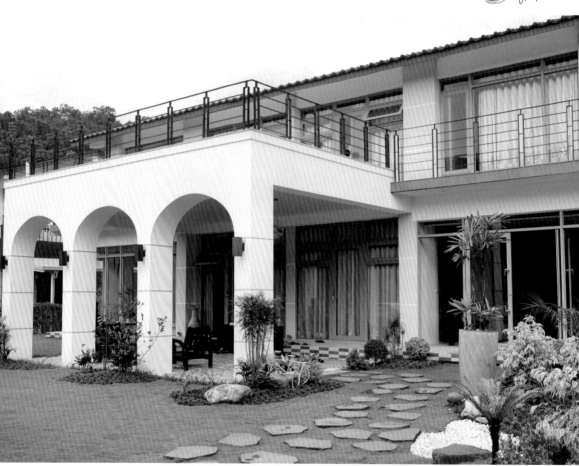

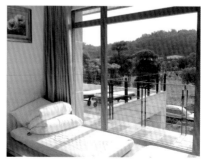

電話 | 0939-710-121 / 0935-259-153
地址 | 宜蘭縣冬山鄉大埤二路 123 巷 18 號
房價 | 雙人房平日 3200 起
👑 親子推薦房型 | NO.3 / NO.4 / NO.7 雙人房（可加床）

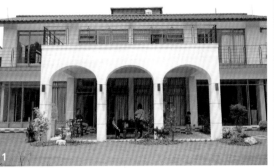
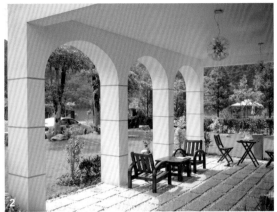
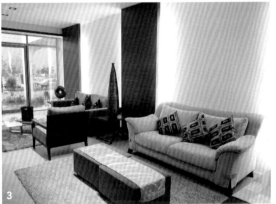

1 湖畔莊園的幽靜和愜意，讓我們三度造訪。
2 白色拱型迴廊外牆是很好拍照的地方，拍起來好有異國風。
3 舒適時尚的客廳，民宿主人特意營造讓人放鬆的氛圍。
4 這個很有 FU 的水池，我在這拍過好多照片。

前二次去湖畔莊園時，小安安還在肚子裡

　　是怎樣一間民宿能讓我們三度拜訪呢？就是這間梅花湖旁的優美民宿——湖畔莊園，因為太喜歡梅花湖畔的清幽美景，曾經偷偷幻想過，如果有錢我也想在這邊蓋一間王妃莊園，但這是個遙不可及的夢想，現在能常入住許多風格不同的民宿也很幸福了。

　　因為經常來宜蘭，跟許多民宿的主人都成為好朋友，就算沒有常見面也會在臉書上彼此關心，這就是我喜歡民宿的地方，很有溫度與人情味。

　　隨性的劉董依舊沒有做任何門牌，但是許多人都對這棟梅花湖畔的特色民宿印象很深刻，我們入住隔天早上，不少人經過還進來詢問呢。

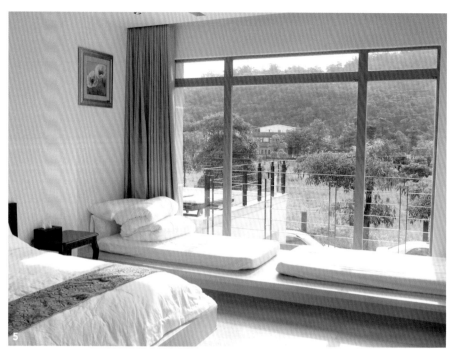

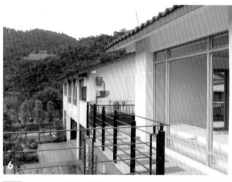

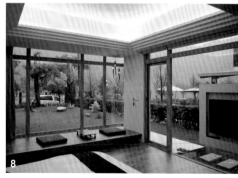
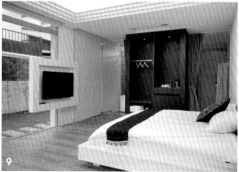

5 我最喜歡的房間，空間簡約舒適採光極佳，還有很棒的視野。

6.7 七號房戶外有個觀景陽台，房內沒有多餘的裝飾。

8.9 一樓的房間也有雙面景觀，房間寬敞舒適。

10.11 二樓的觀景台，能將梅花湖的風景一覽無遺。

12 如果在冬天來訪，可以看到隔壁小熊咖啡美麗的落羽松。

推薦七號無敵景觀房

湖畔莊園的每個房間都有這樣的大落地窗，就是要讓大家在房間就能放鬆的躺在床上欣賞湖畔風光或是遠方山景。

但我強烈推薦七號房，因為它是邊間有很棒的視野、採光極佳，躺在床上就能欣賞到窗外的景色，從窗台看出去就能看到梅花湖，如果你是秋冬來訪，還可以看到隔壁小熊書房的火紅落羽松，整個景色更加優美了。當然晚上睡覺時要把簾子拉起來，白天就拉開簾子盡情享受這片美景吧。

湖畔莊園的房間空間感也很棒，整個就是舒服呀！像這個房間雖然是雙人房，但可以在日式窗台加床，變成四人房，一家四口來絕對住得很寬敞。

湖畔莊園景觀最棒的地方還有二樓觀景台，這觀景台能將梅花湖的幽靜一覽無遺。也不會人來人往的吵鬧所干擾，這真是最棒的觀景位置了。如果不想去小熊書房擠人，可以在湖畔的觀景台喝杯咖啡，更能享受那份不被打擾的愜意與清幽，有機會不妨來感受一下這間梅花湖畔的優美民宿吧。

森之茉莉

靜謐優美的湖畔風光

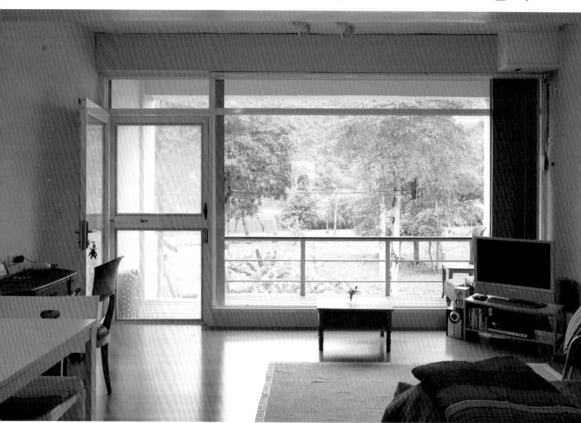

電話 | 0936-639-050 鄒小姐
地址 | 宜蘭縣冬山鄉大埤二路 75 巷 29 號
房價 | 雙人房平日 2800 起
♛ 親子推薦房型 | 湖景茉莉

1 左邊那棟湖畔之森與右邊的森之茉莉都是同一位民宿主人岱妮所經營，湖畔之森是一整棟的包棟民宿，一次只招待一組客人。
2 庭院裡的流蘇就像細雪覆蓋枝頭，風一吹就散落一地白雪。

　　一直到現在，我還是很難忘那個寧靜愜意的午後，一個人欣賞著窗外湖畔風光，邊敲著鍵盤，眼前一片綠意美景陪伴我度過了緊張的趕文時光。這裡是梅花湖畔的景觀民宿森之茉莉。

　　面湖的絕佳位置，坐擁著綺麗湖景，森之茉莉除了得天獨厚的美景，還有個很美的名字。雖然這兩年的梅花湖因為遊客變多，不若以往清幽，但我還是愛極了這片貼近湖畔的絕美好 View，如果能把梅花湖畔的民宿都住過一輪該多好。

　　不知道有沒有人挑民宿時，會被名字所吸引？我就是那個人。「森之茉莉」多麼有意境的名字！我就是為它而來，如同湖邊的一朵小花，靜靜的綻放風采，清新淡雅就是我對這間民宿的第一印象。

3 這陽台絕對是旅人最愛，坐在二樓端杯咖啡，看著遠處熙來人往的人們，有與世隔絕的寧靜。

4 很喜歡這方正的開放式空間～簡單舒適，就像家一樣的味道。

5 哪個家能有這樣的湖畔美景？這都要感謝民宿主人岱妮，無私的將這片景致分享給我們。

6 簡單的小廚房，有微波爐、飲水器、廚房工具。

7 除了景觀與名字吸引我外，純白的浴室也是心動的原因之一，柔和明亮的光線，加上可愛的貓腳浴缸，簡直夢幻極了。

8 簡單清爽，地板的刷色挺有特色，不知道的人從照片中可能以為是髒污（哈哈）。森之茉莉蠻特別的是，不提供拋棄式牙刷，但有提供牙膏、洗面乳。

清新優雅的湖景茉莉

　　森之茉莉則分為一樓的花園茉莉與二樓的湖景茉莉兩間套房，當初一直在湖景茉莉與花園茉莉掙扎許久，最後還是有超大景觀窗的湖景茉莉勝出。其實一樓的花園茉莉也能看得到湖景，只是視野上沒有二樓的湖景茉莉那麼好，但是它有個可愛的小花園庭院，也是很吸引人的地方。庭院那株盛開的流蘇樹，散發出一縷淡淡幽香，花期很短的流蘇花盛開的季節約在三～四月，我們去時恰巧遇上流蘇盛開，風吹過樹下，宛如陣陣雪花飄。

9 花園茉莉一入門就有淡淡香
　氣,跟這個房間一樣恬靜又
　帶點活潑的氣息。
10 開闊的起居室,簡單明亮,
　 給人一種很舒服的感覺。
11 開放式的小廚房,連電鍋
　 跟烤麵包機都有。
12 很現代感的浴室。

繽紛活潑的花園茉莉

　　女主人岱妮知道我很想看花園茉莉就帶我們去參觀,房間的色調繽紛柔和,是我對花園
茉莉的第一印象。雖然格局跟湖景茉莉差不多,但是因擺設位置不同,所以空間感又不太
一樣。

　　多麼清新淡雅的風格,其實一樓也有一大片落地窗也能看到湖景,而且也有可愛的小庭
院,不用上下樓梯,很適合有帶小小朋友的家庭喔。如果有機會我希望能入住花園茉莉,
感受另一種氛圍。

13 另一間民宿湖畔之森，這間有兩層樓的空間，只限包棟。

14 一樣有大面落地窗，很有氛圍的窗邊角落。

15 粗獷卻又有文藝風格的大客廳。

16 二樓是起居空間，通鋪型的房間，加上後面的房間，最多可容納八人入住。湖畔之森很適合跟三五好友一起入住，獨立的空間不受打擾。

17 二樓的窗台可將梅花湖的風光盡收眼底，坐在窗邊閱讀，享受美好時光。

只限包棟的湖畔之森

　　與森之茉莉比鄰而居的湖畔之森，它是包棟性質的兩層樓的空間，一次只接待一組客人入住。湖畔之森是一個充滿檜木香的空間，木質調的香氣更添文青氣息，牆上展示著藝術家的畫作，民宿的許多角落都有書籍畫作，這是一間很有味道的、很特別的民宿，國王超喜歡這間的風格，直說好適合揪朋友一起入住。

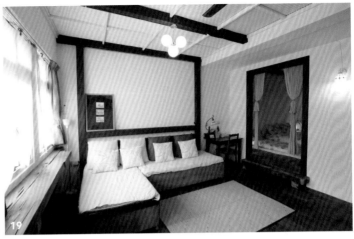

18 彩雲湖畔一樓是用餐的地方，二樓才是起居室（新彩雲）。
19 小調風的起居室，別有一番風味。
20 這個通鋪可以擺下三張雙人床，非常適合小家庭來住。

王妃悄悄話

連小朋友也愛這一片湖光山色，這裡也許沒有氣派奢華的裝潢，卻有著清幽靜謐的梅花湖畔風光，我享受著起床就看見湖景的幸福感，這機會有多難得……只恨不得能多待一天更悠閒的融入這一切。

小調風的新民宿彩雲湖畔

隔天的早餐是在岱妮的第三間民宿彩雲湖畔用餐，與森之茉莉只隔幾棟樓。民宿主人住在與我們僅隔幾條街的地方，我喜歡這樣的距離，有時候有點距離，反而更自在。

新彩雲的格局很特別，上樓是一條長廊直通起居室，有別於森之茉莉的大面景觀窗（新彩雲）走的是小調風，很有文藝氣息的起居室，其實也是閱讀區，我還蠻喜歡這樣簡約淡雅的風格。

不過，看過了這幾間頗具特色的民宿，王妃私心最喜歡的仍是湖景茉莉，第二名則是下次想造訪的是花園茉莉，與梅花湖的山光水色相伴，享受生活的美好。

留白水岸會館

冬山河畔美景民宿

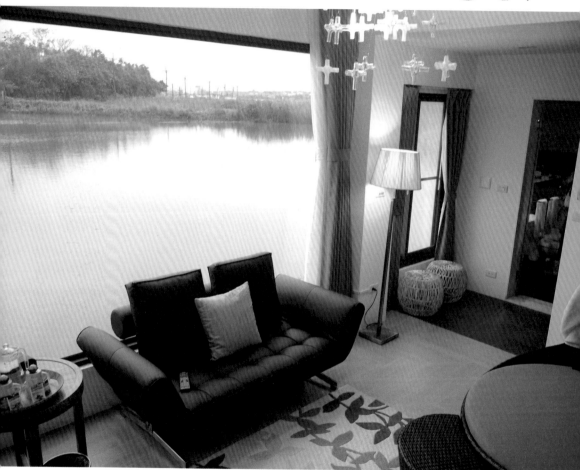

電話 | 03-960-6777 / 0989-730-708（11：00～22：30）
地址 | 宜蘭縣五結鄉新店路 168 號（近國立傳統中心）
房價 | 雙人房平日 4800 起
👑 親子推薦房型 | 四人房

1.2 留白水岸前面是平靜無波的水稻田，民宿後方就是冬山河畔，坐擁渾然天成的美景。

3 一整片落地玻璃窗，將咖啡廳打造得有如玻璃屋般，不論是在客廳或是後方的咖啡廳，都有視野絕佳的景觀窗。

4 近期最輕鬆愉快小旅行就是這次啦～都不想回家了…。

　　留白水岸會館就位在波光粼粼的冬山河畔，是一間非常低調幾乎很少曝光的民宿，如同主人沉穩低調的行事風格，我真心覺得，這麼棒的民宿卻不曝光也不宣傳實在太可惜，所以一定要跟大家分享一下留白水岸的美。

　　民宿主人在一次偶然的旅程中，被這片遼闊的河岸感動，決定遠離城市喧囂，在這裡築夢，將年少時東京習得設計美學，融合旅行世界各地的經驗一一呈現在留白水岸會館，分享美好與感動。

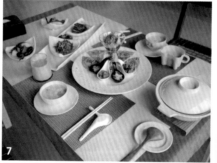
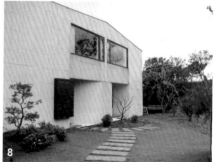

5 看看這寬敞的咖啡廳，兩側都是大面落地窗，採光極佳，極簡風格卻又不失大氣。
6 這裡的下午茶很精緻，CP 值高。
7 媲美飯店級的精緻早餐～慢食，迎接美好的一天。
8 這是我們入住的 B 區房間，是相對的樓中樓房型，格局差不多，但各自有獨立的出口。

小細節也要求完美的民宿

　　留白水岸共有三個館，與一個有對外營業的咖啡廳，這邊就是留白水岸的咖啡廳，外觀是近來很流行這樣簡約風的清水模建築。非常獨特的石階結合了木頭與鐵件，旁邊還有水池造景，除此之外，咖啡廳頂樓也是一個很棒的觀景台。管家黃小姐說，老闆就是一個很要求完美的人，很多小細節都不馬虎，會為客人盡量設想周到。

9 大面的觀景窗可欣賞到水田風光，我真的好愛這片毫無遮蔽的美景呀。

10 悠閒大躺椅與桌邊黑色造型水壺好吸睛，躺椅大到父子三人睡都沒問題。

11 躺在床上同時能享受水田風光及冬山河畔兩面不同的美景。

12 花灑系統與超大澡池，泡三個人也沒問題。

13 A館的客廳一隅（這個景超美的），如果有機會，我要再來留白水岸，躺在這放空一下午。

水畔小豪宅值得慢品味

　　要進到我們的小豪宅囉！最讓我驚豔的就是它擁有一大片落地景觀窗，將遠山近水的河畔美景盡收眼底。白色牆面與浪漫紫色交織成典雅時尚的色調，舒服又迷人。挑高的設計讓空間更寬敞，我喜歡這樣的格局，雖然不大，卻利用得剛剛好。

　　想像一下坐在窗邊發呆、放空，坐擁這片迷人水田景致，是多麼悠閒的幸福時光。留白水岸會館的美，實在無法以簡短的文字説完，真的很值得你來細細品味。

PLUM BLOSSOM LAKE
MEIHUA LAKE
2P.M.00

梅花湖

綠意盎然的午後，和大自然約個會吧！

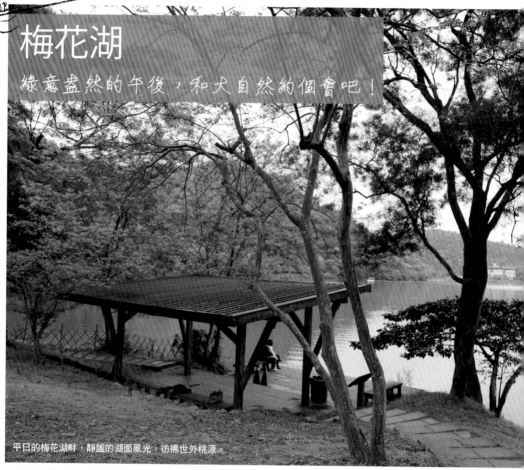

平日的梅花湖畔，靜謐的湖面風光，彷彿世外桃源。

1

2

1 每次看到父子四人大手牽小手的模樣，總讓我心頭暖暖的。
2 沿著湖畔的步道散步，連野鴨也在享受難得悠閒的時光。

梅花湖

地址｜宜蘭縣冬山鄉得安村
　　　環湖路

電話｜03-9615576

3 不知不覺就走到小熊書房，到小熊書房來個下午茶。
4 鬆餅下午茶是小朋友的最愛。
5 小黃鴨電動車，我們就這樣坐著它環湖，好好玩喔。

　　我特別喜歡平日的梅花湖畔，少了吵雜的人群，那一抹清幽、平靜無波的湖水格外動人，遠方的三清宮，倒映在湖中的美景是我對梅花湖最深刻的畫面，如此的美景豈能輕易的放過它？

　　每次住在梅花湖畔的民宿，比如：在森之茉莉、湖畔莊園…，退房後，我們慣沿著梅花湖散步，這一片綠意很舒服，清新的空氣包圍著我們，每每看到父子四人大手牽小手的背影，總讓我心頭暖暖的。

　　梅花湖是一個天然蓄水池，三面環山風光明媚，湖面的形狀似一朵五瓣花而得名。梅花湖設有環湖道路，全長約四公里，這裡絕對是遛小孩最好的地方，無論你是騎著自行車或是散步、快走或是租一台有可愛造型的電動車，都可以找到親近這個世外桃源的方式，是我強烈推薦的親子景點！

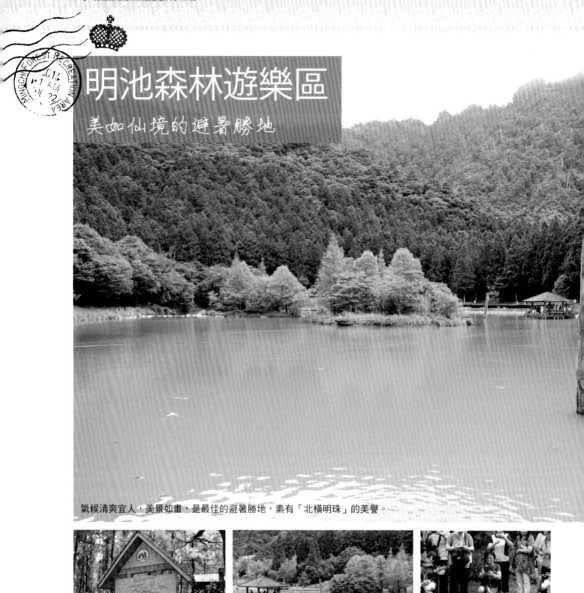

明池森林遊樂區

美如仙境的避暑勝地

氣候清爽宜人，美景如畫，是最佳的避暑勝地，素有「北橫明珠」的美譽。

1 假日的午後人潮開始湧現，很建議平日來享受那份寧靜喔（園區開放至五點）。
2 山中靜池、湖中小亭，美麗的高山湖泊。
3 黑天鵝好像明池之星一樣，遊客們都包圍著它。

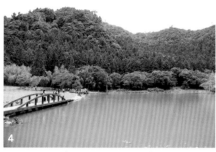

DATA

明池森林遊樂區
地址 | 宜蘭縣大同鄉英士村明池山莊一號
電話 | 03-9894106

4 湖水碧綠、煙嵐繚繞、氣候涼爽,好清幽的一個避暑勝地呀。
5 進入森林步道,大口享受森呼吸。
6 森林景觀優美,鳥類生態豐富,蟬聲齊鳴。

　　眼前這個綠波如鏡的地方就是有「北橫明珠」之稱的明池森林遊樂區。明池因位在海拔一千二百公尺,風景優美,終年雲霧飄渺、山嵐霧起,景觀瞬間變化,而成為夏季避暑的世外桃源。

　　從明池山莊下方,沿著北橫公路旁的步道走約三百公尺就能到明池的售票口,漫步在充滿芬多精的綠林裡真是舒服,當天山下的溫度可是高達三十多度,烈日當頭,我們沿路都拼命補充水分,但是越往山上,就越能感受到一股涼爽的氣息。

　　一到明池的木棧平台,你的目光一定會被矗立在池中的枯木所吸引,它彷彿是明池的守護神一樣,靜謐的明池更顯獨特,映入眼簾時猶如一幅山水畫,立體的呈現在你眼前。除了明池美景之外,園區裡規劃了許多環湖步道與觀景步道,還有豐富的柳杉人工林、原始檜木林、鳥類、蝴蝶生態,很適合親子旅遊喔。這裡其實不大,一個小時就可以走完,而且山上空氣清涼,小孩們都玩的很開心,真是個令人心曠神怡的好地方。

　　漫步在壯觀的柳杉林步道裡涼爽宜人,少了都市裡那份煩躁,多了幾分自在的舒服感,而且步道走來很輕鬆,有機會真的可以安排假期來這裡走走,下次我想要住在明池山莊,能欣賞到更多明池晨昏夕照的美。

花泉農場

22度的天然湧泉，小孩的戲水天堂

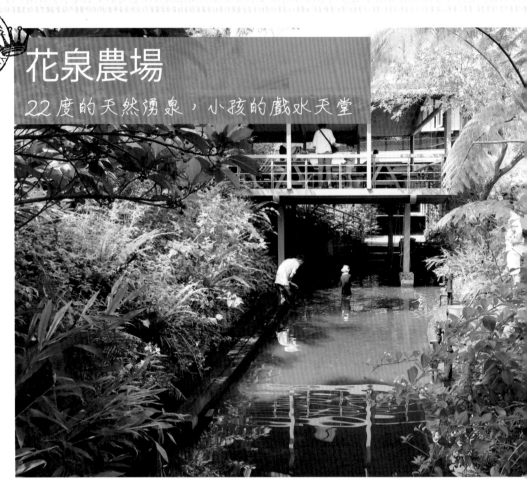

花泉農場
入口

1 綠意盎然的花泉農場雖然小，但也相對清幽。
2 像不像個遠離塵囂的世外桃源？

DATA.

花泉農場
地址│宜蘭縣員山鄉尚德村八甲路 15-1 號
　　　（靠近勝洋水草）
電話│0919-221-506
費用│門票 50 元

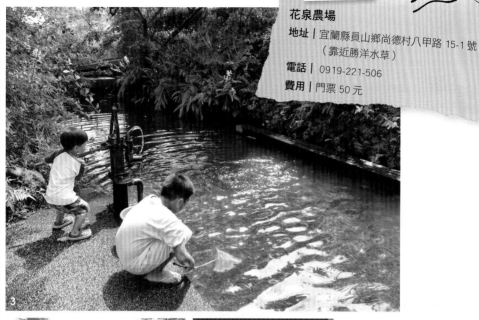

3 終年都有攝氏 22 度的
　天然湧泉，是小孩子的
　戲水天堂。

4 知名度還不高的花泉農
　場，沒有擁擠的人潮。

5 還有水中盪鞦韆，夠特
　別吧！

　　花泉農場與勝洋水草都是近年新興的熱門親子景點，花泉農場顧名思義有花有水，因人潮較少環境清幽，農場本身不大很快就可以走完。是屬於比較小型的戲水天堂，除了綠意盎然的庭園造景，比較特別的就是最受小朋友歡迎的水上盪鞦韆了，終年維持攝氏 22 度的天然湧泉，除了寒流過境，全年都可以戲水。涼快的水道與清澈的泉水，旁邊還有可遮陽避雨的戲水區。

　　炎熱的夏天把腳泡在冰涼泉水裡，坐著盪鞦韆，沁涼無比又好玩。門票 50 元，可抵消費，也有 DIY 活動。

　　戲水池不深，約大人膝蓋高，還可看見魚兒悠遊水中，實在很有趣，旁邊還有台古早的抽水機，可讓小朋友體驗打水的樂趣，七月份野薑花盛開時，整個農場都野薑花的香氣，這些花也可以拿來作各式花茶與料理。

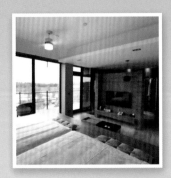

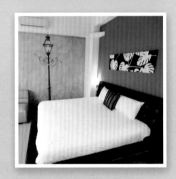
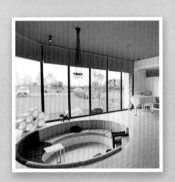
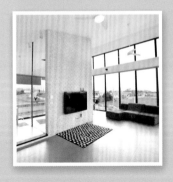
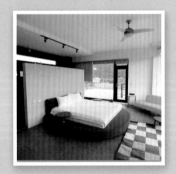
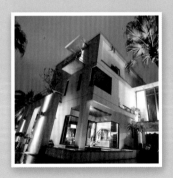
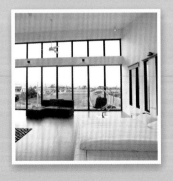
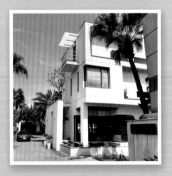
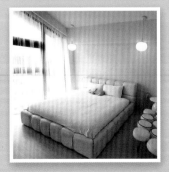

簡約就是時尚

北歐極簡風民宿

自然捲北歐風格旅店

每個角度拍起來都有不同的美

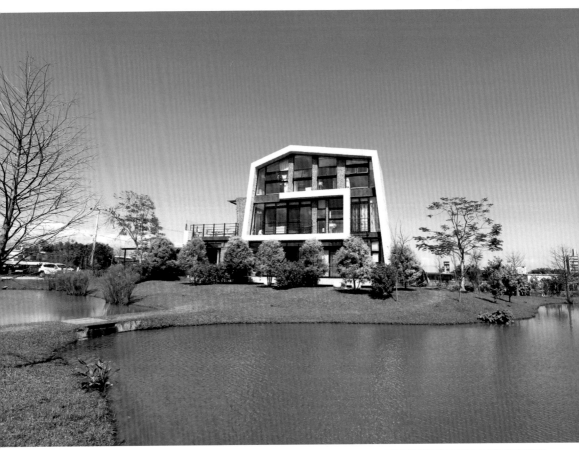

電話 | 0956-169-558

地址 | 宜蘭縣冬山鄉水井一路 250 巷 12 號

房價 | 雙人房平日 2800 起

 親子推薦房型 | 挪威森林（四人房）

下午茶的杯子也特地
挑選過，非常繽紛

1 Check in 的捲捲咖啡屋有三面大落地窗，採光很好，用餐也在此喔！

2 充滿童趣的北歐風格咖啡廳，青蛙兒童椅還有牆上的壁畫都好可愛。

3 坐在這裡喝杯下午茶享受悠閒的氛圍。

4 不開燈就有充足的光源。

5 二樓的入口設有保全，進入需用感應鑰匙解鎖，感覺很安全。

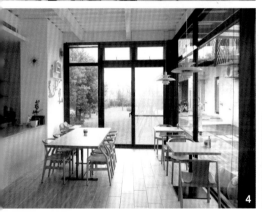
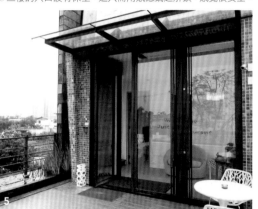

　　以為來到了北歐了嗎？這裡是宜蘭的自然捲旅店啦！第一次在網路上看見這間北歐風格的民宿，就驚為天人，雖然這一帶有很多民宿，但是北歐風格的自然捲在這一片滿是田園風情的民宿裡顯得非常特別，每個走過去的人都會忍不住多看一眼！

　　自然捲的外觀形狀好像一個瑞士捲，裡面的夾心就是一間間房間，難怪會取自然捲這麼可愛的名字，遠遠看去，好像是一棟蓋在湖面上的房子呢！水中倒影拍起來好有意境，每個角度拍起來都有不同的美！

Our House
Your Home
ust Be Yourself

7

8

9

10

可愛的房間鑰匙圈，不同房間有不同
的國旗樣式。

11

12

13

14

15

6 二樓玄關小巧可愛，一樣是透光的空間。
7.8.9 雖是白色基底為主，極簡的北歐風，但搭配了設計感的家具和擺飾，讓空間的色彩活潑許多。
10 近看發現是馬卡龍時鐘喔！民宿主很注重細節，挑選的小東西一再讓人感受到北歐風格。
11.12.13.14.15 燈飾也設計感十足，自然捲有好多讓人驚喜的裝飾。

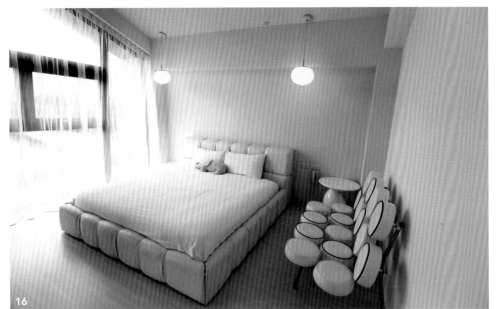

16.17 讓我最朝思暮想的丹麥天空,可惜訂不到,房內的景觀浴缸是有點透明式的開放空間,會有點小害羞。

18 唯一可加床的斯堪地那維亞,有獨立的客廳及臥室。

19 大木桌背後色彩繽紛的帆布讓氛圍跳躍了起來。

20 斯堪地那維亞的洗手台,橘黃色的壁磚一路延伸至淋浴間裏,自然光下鮮豔色與純白的搭配更加分了。

各具特色的夢幻房間

自然捲一共有六個房間,每一個房型都各有特色。一樓有三個房間,由左邊起是冰島之戀、驚豔芬蘭、挪威森林(唯一的四人房),二樓是最大坪數的斯堪地那維亞,有獨立的客廳與臥室,三樓有兩個房間:丹麥天空、繽紛瑞典。其中丹麥天空跟冰島之戀是有浴缸的房型。超級夢幻的丹麥天空是我最喜歡的藍色,加了白色的薄紗窗簾,粉嫩的藍色系,既可愛又夢幻,女生看了都會喜歡呀!

一樓的驚豔芬蘭紫色系的浪漫風格其實也很喜歡,是我的第二首選,但是它沒有浴缸,只好忍痛放棄這麼美的房型~如果不介意一定要泡澡的人可以選這間~大推!
神秘浪漫的風格女生也會喜歡!

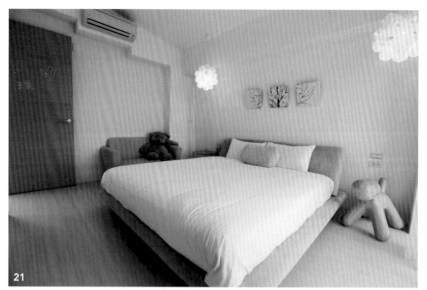

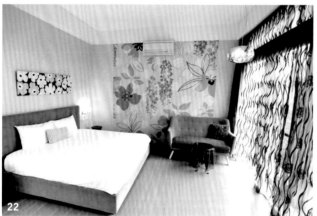

21 位於三樓的另一個房間～繽紛瑞典，簡單又柔和的色系～有一隻可愛的泰迪熊陪你度過浪漫假期！

22 紫色浪漫的驚豔芬蘭，紗簾很有設計感，有點低調奢華的風格。

23 牆上是民宿主人用心製作的拼貼，好像在欣賞藝術品。

24 每個房間都有留言簿，想知道王妃的留言內容嗎？

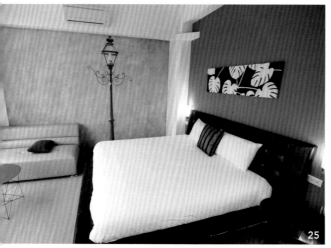

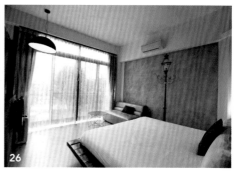

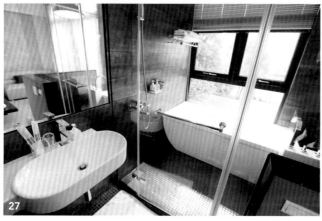

25 淡紫色系與黑色的風格，看起來內斂又低調～
26 一整面的落地窗，美景映入眼簾。
27 半透明式的衛浴，我喜歡這個景觀浴缸，夜晚泡澡時可以拉下拉簾。
28 庭院就有大草坪，讓孩子奔跑。

小安安玩得
好開心啊。

　　接下來是我今天入住的冰島之戀，為什麼最後選了這間，因為它在一樓，陽台走出去就是前面花園，小朋友跑跳也不會吵到別人。而且它有泡澡浴缸……滴個精油泡澡可以徹底放鬆，在家都沒辦法享受泡澡的樂趣，只能洗戰鬥澡。

　　冰島之戀走的是低調奢華風，而且從小細節就可以看出質感不凡，喜歡時尚簡約風的人一定不能錯過冰島之戀！

　　這兩天住在自然捲，真的讓我拍到手酸，不僅室內的設計讓人驚嘆，戶外也有大草坪和足夠的空間可以讓小孩活動，是一個保證讓你愛上的可愛地方。

果實民宿

白色極簡北歐風，舒服就很迷人！

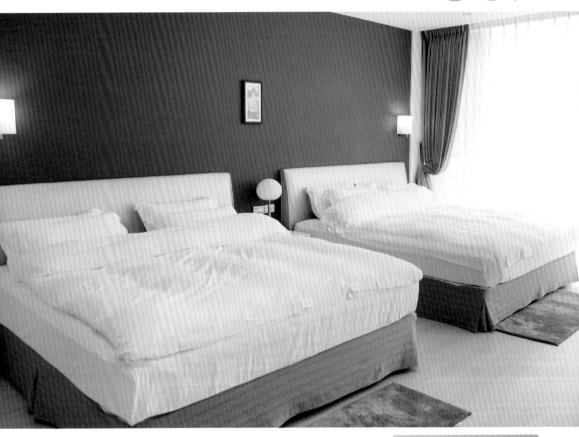

電話 ┃ 03-9533803 / 0932-654-489
地址 ┃ 宜蘭縣羅東鎮豐年路 54 號
房價 ┃ 雙人房平日 3000 起
👑 親子推薦房型 ┃ 橄欖樹之愛 / 飛鳥之戀（皆四人房）

1 果實民宿隱身在羅東運動公園附近的巷道間，一整棟白色玻璃外觀在一排舊房子中很搶眼。

2.3 白色牆面與木質大門，很有北歐風格，好喜歡這樣的純白色調，牆面上寫著 No.54（豐年路 54 號）， Fruit B&B 表示 (bed&breakfast)

4 設計師女兒的辦公室兼住家，很有質感的建築。

　　果實民宿是女兒們獻給爸媽的禮物，感謝父母的栽培，期望他們的人生如同這房子纍纍飽滿果實，甜美實在。由學設計的大女兒夫婦，將舊屋改建成這間非常有質感的白色極簡風民宿，讓爸媽藉著經營民宿，與客人互動，分享生活經驗，退休生活增添了不同樂趣。

　　朱媽媽很熱情的開車帶我們經過大女兒的辦公室兼住家，我的天阿！根本是豪宅來的，這也是大女兒設計師夫妻的傑作，超有質感，如果你家正想要重新裝潢，可以來參考一下果實的設計！

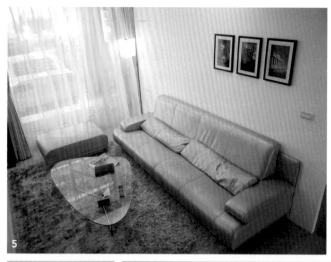

牆上的攝影作品都是大女兒
夫婦旅行各地的回憶，取景
的角度與風格很有味道。

5 純白的落地窗，採光明亮，給人清
　新自然的舒適感。

6.7 精心挑選的掛鐘，和簡約的角落
　都顯示出設計師獨到的品味。

8 開放式的白色廚房應該是每個女人
　的夢想吧～

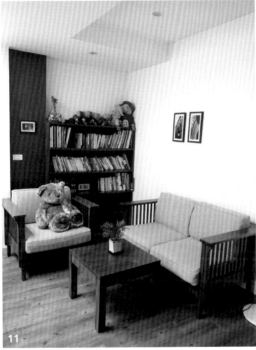

9 餐廳後方的防火巷，喜歡貓咪的朋友們會常在這裡
　跟可愛的貓咪們不期而遇喔。

10 在果實民宿，會看到可愛的貓兒穿梭在果實的後
　花園。

11 三樓舒適的閱讀區，除了沙發上可愛的小熊相伴，
　還有書籍雜誌。

12 雖然空間不大，但仍規劃了小花園。

設計感十足的北歐極簡風

　　走進民宿，映入眼簾的是這一片簡約自然的客廳，很有家的味道，卻又比一般的家多了
些設計感。沒有誇張的裝飾，簡單的幾幅攝影作品與牆上很有設計感的掛鐘，在在都顯示
出設計師的獨到品味。

　　這樣舒服的空間，沒有華麗的裝飾，反而更讓人覺得自在不拘束。夏日的午後，聽著輕
音樂，悠閒的在沙發上閱讀，享受著寧靜的時光，這是為人母後，最渴望的小確幸。

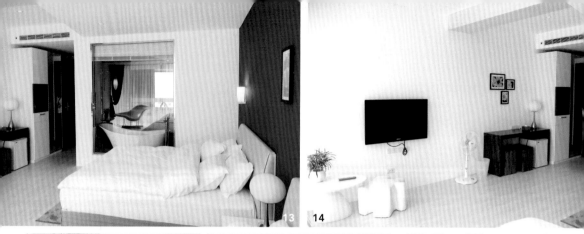

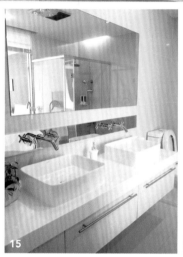
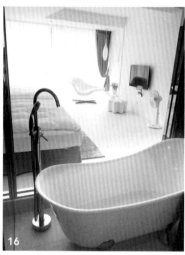

13 透明的浴室有簾子可以放下，洗澡時別擔心會走光。

14 自從來住果實後，我就更加喜歡白色簡約風了～只是現階段小孩還小不太適合這類純白的裝潢（很快就會變塗鴉牆了）。

15.16 乾濕分離的浴室，雙洗手台與貓腳浴缸～ 我在心裡默想，如果這是我家就好了。((哭))

17 三樓通往四樓間，有個很棒的挑高透明天窗。

時尚、質感兼具的房間

　　果實共有四個房間，房間取名都來自希臘故事，位於 201 的橄欖樹之愛（四人房），取名源自希臘雅典娜與子民的故事，這間是我第一眼在官網看到就喜歡的房間，白色基調，藍紫色的牆面，是我喜歡的北歐風格。採光明亮，一塵不染的木質地板。十三坪大的空間寬敞舒適，好棒的房間呀，這個房間我私心大推，很適合帶小朋友的家庭喔！

　　雖然它有透明的衛浴，但不用擔心，因為有簾子可拉下，其實我很喜歡這樣的設計，好時尚。你們自己說，這個房間是不是很迷人？色調、空間感都很棒，我也好想把房間打造成這樣的北歐極簡風。

　　朱媽媽的大女兒與先生都是設計師，獨到的品味可見一般，民宿上下到房間的擺設都是出自他們之手，所以能在果實發現許多設計上的巧思。

18 401的樓中樓房間。
19 樓上的小閣樓就是孩子們最愛的秘密基地，空間不大卻很舒適。
20 上方有透明天窗，想要充足的陽光就可以拉開，但夏天拉開有點太熱。
21 我最愛的泡澡浴缸～夜晚就是我享受放鬆的泡澡時光啦。

這是小朋友的早餐，除了這些還
有烤吐司、養生豆漿！

♡ 王妃悄悄話

民宿主人朱媽媽則是古道熱腸，就像鄰居媽媽一
樣親切好客。早餐是朱媽媽跟朱爸爸五、六點就
起床準備的，有夠豐盛。每道菜都是他們的愛心！
簡單的家常菜，充滿濃濃的媽媽味，超級下飯。

這是我們大人的早餐。
哇！朱媽媽自己醃的烤
肉超香的，每一道小菜
都花了很多心思！

巧妙天窗設計，伴星星入眠

　　我要特別推薦 401 飛鳥之戀（樓中樓四人房），十三坪大的室內空間，上面還有個小閣
樓也是我最後選擇它的原因，小朋友們都喜歡那種有別於家裡平面式的新鮮感，樓中樓那
種秘密基地的新奇好玩更能吸引他們。

　　這次拜訪果實民宿，純白的簡約風格，質感與舒適度都讓我們滿意，未來的家，就是要
以果實的北歐簡約風為藍圖。

凹賽 Outside 旅店

一間讓國王去不膩的民宿

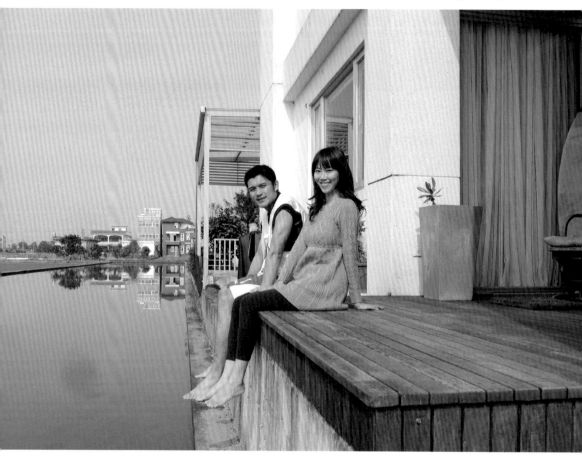

我是凹賽本尊！

電話 ┃ 0963-382-820（日） 0912-297-971（夜）
地址 ┃ 宜蘭縣羅東鎮復興路 3 段 75 巷 152 號
房價 ┃ 雙人房平日 3000 起
👑 **親子推薦房型** ┃ 夜間飛行（四人房）

1 凹賽 Outside 旅店位在羅東的田野間，白色極
　簡風的外觀顯得很獨特，低調中帶有設計感。
2 這兩張很有童趣的造型椅，就能讓小小孩玩好
　久。
3 Outside 旅店兩個可愛的寶貝～貓咪愛獎＆牧
　羊犬 Outside。

眼神好殺！

愛獎是隻美麗又
有個性的貓咪

　「Outside 是一個夢想的實現，Outside 是一種生活的方式，Outside 是一種無所事事的
浪漫。」

　Outside 旅店是民宿男主人小民與黃瑜一起蓋的房子，我在官網看到他們從買地到興建
的 2555 個日子，耗時七年完工的影片紀錄，最後幾句話感動了我：「最重要的是我倆在
一起，而且要一直的在一起……」

　看完我都眼泛淚光了，如果你來 Outside 就知道他們夫妻的感情是多令人羨慕。

　兩天一夜的宜蘭小旅行，因為有國王的朋友一家與民宿主人熱情款待，充滿了歡樂的笑
聲與回憶，旅行就是這樣，總能與不同的人擦出火花。這是一間讓國王很有感覺的民宿，
沒有華麗的裝潢與外觀，有的是品味與溫度。

4 看似樸素的簡單風格卻擄獲國王的心。

5.6 客廳很有親水模的味道，果然是年輕人的風格，牆上的衝浪板與紅色造型椅，讓冷色調的空間感變得活潑許多。

7 男主人有個很親切的名字叫王小民，堪稱是新好男人的代表，廚藝一流，喜歡寵物。

小民先生除了好廚藝,也很會煮咖啡,烘豆子,品嚐咖啡~

8 我喜歡這個面向水田的戶外陽台,坐在搖椅上欣賞田野風光好愜意。
9 二寶哥興奮的要去作他的專屬 pizza。
10 看看這香味四溢的瑪格莉特 pizza,真叫人難忘。

充滿溫度與夢想的民宿

凹賽 Outside 民宿是一對年輕小夫妻的夢想,一共只有三個房間。簡單素雅是我對這間民宿的第一印象,這也是國王喜愛的風格,男人果然和女人不同,喜歡這樣的時尚簡約風。

實際上 Outside 取名是來自這隻很聰明的邊境牧羊犬,別小看 Outside,它可是飛盤狗大賽的冠軍喔,聰明又愛撒嬌,每個客人都會愛上牠。而愛獎是一隻很有個性的貓,也是民宿 Logo 的主角,體型最小,卻是家中老大,Outside 和另一隻哇賽都不敢惹牠。

看到 Outside 的老闆時我其實有嚇一跳,竟然是兩個看起來像情侶的年輕小夫妻,而且他們都是懂生活品味,很懂享受生活的年輕老師。男主人愛好運動又懂得享受生活,最重要還很疼老婆,幸福的女主人也是個嬌滴滴的年輕女孩,不說還以為他們只是小情侶。

廚房大概是男女主人最常跟大家話家常的地方了,因為大家都會坐在這邊看男主人煮咖啡,下廚做甜品。真的很難想像啊~看起來明明是個陽光男孩,竟然除了運動外還這麼多才多藝。

11 雙人房「第 43 次落日」，配有按摩椅。

12.13「驕傲的玫瑰」（四人房），簡約又有質感。還有獨立的小沙發區，蠻喜歡這個別致的設計。

14 溫馨的四人房「夜間飛行」。

15 隔天早上我就坐在這陽台，欣賞著遠方的景致。

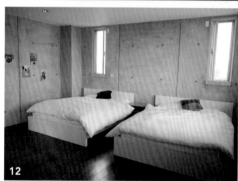

12

13

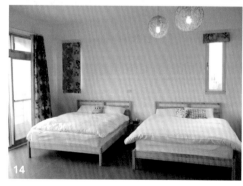

14

15

Outside 的枕頭棉被讓我很難忘，就是特別舒適有質感♥

自然清新的舒適房間

我是後來才知道 Outside 的房間取名跟世界經典名著『小王子』這本書有關（例如：驕傲的玫瑰、第 43 次日落、夜間飛行）也許我不是很懂小王子這本書，無法真正傳達更深的意涵，但是就跟大部分的旅人一樣，喜歡一間民宿喜歡一個房間是不需要太多複雜的理由。簡單，舒服，就是一種單純的感覺。

16 小朋友們最期待的～看飛盤冠軍狗 Outside 精彩表演。

17 小朋友也可以跟 Outside 玩飛盤遊戲，超開心的。

Outside 靈魂人物之一小民（這名字實在太親切了啊），兩位號稱陽光男孩的男人。

♡ 王妃悄悄話

一間很有溫度，帶給我們許多驚喜與歡樂的旅店，我欣賞小夫妻的生活態度，充滿正面熱情的能量，這裡絕對值得你來訪，國王老爸回家後一直對他們念念不忘。

像在老友家做客一樣自在

小民先生除了有一身好廚藝，也很會煮咖啡、烘豆子、品嚐咖啡，多愜意的生活，在 Outside 的兩天，他和國王就像是久違的朋友，一見面就有說不完的話題。聽著小民跟老婆如何享受生活真叫人羨慕，衝浪、登山、溯溪……多采多姿的生活，彷彿有用不完的精力，在他們身上可以感受到源源不絕的熱情與動力。

在 Outside 的時間實在過得很快，因為一直都在很嗨的氣氛，好像都沒有靜下來的時間，有聊不完的話題，還有拍不完的照，就像去老友家做客一樣的自在。

灣曲時尚渡假會館

冬山河畔的時尚景觀民宿

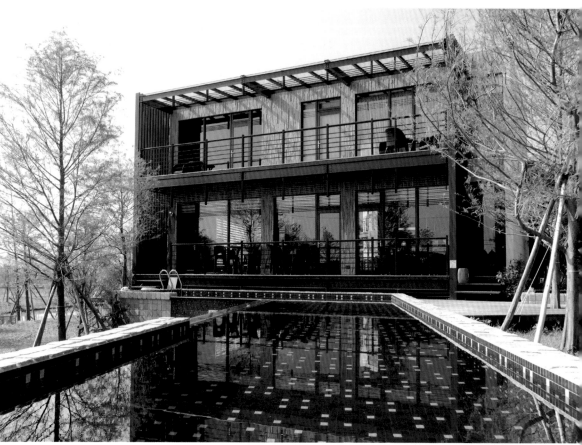

電話 I 0921-821-330 張小姐
地址 I 宜蘭縣冬山鄉武淵村富堵三路 101 號
房價 I 雙人房平日 4500 起
親子推薦房型 I 豪華四人房

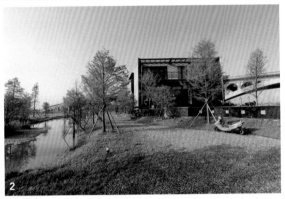

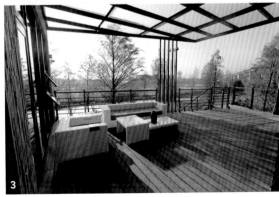

民宿提供給客人玩水時替換的拖鞋，質感不錯，還可以帶回家喔！

1.2 大片落羽松包圍著民宿，這樣的美景，絕對讓你印象深刻。

3 半開放式的平台有個沙發休憩區，涼爽的秋天坐在這是一種享受。

　　這間灣曲時尚渡假會館從它還沒完工時就被我們列入口袋名單裡了，因為某一次國王跑步時，意外地發現這間外觀很獨特的建築，原來它與知名民宿水畔星墅、自然捲、調色盤等，都是出自同一個設計團隊之手，難怪整體質感、外觀及環境等，都是水準之上。園內有生態池與泳池，鄰近冬山河畔自行車道，景觀優美，宛如隱身在竹林裡的神秘建築。

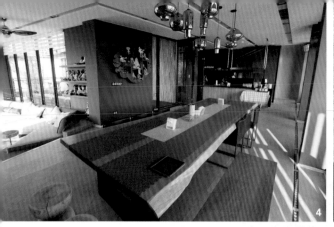

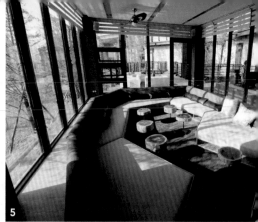

4.5 我喜歡餐廳設計以及舒服的大客廳，整體
　　配色也很鮮明出色。
6 有自然光灑落的大廚房。
7 民宿裡有不少女主人手工縫製的手工布偶。
8 從木棧道平台看出去的 L 型泳池被落羽松包
　圍著。
9 旁邊較淺的 SPA 池，比較適合小小孩玩。

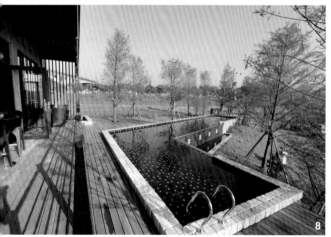

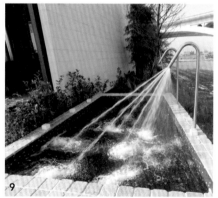

彎彎曲曲地進入世外桃源裡

　　一看到民宿外觀就很容易喜歡上這裡了，園區內有一個 L 型超大泳池，夏天是冷水，冬天是溫水喔，很受小朋友歡迎；旁邊還有個小 SPA 池，可以讓孩子、大人都盡情玩水。

　　進入民宿，現代感十足的明亮大廳、餐廳和廚房連成一個大空間，沒有隔間，視覺上很有穿透感，相當寬敞舒服，不管是舒服的沙發區還是明亮的廚房，都是王妃很喜歡的角落。

10.11 民宿提供午茶和水果，午茶的奶酪上，淋上民宿自種的有機洛神花果醬。

12 到處是很有風格的裝飾品。

13 酸甜好喝的洛神花茶與檸檬汁，都是我的心頭好。

14.15.16 早上是吃民宿老闆一家準備的清粥小菜自助式早餐。

17 營養美味的生菜沙拉。

18 也可以跟老闆娘 Order 好吃現做的帕尼尼三明治。

午茶和早餐都 Super 豐盛美味

　　孩子們一到民宿就玩水玩瘋了，所以很容易餓，幸好灣曲有提供下午茶、水果，老闆還貼心地準備了加了話梅的現榨檸檬汁、洛神花茶，真是好喝極了。

　　隔天的早餐是也是老闆現做的自助餐點，相當豐盛的中式早餐，如果喜歡西式早餐的人，也能和民宿老闆先預約現做的帕尼尼三明治喔，超級貼心的。雖然是民宿，但王妃覺得住起來比飯店還要舒適呢。

19 挑高的天窗設計與透明階梯，穿透感十足。

20 二樓公共空間的採光很好。

21 這個角度能看到樓下的戶外沙發區，上面是灣曲景觀最好的 VIP 雙人房。

22 精緻四人房色調沉穩，吊燈也很有設計感。

23 浴室也很現代感，不過這間沒有浴缸喔。

寬敞的大房間加上五星級景觀

這次我們也是和魔鬼甄一家一起入住，分別住的是精緻四人房和豪華四人房，我們的豪華四人房就位在二樓邊間，往下就可以看見泳池美景，View 很棒，兩間都一樣是暖色調，四人房床舖的木板設計很適合有小小朋友的家庭，不用擔心小孩會滾下床。

魔鬼甄一家的精緻四人房是深咖啡色，色調簡約、時尚，也有一面景觀落地窗，這個房型面對的是高架橋與自行車步道，可以看到很多在冬山河畔騎自行車或是慢跑的人。

24.25 豪華四人房是舒服的草綠黃。

26 豪華四人房有浴缸,但衛浴是開放式的,
害羞的朋友可能要考慮一下。

27.28 天氣很溫暖,禁不住孩子們的苦苦哀
求,就讓他們把握機會玩水吧。

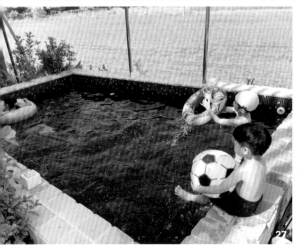

旅樹民宿

極簡舒適清水模建築

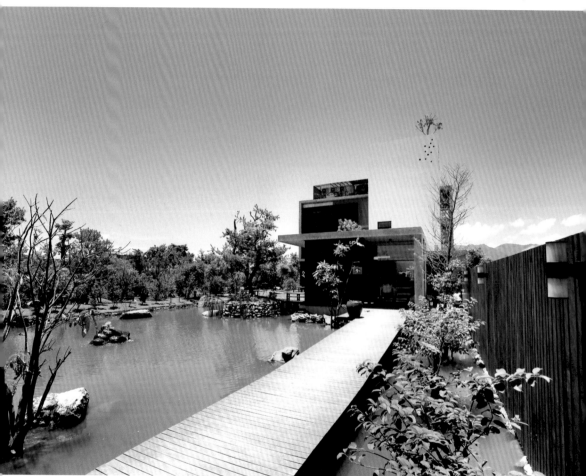

電話 | 039-503637 / 0975-815-833 張先生

地址 | 宜蘭縣五結鄉親河路二段 27 巷 17 號
（親水公園正門入口對面）

房價 | 雙人房平日 2600 起

👑 親子推薦房型 | 景觀四人房

1 旅樹的外觀是極有特色的清水模建築。
2 真的很難想像親水公園對面的巷內竟會藏了一間這麼這麼有味道的民宿。
3 門口小池裡的可愛小魚兒，讓小安安開心到差點玩起撈魚遊戲。
4 走出陽台就能欣賞到這樣的美景～藍天綠地，廣闊的視野，俯拾即是～無價！

　　第一眼看到這間風格獨具的旅樹，就有種似曾相似的感覺，一問之下果然印證了我的直覺，它跟我住過的神之島是同一位建築師～林晉德。住過近百間宜蘭民宿的大嬸絕非浪得虛名，有時候我光看房間就能猜出哪間民宿。

　　這麼熱愛宜蘭民宿的原因除了交通便利外，整體水準都很不錯，每間都很有特色也是吸引我的地方，像這間旅樹，就是我跟國王都喜歡的時尚極簡風（終於找到一個平衡點）。

　　旅樹除了有名師加持，環境優美，質感品味兼具，而且價位親民。最重要的是它的地理位置很棒，就位在親水公園對面，鬧中取靜，走路一分鐘就可到，便利性十足，絕對是宜蘭童玩節最佳選擇。

5 迎賓餐廳旁邊就是一大面的落地窗與開放式木門。

6 簡單潔淨的吧檯。

7.8 客廳設計了兩面很有中國風的木門，帶點禪意的日式中國風，巧妙地融入清水模建築。

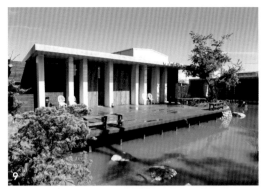

9 走出戶外平台，是個很適合放空的好地方，找個椅子坐下來沉澱心情吧。

10 旅樹後院的生態池，綠意環繞，視野開闊的景觀生態池美極了。

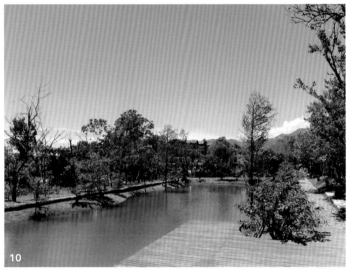

憨厚害羞的年輕男主人
很喜歡小朋友，偷偷跟
大家說他沒有女朋友唷～
主人媽媽開玩笑說，有不
錯的女孩可以幫忙介紹
>///<

綠意、水畔環繞，處處見巧思

　　長長的木棧道與生態池，種植了許多植物，隨便拍都很有 FU，走在木棧道上，輕快的步伐與心情，是一種愜意與放空的感覺。民宿主人其實很擔心小朋友的安全，但是又怕裝了保護措施會破壞設計師的構想。所以在這提醒大家，有帶小朋友的家長們要留意小朋友的安全喔，千萬不要不小心跌下去餵魚啦。

　　近看旅樹主體是一棟很時尚風的現代建築，前方看去是一大片的落地窗，這也是我喜歡這位建築師風格的原因，標準的清水模與大面落地窗建築，既時尚又沉穩，破除了清水模建築容易給人單調的刻版印象。

　　走入迎賓餐廳，是舒服的灰白色簡約風，運用白色家具，讓很有個性的灰色牆面柔和許多，兩面大落地窗引進大量光線，除了採光明亮，視野也很棒，餐廳內每個座位都能欣賞到窗外的景觀。

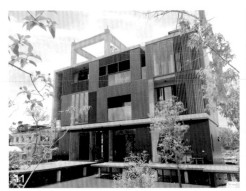

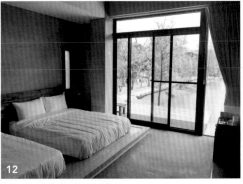

11 旅樹的每個房間都是無敵景觀房。
12 躺在床上就能欣賞到這綠意盎然的美景,感覺好幸福啊!
13 從玻璃陽台欣賞美景也很棒。

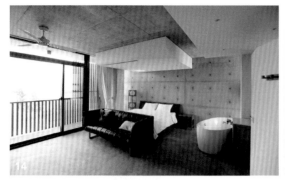

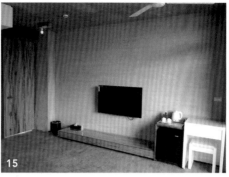

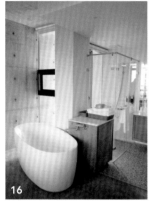

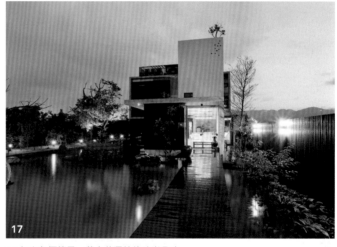

14 灰白色極簡風，蘊含著獨特的時尚品味。
15 房間內沒有多餘的裝飾，簡單就很有味道。
16 開放式衛浴就在床邊，大膽的設計，為情侶＆老夫老妻們熱情加溫呢（羞）。
17 傍晚的一場雨，那湖水的顏色彷彿會隨著燈光變幻一樣。

早餐是民宿老闆的媽媽親手準備的，是我喜歡的清粥小菜，
八小盤精緻可口，份量剛剛好。

躺在床上就能欣賞美景如畫

　　旅樹的每個房間都是景觀房，看出去都是民宿後方視野無遮的美景，細看外觀每個房間的陽台都有不同的設計，不得不佩服設計師的巧思。

　　如果問我哪個房間景觀最好，我個人覺得是一樓這兩間（水岸四人房＆雙人房），房間走出去就是專屬的木棧平台，更貼近這片大自然，而且躺在床上就能欣賞到窗外的美景，但是因為走出去就是生態池，為了安全有小朋友就不太建議這個房型。

　　再來就是我們的 303VIP 景觀房（位在三樓），老檜木的香氣一路從大廳延伸到房間，放鬆的味道讓睡眠品質不佳的我難得一夜好眠。這間是民宿目前唯一有浴缸的房型，採光極佳，空間寬敞格局也很大氣，時尚又沉穩內斂的風格，透露出不凡的品味。

隱源舍

享受飯店級美食，一百分的時尚隱居之旅

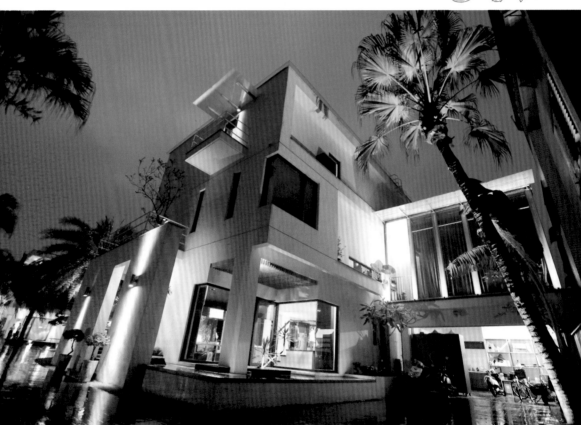

電話｜0913-003-627 劉小姐 / 0919-215-675 游小姐
地址｜宜蘭縣三星鄉大隱中路 349 巷 20 號
房價｜雙人房平日 4300 起
👑 親子推薦房型｜四人房

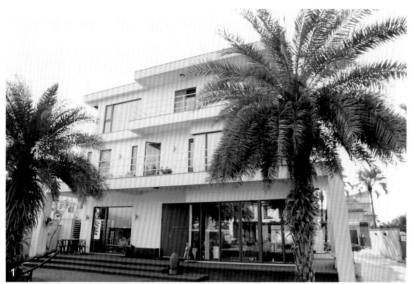

小孩能盡情享受綠地

1.2 民宿充滿怡然悠閒的渡假氛圍。
3 一些細節都讓人感受到主人在設計上的用心與巧思。

　　一間有味道的民宿，真的會讓人回味無窮，那天入住隱源舍時，還來不及欣賞環境，就狼狽冒雨奔入民宿，映入眼簾的是簡約時尚的質感風格，心裡就先打了 80 分，傍晚點燈後的絕佳氛圍與精緻美食，又讓我默默給了高分。原來，這是一趟時尚的隱居之旅。

　　這一年多來也住了近百間民宿，總有些會讓人印象特別深刻，隱源舍就是其中一間，低調奢華中，蘊含著高品味。隔日回程車上，國王居然問下個月能不能再來住一次？可見隱源舍在他心中打了很高的分數！

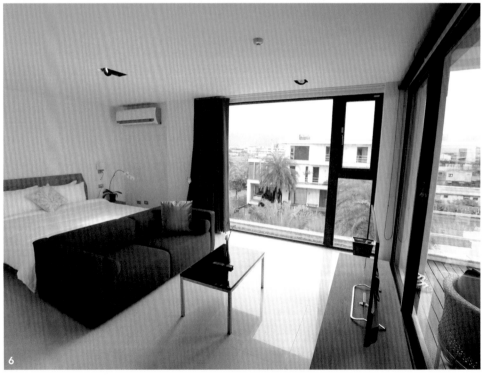

4 豪宅氣勢的迎賓大廳，呈現出質感卻不落俗套的精品風。

5.6 131雙人房，這間是我私心喜歡的房型，因為它有著兩面大景觀窗與露台，視野非常棒，簡約時尚的寬敞空間。

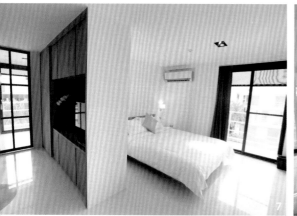

7 132 四人房，也是隱源舍唯一的四
　人房型，空間配置得相當好，兩間
　獨立的房間互不干擾，中間是小客
　廳區隔，整體空間寬敞舒適。
8 這透明玻璃是樓梯，有簾子可拉上
　不怕被干擾。
9 走出去就是長陽台，景觀很棒吧～
10 每個房型都有猶如精品版的衛浴設
　　備。

清幽、淡雅是最好的註解

　　隱源舍的房間都是沒有多餘的裝飾，低調的設計中，細看就知道民宿老闆用的東西都是
飯店級的水準，大器又有品味，可能因為他本身是作衛浴事業，對小細節上會特別要求。

　　我們當晚住的是 132 四人房，也是隱源舍唯一的四人房型，空間配置得相當好，兩間
獨立的房間互不干擾，中間是小客廳區隔，整體空間寬敞舒適，好希望這是自己的家喔。

　　所見之處，隱源舍民宿老闆用的都是高質感的配備，大金分離式冷氣，Sony42 吋液晶
電視，美國蕾絲 King Size 記憶床墊……，那床墊與枕頭，軟硬適中真是好睡極了，偷偷
打聽了一下，果然要價不斐，真想整套搬回家呢。

　　老闆堅持高質感的設備，所以全館的衛浴都是採用德國、義大利進口的精品衛浴，讓每
位客人都能享受隱居的奢華渡假風。

11 用餐環境舒適而精緻，像不像五星級飯店的餐廳？

12 隱源舍會在餐桌上幫每個房間製作一張 VIP 的牌子，所以不是只有王妃有特權啦。

13.14.15.16 第一次看見民宿這樣用心的準備晚餐，如果入住隱源舍時剛好有提供真的是賺到了。

17 甜點水果也不馬虎。

18 當我們還在驚艷那澎湃的菜色時，竟然又默默的上了一盤生魚片及現打果汁。

19 飯後老闆娘還費心煮了好喝的咖啡請大家品嚐。有美食，咖啡，還有啤酒小酌，讓人格外放鬆。

20 有別於夜晚打燈後的氛圍，白天的餐廳採光明亮又能賞景。

21 療癒身心的民宿旅行。

讓人驚喜連連的美味餐點

參觀完房間客人也陸續報到，民宿管家們早已將下午茶與晚餐都準備好。隱源舍有提供下午茶，但是晚餐的部分則是不定時推出，這一日因為入住客人很多，徵詢過客人後，民宿主人將下午茶與晚餐合併。我們也幸運享用到媲美飯店級的精緻餐點（關於晚餐部分訂房時請自行詢問民宿）。

看看這驚人的陣仗，這不是飯店級才有的排場嗎？雖然我不吃生魚片，但國王對於它的鮮嫩口感可是讚不絕口，從擺盤到菜色，與氛圍營造，都讓人有 VIP 的尊榮感，相信在場每位客人都跟我一樣，被這些美食與用心所感動了。因為氣氛實在太棒，那一餐我吃了快兩小時，飽到連宵夜都吃不下⋯。早餐也是令人眼睛一亮的超強陣容，一字排開滿滿的誠意與用心都在裡頭，最後還送上一壺舒壓茶，看著窗外滿滿的綠意，美好的一天就此展開。

湖漾 189 風格旅店

浪漫玻璃屋，時尚設計感民宿

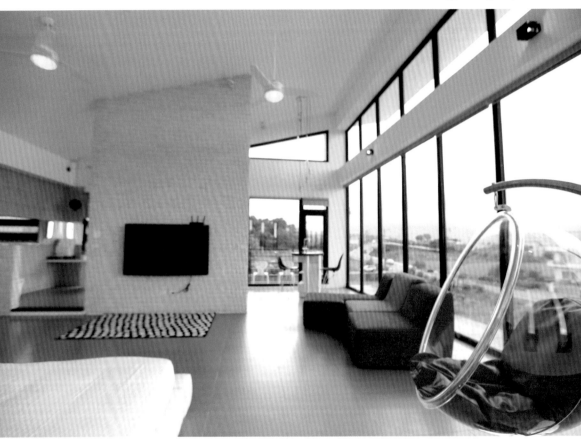

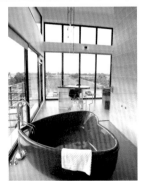

電話 | 0958-059-569

地址 | 宜蘭縣冬山鄉梅湖路 189 號

房價 | 雙人房平日 3600 起

♛ **親子推薦房型** | VIP301 茗閒雙人房（可加至四人）

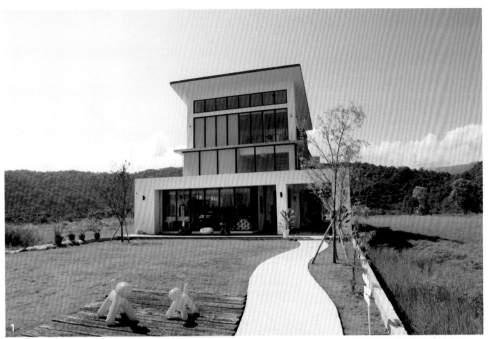

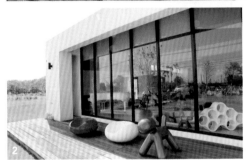

1 一片綠意美景好像油畫一樣，孩子在草地上可以盡情的奔跑。
2 很有設計感的休閒椅，透露出主人的品味。
3 樓梯上方是客房區，後面是民宿主人一家的住宿區。

　　湖漾 189 風格旅店位在宜蘭冬山鄉梅湖路上，以大面落地窗妝點而成，現代時尚感的外觀雖鄰近梅花湖，卻能遠離人潮，獨享田野間一抹幽靜。極具設計感的白色建築，猶如玻璃屋般的獨特造型格外耀眼，四周盡是青蔥翠綠的稻田與山巒美景。視野無遮的悠閒景緻，讓人有種遠離塵囂的忘憂感。最特別的是湖漾五個房間都有好 View，每一間都是景觀房。

　　民宿佔地五百坪，由民宿主人親自設計，一磚一瓦耗時三年堆砌而成，從戶外到房間，保留了大空間，就為了讓旅人們能得到最舒適的身心靈放鬆。屋前方這一大片的綠地，是給孩子們奔馳玩樂的地方。

可愛的指引牌。

❀Welcome

Garden ⚘

🏠House

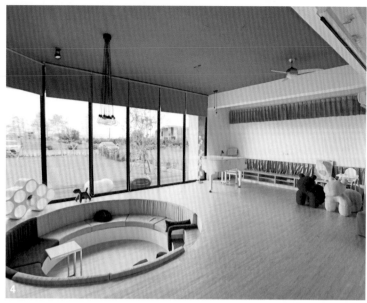

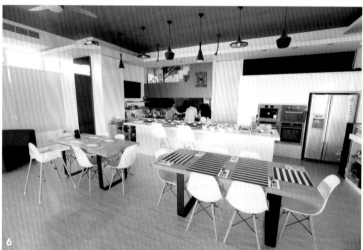

4 時尚的造型椅與下崁圓型沙發應是同系列的設計。

5 可愛的動物椅讓大廳多了些繽紛的童趣,小朋友看到這椅子都愛不釋手的用力騎上去～

6 從開放式的廚房,到餐椅,桌墊都可見主人的獨到品味。

7.8 品味的小設計和小擺設,讓整體氛圍更活潑。

時尚簡約空間設計超級吸睛

民宿大廳是令人眼睛為之一亮的現代時尚風。乍看以為是知名設計師的作品,沒想到這些創意都來自民宿主人對藝術與設計的理念。角落的白色鋼琴,是低調優雅的配角。而內嵌的藍色圓形沙發則是大廳最搶眼的主角,有種圓滿、幸福的意味,當天入住的客人們都在這拍了全家福。

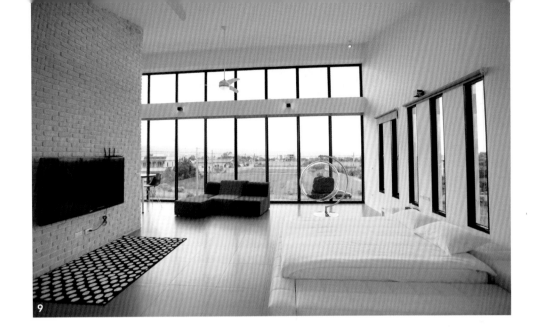

9

無敵景觀房，浪漫指數破表

湖漾 189 的房間都有無敵景觀的窗景，每一間都運用了不同的色彩為主題，空間非常寬敞，時尚的設計感，浴室的 View 也沒話說，無論你訂到哪個房間都會很喜歡！

其中最受矚目的夢幻房型就是這間茗閒雙人房 VIP。一整面超大落地窗，挑高空間與純白色調，夢幻指數破表，難怪當初放在部落格，大家就瘋狂詢問，我真的私心大愛這間無敵浪漫的蜜月房啊。

正前方整面挑高的落地窗，真的會讓人有種置身玻璃屋的錯覺，站在玻璃窗前，自己都覺得好像君臨天下，實在無法形容那種將眼前景色都收入眼底的感覺。浴室也是個美麗的角落，只是玻璃屋美則美矣，享受完浪漫還是要記得把簾子拉上喔。

10
11

9 茗閒雙人房 VIP 推開門的剎那，真的是驚喜啊！
10 特製的造型玻璃椅，讓房間更有味道。
11 窗邊竟然還有小吧檯？是要讓小情侶、小夫妻夜晚小酌醞釀氣氛嗎？
12 這間 VIP 房讓我驚喜的還有這熱情如火的紅色心型浴缸。

小安安交到一個好朋友，就是民宿裡的可愛柴犬。

13 嵐風雙人房（十二坪，可加單人床），橘色調的簡約時尚風，兩面超大落地景觀窗，開闊的視野很不錯。

14 山妍雙人房（十二坪，可加單人床）優雅迷人的藍色調，給人清新舒服的感覺。

15 湖漾雙人房（十三坪），鮮明的黃灰色調，時尚又有型，很有精品摩鐵的味道，但又多了幾分精緻與質感。

16 雲逸四人房（二十三坪），熱情時尚的紅色調，充滿著現代感，是一間讓人印象很深刻的房型。二十三坪超大空間，寬敞舒適又氣派阿。

17 這浴室大到都可以再隔成一個房間了。

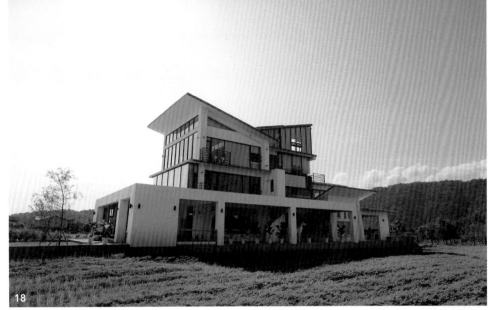

18 民宿後花園的景色也很怡人。
19 在視野無遮的悠閒景緻中展開新的一天。
20 民宿主人早已準備的豐盛早餐——養生麵包與水果沙拉與飲料。
21 小朋友的早餐也不馬虎，還有可愛的餐盤。

不趕行程，就這樣坐在戶外欣賞田野風光，
這是對假期最好的詮釋。

加分！讓人充分放鬆的假期

　　隔天國王與二寶一早就起來散步了，這清新無比的空氣，與湛藍的天空，迎接美好一天的開始，湖漾 189 的環境與景觀都很不錯，是一間讓人很放鬆的民宿。充滿時尚感的景觀房，也讓人很難忘。

　　如果喜歡梅花湖的優美景緻，卻又不想被人潮打擾，湖漾是一個很不錯的選擇。民宿老闆夫妻都很親切健談，也對小朋友很友善，有機會可以來體驗一下這浪漫的玻璃屋吧！

羅東運動公園

落羽松正美，如置身歐洲美景

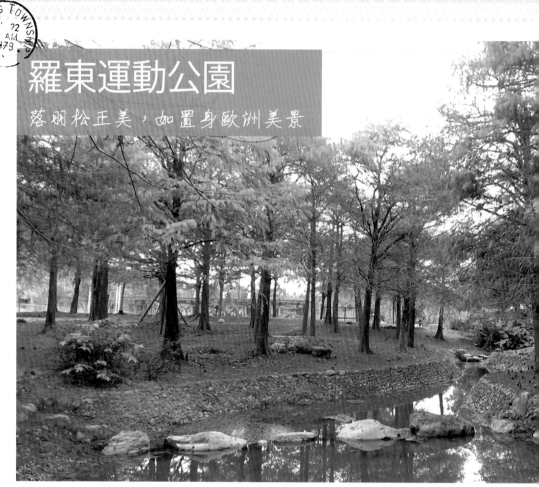

1 冬天的羅東運動公園有一種蕭瑟的美感。
2 三兄弟很喜歡來這裡追趕跑跳碰。

DATA

宜蘭羅東運動公園
地址 | 宜蘭縣羅東鎮公正路 666 號
電話 | 03-9541216

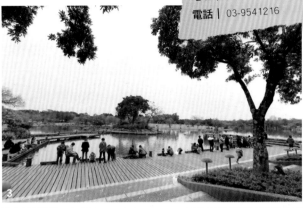

3 羅東公園有個大水池，吸引很多攝影人來拍照。
4 夏天就像換了衣裳，轉為翠綠的顏色，難怪有著四季舞者的美名。

　　如果不是身歷其境，很難想像這樣的美景就在台灣。

　　走進羅東運動公園北側，一整排的落羽松黃綠紅交錯，落羽松悄悄由綠轉黃，再轉紅，置身此間，彷彿來到歐洲，有一種蕭瑟的美感。冬天來，落羽松的葉子飄落在地面，整片園區彷彿鋪上了一層紅地毯，這裡，落羽松正美。

　　常跑宜蘭的我們，一直很喜歡羅東運動公園這個地方，園區內附地廣大，景觀優美，清幽動人，天氣好時，我們就帶著孩子們來運動公園散步，覺得住在這邊的人好幸福，能夠隨時欣賞到羅東運動公園落羽松一年四季的美景。

　　說這裡是秘境一點也不為過，若不是當地人，一般遊客很難想得到，公園裡竟藏著這樣的美景，所以這次與好友的宜蘭小旅行，說甚麼都要帶他們來欣賞這不輸國外的美景。

窯烤・山寨村

邀你一起加入蘭陽防衛隊

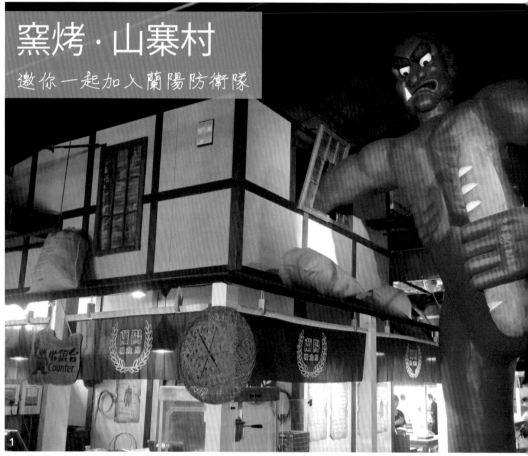

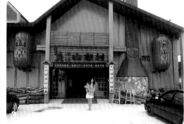

1 最近在宜蘭出現了一個，名為赤魁紅色大巨人。

2 走進餐廳，真的好寬敞，遠遠就被那個巨大的紅色巨人給吸引住，赤魁在迎接大家囉（一直要打成秋葵）。前半部右側是一些手感烘培麵包。

3 窯烤山寨村是設計感十足的餐廳。

4 來去看赤魁的孩子吧！被綑綁起來還吸著奶嘴耶，模樣頗可愛的丫。

DATA

窯烤·山寨村主題餐廳

地址| 宜蘭市梅洲二路 140 號
電話| 03-9287788 / 03-9289933
營業項目| 現烤 Pizza、義大利麵、
咖啡、飲料、拌手禮、麵包
營業時間| 周一至周日 9:00-19:00

5 入門左邊有三部這個古早的推車上販賣一些伴手
　禮，用花紅布好像牛車載嫁妝，感覺很喜氣。
6.7.8 我完全忘了拍菜單，所以菜名我真的不記得，
　只記得點了櫻桃鴨烤焗飯、義大利麵，還有甚麼丸
　子義大利麵的……
9 梁山伯與祝英台，是奶茶不是酒……

我們吃完亮的評價是飯比
麵好吃～純粹個人口味啦！
不過當時才剛營運，菜色口味
都還在調整中，希望下次有機會
再去，我會嘗試它的招牌披薩！

　　進到餐廳之前，先了解蘭陽之役——赤魁之戰的由來……很久以前，宜蘭外
海，巨人赤魁與人類過著和平共存的生活，但由於巨人城物資缺乏，所以只好用
勞力換取各人類的物資，但這樣的互助模式，卻在一場地震後徹底瓦解。

　　巨人城一夕之間沉入海底，存活的巨人開始騷擾人類，掠奪人類的食物及家
畜，很多人類慘遭滅村，剩下的村民逃到虎背山下的山寨村躲藏，其中，有一個
平民許結龍為了讓村民生存，教眾人把食物保管到蘭陽糧食局，為了對抗隨時來
犯的巨人赤魁，成立了蘭陽防衛隊和蘭陽偵查隊，他們發現赤魁的致命弱點在喉
嚨及胸腔，所以設陷阱獵殺赤魁，沒想到卻誘騙到赤魁的幼子，只好把幼子綑綁
回村內，重新安排更大規模的獵殺活動。在過程中，原本人類不是赤魁的對手，
但許結龍披上麻袋靠近赤子的後方，趁著赤魁接近救子時躍身而出，一箭射中赤
魁弱點，結束了這場戰爭。人類獲得最後的勝利，赤魁之子也因糧食短缺餓死虎
背山下，這就是蘭陽之役——赤魁之戰的由來。

　　窯烤山寨村就是以故事為背景設計的，結合台灣很流行的文創商品和美食，餐
廳裡除了販售和故事呼應的烘焙麵包、吐司和餅乾之外，也有很多異國料理，像
是義大利麵、窯烤 Pizza 等，三寶們一進入餐廳就緊抱著赤魁巨人不放，下次有
機會，可以帶孩子來宜蘭試試這個很適合親子共遊的餐廳喔。

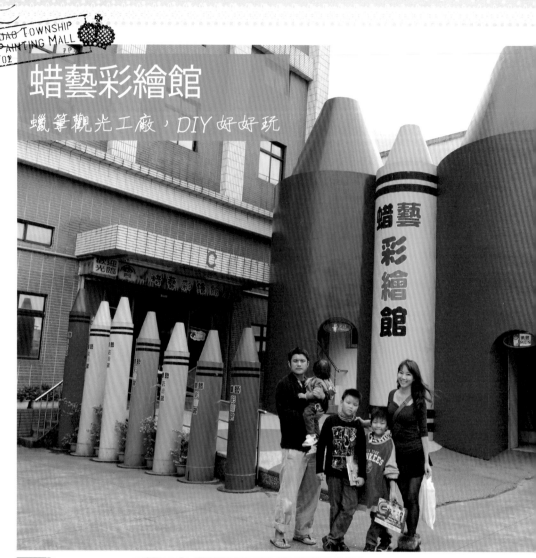

蠟藝彩繪館

蠟筆觀光工廠，DIY 好好玩

1 小安安一到彩繪塗鴉區就離不開蠟筆了。

2 可以讓小朋友自己塗色。

DATA

蠟藝彩繪館

地址∣宜蘭縣蘇澳鎮德興六路 7 號
電話∣03-9907101
開放時間∣08：30 ～ 17：00
（二十人以上團體，請先預約）

3.4 蠟筆彩色筆 DIY 區，教小朋友敲敲打打，自己做出一支完整的彩色筆。
5 小朋友也可以在變裝區選自己喜歡的服飾與道具，再到旁邊的星光大道去拍照留念。

　　來到蠟藝彩繪館，可以將彩繪融入生活，讓小朋友藉著塗鴉畫畫各式 DIY 來增進親子間的互動。這家位在蘇澳龍德工業區內的蠟筆工廠，門口的蠟筆造型屋是著名的打卡景點。

　　消費上，門票一張 200 元，其中 100 元可以消費購物，所以記得門票千萬不要丟掉，因為門票中包含五種 DIY 活動，要先憑門票換材料，通過一關關考驗後，就會在門票上註記，經濟又實惠。

　　彩繪館有專業導覽，介紹蠟藝的歷史與蠟筆的生產過程及全館活動介紹，DIY 共分為五大區，分別為彩繪塗鴉區、蠟筆彩色筆 DIY 區、人體彩繪區、變裝區、星光大道區、塗鴉區與彩色筆 DIY 區，完全讓小朋友發揮創意與想像力，自由塗鴉與創作，一次就可以在這裡玩一下午。

　　比較特別的是也有特殊蠟筆可在白板、磁磚與玻璃和人體上隨性塗鴉，平常無法盡情在家亂畫的小朋友，到這裡都玩的很開心，蠟藝彩繪館是相當寓教於樂的親子景點。

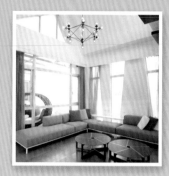
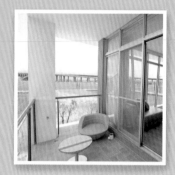
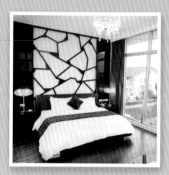
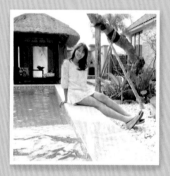
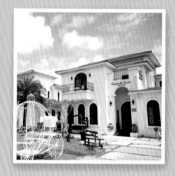
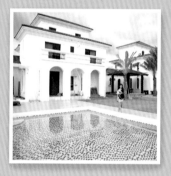

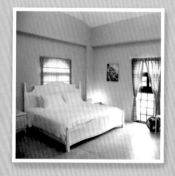
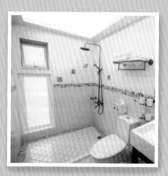

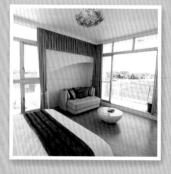
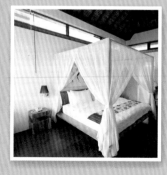

PART
5

呼朋引伴一起來！

適合包棟民宿

三星白宮渡假會館

華麗氣派的宮殿，CP 值沒話說

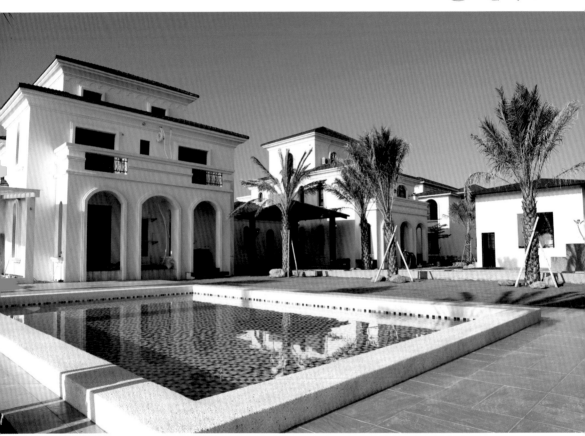

電話 | 0958-905-258 姚小姐
地址 | 宜蘭縣三星鄉大義村大義二路 238 號
房價 | 雙人房平日 2500 起
👑 親子推薦房型 | 地中海四人房

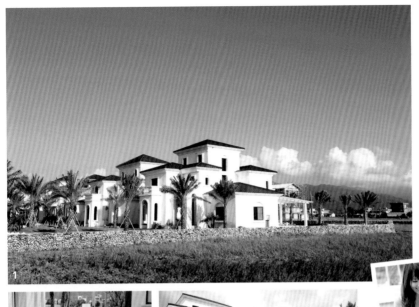

1 三星白宮的四周都是農田，農作時，綠油油的，看起來很舒服。
2 民宿還提供美麗達自行車（有加裝兒童椅的），可以讓小朋友在園區內騎乘。
3 游泳池很乾淨，就在園區裡供給房客使用。

小朋友超愛兒童戲水池，
小安安也好愛

很多人一看到照片就問我，是不是出國了？其實我沒有出國，這個美的像在國外的地方，其實是宜蘭三星白宮渡假會館，第一次在「瘋台灣民宿網」看到三星白宮的介紹，我就下定決心：「我一定要去住這裡！」

住過後就知道，三星白宮的一景一物就像照片上那樣，會讓你有置身國外的錯覺，彷彿來到一座白色宮殿，華麗氣派，我到的時候戶外造景才完工八、九成，但美麗的庭園造景與戶外空間都讓我覺得很適合帶小朋友來。

這次王妃住的是三星館（一館），上將館（二館）當時還在裝潢，現在已經裝潢好了，希望有一天能有機會再度造訪。

庭院除了可以讓小朋友騎腳踏車之外，也有戶外戲水區有一個兒童戲水池（45cm 高）和一個大泳池，出門就可以游泳，後面還有花園，這難道不是私人渡假行館才有的招待嗎？微風涼亭也很讚，晚上國王就和老闆坐在這吹著微風、喝著啤酒，聽著 Bossa Nova 的音樂，很悠閒享受。

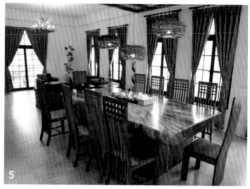

4 客廳走高級路線，名牌柚木沙發質感很好，慵懶的在客廳休息也是一種享受。

5 餐桌是造價不斐的千年柚木餐桌，民宿老闆想要把最好的呈現給客人。

6 玄關右方有一間 KTV 室提供給包棟客人運用，聲光效果很好喔。

7 地中海四人房挑高樓中樓設計，色系舒服優雅。

8 樓上是小朋友睡的空間，簡單舒適。

9 房間是樓中樓設計，從樓梯上去是閣樓。

待在民宿裡就能玩耍到不可自拔

　　民宿有提供下午茶，我們要先到房間去放行李，我們住的是地中海四人房，因為我最愛粉藍色，所以挑選房間時特別選這間，英式古典鄉村風，白色與藍色的組合有種潔淨的美感，挑高的樓中樓空間感覺很舒服，實景就像官網照片一樣美喔。民宿除了泳池外，還有KTV 室提供給包棟住戶使用，其實不出門，光是待在民宿就很棒。

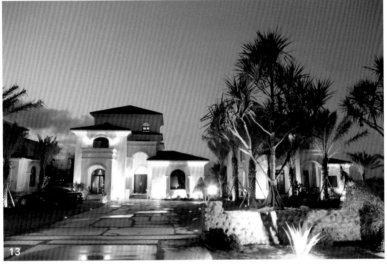

10 凡爾賽雙人房是浪漫典雅風。
11 鄉村田園雙人套房是大地色喔。
12 浪漫公主雙人房，公主風的床架與紗幔，連大嬸級的我都想尖叫了。
13 夜晚的三星白宮多了神秘感，美的讓人沉醉～

CP 值超高、高貴不貴

那天只有我們入住，所以也參觀了其他幾個房間，一樓的凡爾賽雙人房和浪漫公主雙人房都是粉紅色調，不過一個比較柔和，一個比較強烈，我也還蠻喜歡這種粉色的，加上浪漫公主床就更美了。二樓的鄉村田園雙人套房是清新的綠色調，實景的顏色比照片美喔，那天我在這裡拍了好多穿搭呢。

隔天的早餐也很美味用心，三星白宮的設施與整體造景都在質感之上，而且價位十分合理划算，算是 CP 值很高的一間民宿喔。

幸福方舟

坐擁綠意的池畔民宿

電話 ∣ 0932-039-132 / 03-9232813
地址 ∣ 宜蘭縣員山鄉員山路二段 27 巷 11 號
房價 ∣ 雙人房平日 2200 起
👑 親子推薦房型 ∣ 幸福喜樂四人房

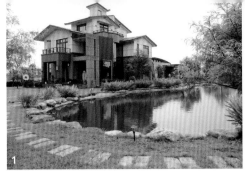
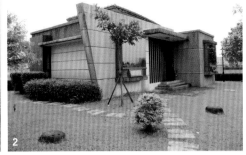

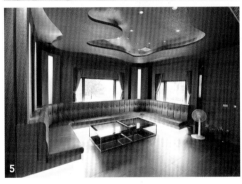

1 大草坪讓小朋友在上面盡情奔跑，生態池可以餵魚喔，還能在涼亭發呆。
2 後棟比較小，人數較少時可以選擇這棟。
3 後方有一個戶外小泳池可供小朋友們戲水。
4 簡約溫馨的迎賓大廳，落地窗外就是綠地美景。
5 KTV 室是免費的設施，可以盡情歡唱，就算下雨來渡假也不怕無聊喔。

　　在宜蘭要找到一棟有 KTV、可以包棟，還有池畔庭園美景的民宿不多，這間位在宜蘭員山的幸福方舟是我目前遇到設備最齊全、最適合包棟的民宿了。這次出遊因為是和好友蓉蓉、小環相約一起入住民宿，加上常有粉絲朋友要我推薦包棟民宿，幾番尋覓，才發現這間不論是民宿環境、整體設備、舒適度及服務品質，都堪稱水準之上的好民宿，是親子包棟入住的第一選擇。

　　一到民宿就發現旁邊的綠色草坪很大，主人還特別請專人設計了一座生態池，池邊有涼亭，可讓小朋友們在旁邊餵魚，園區後面還打造了一片開心農場，種滿了有機蔬菜，廚房吧檯有咖啡機與沖泡飲品能隨時取用。

　　幸福方舟共有兩棟民宿，主體建築就是前棟，歐風小豪宅（附有 KTV），後方還有另一棟規模較小的房子，人數較少時就可以選後棟，雖然說幸福方舟很適合幾個家庭一起包棟，但沒有包棟也是可以單間房間入住喔。

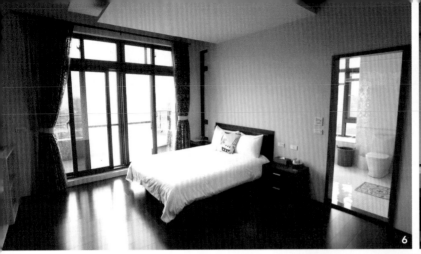

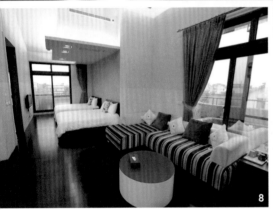
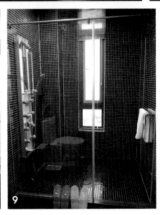

6 這間雙人房是唯一設有浴缸的房型。
7 景觀浴室空間很大，面對著綠油油的稻田。
8 唯一的四人房位在三樓（幸福喜樂四人房），床邊就有景觀陽台，躺在床上就能欣賞到
　窗外風光。
9 浴室採乾濕分離的簡約風設計。

下午茶超級無敵豐盛！

房間乾淨雅緻、簡單大方

　　本館共有三間雙人房（二樓）、一間四人房（三樓），雙人房的格局都差不多，都是簡約淡雅的風格，區別就在於只有一間有景觀浴缸，另外兩間沒有。簡單大方的格局與木質地板，讓小朋友在地上爬也能很安心。

　　唯一的四人房（幸福喜樂四人房）位在三樓，相當寬敞舒適，只是樓梯一上來就是房間，沒有門喔，單獨入住或是比較在意隱私的人較不適合。參觀完房間，老闆娘已經準備好豐盛的下午茶在等著我們，精緻的蛋糕、布丁和熱茶、咖啡，讓你盡情享受喔，隔天的健康早餐還有烤吐司、蘿蔔糕等，都是我愛吃的美食呢。

10 民宿四周都是農田，讓人心曠神怡。

11 老闆最得意的開心農場，除了繽紛的花卉，還種植了玉米、蔬果。

12 小安安跑得好認真快樂。

13 民宿老闆特別在涼亭準備了魚飼料，讓大家體驗餵魚的樂趣。

14 帥氣小安安也開始把妹了，真有乃父之風啊。

大力奔跑的小小孩，快樂無比

這次入住正是放晴的大好天氣，我們全都到戶外走走，在幸福方舟這一大片的綠地庭園，我們一群大人和小孩玩耍，在這裡小朋友可以盡情奔跑，不過因為有水池，基於安全考量，大人還是要看著喔。

一個下午看著孩子們快樂的跑跳，在台北的家裡是無法讓他們這麼放縱奔跑的，不禁覺得，真應該像這樣常帶他們出來消耗體力，讓他們有一個無比快樂的童年。

小熊粉藍屋

超夢幻！讓你拍不停的民宿

電話 | 0978-510-658

地址 | 宜蘭縣冬山鄉梅湖路 136 號

房價 | 雙人房平日 3200 起

♕ 親子推薦房型 | 四人房（親子房）

小熊系列的招牌都非常可愛，不知道為什麼，我就很愛「粉藍」兩個字，有 Baby Blue 的味道。

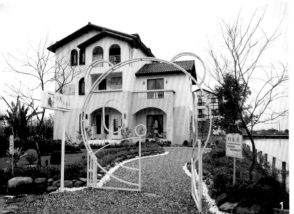
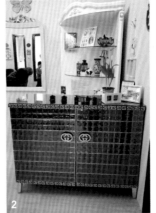

1 可愛的藍色熊大門在迎接我們囉。
2 一進粉藍屋，迎接我們的就是這個藍色華麗水鑽櫃台。
3 是不是很夢幻的小廚房與餐廳？ 感覺好像來到夢幻午茶餐廳呢！
4 溫馨舒適的客廳，紫色華麗貴氣的大沙發、水晶燈與隨處可見的可愛小熊拼布畫。
5 寬敞的活動空間，處處都有民宿主人的巧思。

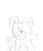

一看照片就知道這又是一間會讓女孩們失控的夢幻小屋，就連我這位偽少女阿母都很動心呢，這間可愛夢幻的小屋是淡如姐在宜蘭的第三間民宿，它叫小熊粉藍屋。有我最最喜歡的 Tiffany 藍，也是我住過吳淡如的小熊系列民宿中，最喜歡的一間。

粉藍屋充滿可愛夢幻的氣息，來這裡保證你會拍照拍到手軟，因為有太多令人玩味的可愛小物，處處都有驚喜等你去發掘喔！

在這麼粉嫩的繽紛的夢幻小屋裡，每個女孩都可以是公主。第一眼看到粉藍屋的外觀就有種熟悉的感覺，仔細一想才發現跟小熊書房有那麼一點像，粉藍屋就位在粉紅屋的斜對角，步行約五分鐘，粉藍屋的住客隔天的早餐也是到粉紅屋去用餐。

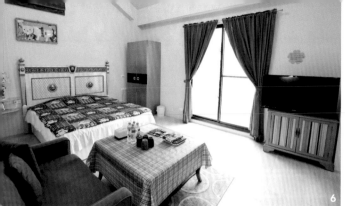

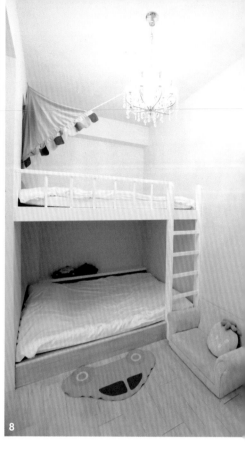

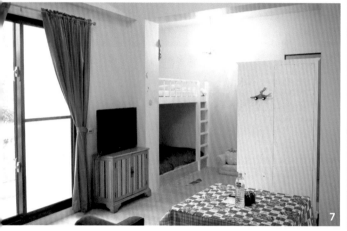

6

7

8

淡如姊親手做的拼布畫，每一幅都那麼色彩豐富又可愛。

6 挑高的親子房，那個床架據説要價不斐，淡如姊對床墊要求很高，用的都是等級很高的，就是讓每位客人都能一夜好眠。

7 親子房型當然不會只有雙人床，那個可愛的上下舖就是小朋友的秘密基地！

8 這個上下舖每一層躺兩個大人都沒問題啊！上層的小帳棚真是超童趣的設計，地上也有小車車的腳踏墊，連大人看到都會發出會心一笑呢！

9 兩扇紫色門就是二樓的相鄰的兩個房間 2A&2B。每個房間都有專屬的拼布房號，房門上也都有黃色的小熊圖案喔。

10 這裡的房間風格都差不多，只是格局跟位置略有不同，但是都很有特色。

9

10

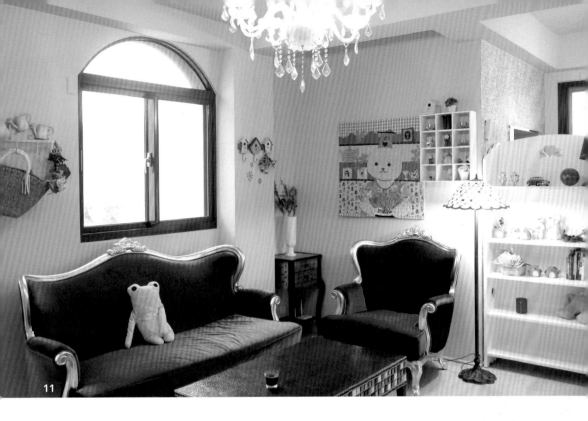

11 二樓的客廳真是可愛到讓人拍個不停啊！回家後我超想把家
　 裡漆成這種粉藍的夢幻風，再裝上華麗水晶燈。

那天很幸運的巧遇民
宿的主人淡如姐。

手作拼布裝飾牆面

　　小熊粉藍屋共有五個房間，四間基本房型，一間親子房，可單獨訂房不需包棟。

　　粉藍屋沒有華麗的裝潢，用拼布畫作與華麗水晶燈與沙發點綴成粉藍色調的鄉村風，我發現淡如姐善用壁貼來點綴小屋，平凡的牆面因為有了美麗的壁貼變得生動起來。

　　我要特別介紹親子房 2B，它有挑高的空間很舒適，採光也很好，浴室與房間只用黃色浴簾相隔，可以隨時掌握小朋友在屋裡或是浴室的狀況。

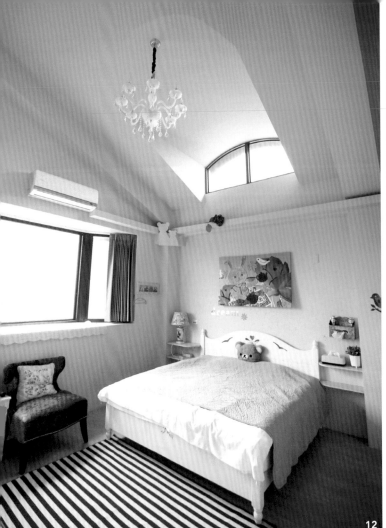

12 甜美的粉藍氛圍，樑上有乾燥花
與小熊圖案的裝飾，床上方那個
銀色壁貼 Dream 有加分的效果。

13 色彩豐富有很有童趣的拼布畫是
小熊屋系列必備的元素之一，有
了這些拼布畫，整個房間都變得
很生動喔。

14 柔軟可愛的拉拉熊陪我們入睡。

哇！超推薦的頂樓房間，做個甜美的好夢

我最喜歡的房間位在三樓的 3A，頂樓挑高的設計，上面還有大觀景窗，整個空間好明亮舒適，我個人超喜歡這個房間的，除了可愛夢幻風，我真的想不到更適合的形容詞呀，朋友們！真的很建議你們來住這個房間，保證你們會愛上它！

旁邊還有景觀窗台，粉嫩的藍色房間讓人心情都飛揚起來。那張床是 King Size 的大床，舒適度絕佳，躺起來真的好舒服又不會太軟。

值得一提的是，這裡的浴室都有浴缸，除了有基本的備品之外，還有準備洗手乳，方便讓小孩進房間前把手洗乾淨，另外，也都貼心的備有嬰兒浴盆，方便帶小小孩的爸媽使用。

這裡很適合兩天一夜的小旅行，可帶小孩到梅花湖畔騎車、散步，或到小熊書房喝喝下午茶，期待我們下次的約會吧。

15 粉藍屋的浴室都是有浴缸，藍白洗石子的牆面真好看，簡單乾淨，並且有提供
　嬰兒澡盆喔。

16 這間是 3B，有獨立的陽台，面向停車場與梅花湖，很適合小情侶小夫妻。

17 也是挑高空間，只是變成了紅色華麗水晶燈。

點綴小物及拼布畫作都是
細心佈置的巧思。

王妃悄悄語

你沒看錯，這裡真的有電梯！

超貼心的設計，方便老人家與小孩，也不用狼狼揹著大包小包的
行李上下樓梯，這真是一間老少咸宜的可愛民宿。

43 會館 Villa

GO~ 一起到峇里島渡假囉！

電話 | 03-9605150 / 0919-218244

地址 | 宜蘭縣五結鄉三吉一路 230 巷 58 號

房價 | 雙人包棟優惠價 18000 元（贈二人份晚餐及紅酒一瓶）

平日包棟 28000 元（六～十二人）

♛ 親子推薦房型 | 包棟

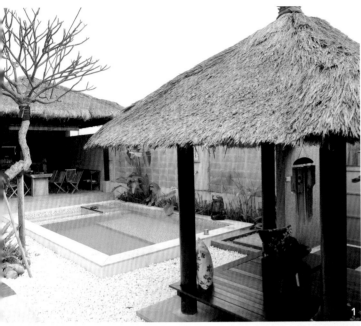

1 一看見發呆亭和按摩游泳池就感到尊榮和放鬆。

2.3 Villa裡的石雕、木雕、石材等，都是從峇里島購回的喔。

4 為了讓入住的客人都能享受絕對隱私的空間，轉角的入口大門也刻意低調。

5 發呆亭是發呆、休息、聚會聊天的好地方，這二天幾乎成了小朋友們的秘密基地。

　　走進民宿瀰漫著濃濃的峇里島風情，耳邊傳來神秘的南洋風音樂，我真的有種置身峇里島的錯覺，原來不需要搭飛機就能享受到國外渡假的感覺。

　　這裡原本是私人招待所，後來民宿主人才決定將這間精心打造的渡假 Villa 與更多人分享，讓大家在台灣就能享受渡假氛圍；這裡的建材、藝品、石雕、木雕等，都是民宿主人數次往返峇里島購入的，絕對原汁原味呈現峇里島風格。

　　戶外場地很大，除了發呆亭之外，還有一個木造休憩區、籃球場，也提供烤肉的設備，發呆亭內還準備了迎賓水果，非常適合三五好友包棟。這次的小旅行我們一家五口和重量級天后魔鬼甄＆天使嘉一家四口一起入住，孩子和大人都嗨翻天了。

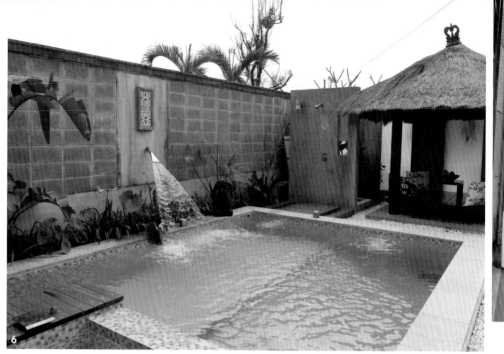

6 蔚藍的按摩游泳池想讓人噗通跳進去享受清涼。
7 餐廳一隅，管家會在冰箱內準備足量的飲料讓大家取用。

我說這三兄弟會不會太享受了？
國王毛爸與母后認真工作拍照，
你們在這納涼，這樣對嗎？

像小渡假村一樣應有盡有

　　室內格局是方正空間包圍起來的，一共有三個房間，裡面幾乎應有盡有，自成一格的小渡假村，感覺很隱密，和峇里島的 Villa 比起來，幾乎有過之而無不及呢。

　　游泳池也很值得一提，這可是精心打造的按摩戲水池，不但分大、小冷熱池，還有水中超音波按摩和鵝頸按摩噴泉等功能，讓大人、小朋友都為之瘋狂，在這裡光是使用游泳池都讓人覺得值回票價了。迎賓大廳處有個很棒的開闊空間，還可以唱卡拉 OK 和看影片，把小孩丟在這看冰雪奇緣終於讓他們安靜片刻了！

　　這裡讓我突然懷念起多年前跟空服好友們一起去峇里島的歡樂回憶，如今我們居然都已經是兒女成群的大嬸了？（驚！）

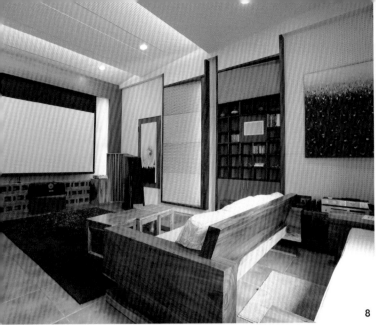

8 視聽室內的設備既豪華又專業。
9 中式小客廳的左右邊各有一間房間。
10 比德拉房的床架和紗幔好浪漫。
11 浴室空間寬敞,讓人格外放鬆,小花園與下崁石片
　 浴池,上面有天窗,夜晚在星空下泡澡感覺很奇妙。
12 這個淋浴間還有蒸氣作用,也貼心設置了暖氣設備。

五百八十八坪大空間的尊榮享受

　　43會館園區約五百八十八坪大,只有三個房間,很多人都覺得疑惑,為什麼不把房間數蓋多一點?這就是要讓客人盡情享受館內的設施與環境,雖然這樣的享受所費不貲,但是住過一次保證你就會跟我們一樣難忘。民宿雖多,卻很少能像這樣有獨立的包棟空間,還有這麼棒的公共設施和住宿品質,像是造價二百多萬的豪華視聽室,提供了下雨天另一個休憩的好地方,或是來放鬆的客人另一種尊貴享受。

　　中式風格的小客廳兩邊,各有一間房間,我們住的是右邊的比德拉房,三個房間都是低調沉穩的簡約風格,搭配進口的峇里島擺飾與傢俱石材,質感高雅的設計,我最喜歡峇里島風的紗幔床架,睡起來也很舒適喔。

　　浴室很寬敞又舒適,泡澡的浴池上還有開天窗設計,可以邊泡澡邊看星星,淋浴間還有蒸氣和暖器設備,冬天來也很舒服。

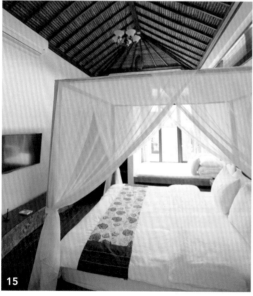

13 布諾瓦房是淡雅的簡約風。

14 這間浴室超級無敵可愛。

15 魔鬼甄一家入住的曼吉斯房的格局與我們類似，但天花板特別多香茅草。

16 曼吉斯房內用石頭打造的浴缸造型特別。

讓小旅行幸福感破表

另外兩間是靠近入口的是魔鬼甄他們一家入住的曼吉斯房，房間格局與我們的很像，不過因為天花板特別多的香茅草，飄著濃郁的香草味；中間的布諾瓦房，是唯一放兩張床的房間，一樣是淡雅簡約風。

管家也很貼心，早餐和午茶都很豐盛，我們因為懶得外出，也託管家幫忙準備晚餐，他一下就準備好了呢！其實一進到這裡，就再也不捨不得出門了嘛！感覺好幸福喔，這次小旅行也圓滿成功。

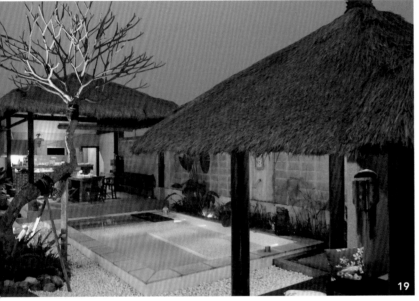

17 免費提供腳踏車給住宿的客人趴趴 Go 。
18 管家會準備超豐富美味的下午茶、現打果汁和早餐喔。
19 天色漸漸變黑，閃閃發光的戲水池寧靜又浪漫。

我今天真像個貴婦吧！？
（不是貴婦喔）

貝兒花園民宿

用愛打造一座甜蜜的公主城堡

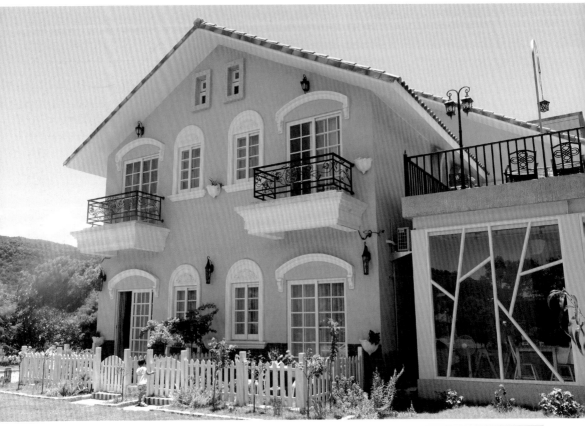

電話 | 0928-605-305
地址 | 宜蘭縣冬山鄉新寮路 113 號
房價 | 雙人房平日 2600 起
親子推薦房型 | 仙女之舞四人房

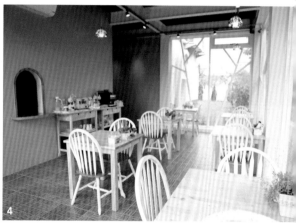

1 因為喜歡樹玫瑰，主人親手在園區內培育了許多樹玫瑰。
2 小安安旁邊的小女孩，就是這間民宿的靈魂人物——貝兒公主。
3 貝兒的大廳充滿可愛的鄉村童話風格。
4 玻璃屋餐廳四周都是落地窗，採光很好。

　　在宜蘭冬山鄉有一座粉紅色的童話城堡，園區內遍植樹玫瑰，有著玻璃屋餐廳，蔓延著浪漫的氛圍的貝兒花園。貝兒花園的名字，是源自於民宿主人對寶貝女兒「簡貝兒」的愛，而園區內的一草一木與佈置，也都來自於主人的巧思。

　　住在這裡，你會覺得自己根本是一個公主啊，忍不住想著：甚麼時候？鐵漢國王會為我打造一座王妃城堡呢（國王 OS：下輩子 XDD）？

　　貝兒的後花園才是最讓人驚豔的地方，有一間特別打造的玻璃屋，浪漫指數破表！旁邊的大草坪，讓孩子在上面盡情跑跳。

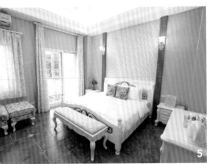
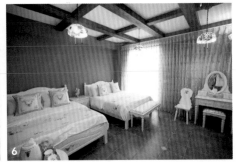

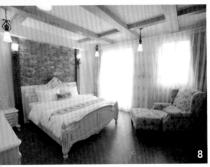
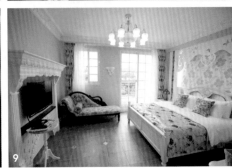

5 這間是在一樓的愛的花園雙人房,有專屬的小花園露台。
6.7 貝兒花園唯一的一間四人房仙女之舞,有二坪多的大露台。
8 日出印象雙人房,是男生會喜歡的佈置。
9.10 我跟小王子入住的夢境雙人房,浴室裡也有很多女主人的巧思,從牆面到
　　 櫃子都有蝶谷巴特的手作喔!

房間是以歐洲畫作為名

　　貝兒花園共有七個房型,每個房間都有專屬的花園露台或觀景露台,房間的取名來自於歐洲著名繪畫大師的畫作之名以延續藝術的生命力。這一天我們幸運的參觀了貝兒花園的幾個房間,愛的花園雙人房是淡淡的粉紅色;而貝兒花園唯一的一間四人房是仙女之舞,則是夢幻華麗的紫色系,這間的觀景露台有二點五坪大呢,如果可以坐在露台放空,感覺一定很不錯,但當天因為有人訂了,所以我們改選二樓兩間緊鄰的雙人房,日出印象和夢境雙人房,溫暖的色調很簡潔中性,難怪國王很喜歡;而我跟小王子入住的夢境雙人房,據說是女主人私心最愛,粉紅色的色系,質感超棒,果然美得像夢啊。值得一提的是,浴室備品是女主人精心挑選,來自澳洲的植享家 Bonnie House 玫瑰系列,完全符合貝兒花園玫瑰莊園的風格,從小細節就能看出主人的用心和品味。

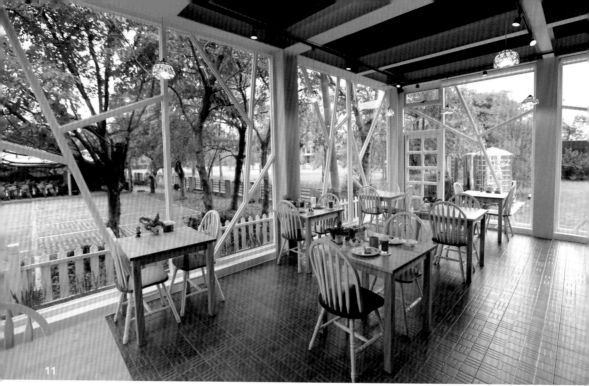

11 王妃好喜歡貝兒花園的玻璃屋。

野蠻家族在夢幻的貝兒花園的
小旅行～大成功！

王妃悄悄話

貝兒花園提供美味的下午茶、可口的小蛋糕與現打果汁，還有健康的當季水果。

夜晚的貝兒——浪漫無敵

夜晚的貝兒莊園也很美，寂靜的天空與無光害的夜晚，和家人、朋友、情人一起在附近散散步也很愜意、浪漫。

隔天的早餐當然是在玻璃屋用餐啦！早餐以西式早餐為主，還有很多水果；想吃烤麵包也有很多醬可以搭配。

貝兒花園真是一間很有手感與溫度的美麗莊園，從裡到外都是男女主人的愛與用心，質感、品味都很棒，而且這間民宿可以包棟喔。喜歡夢幻鄉村風與蝶谷巴特手作的朋友，可以來感受一下貝兒花園的浪漫氛圍。

仙朵拉城堡

搭上夢幻灰姑娘的南瓜馬車

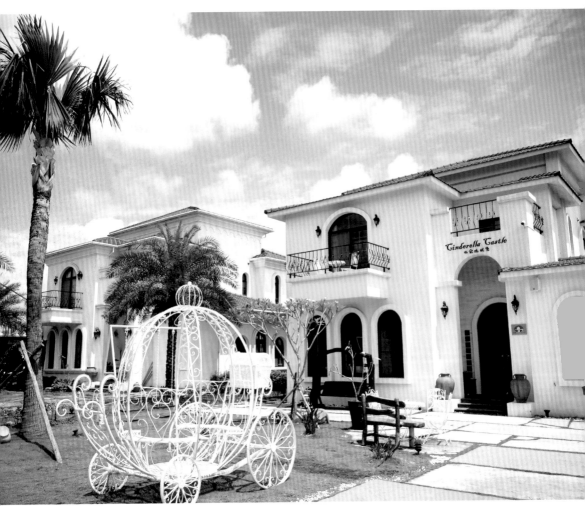

電話丨0975-287-083 陳小姐
地址丨宜蘭縣三星鄉大義二路 242 號
房價丨雙人房平日 2500 起
親子推薦房型丨國王城堡

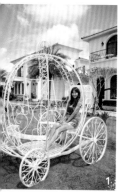

民宿提供腳踏車有小小朋友
專屬的座位呢～好貼心

1 藍天下的白色馬車真的好夢幻喔。

2 正前方二樓有大陽台的，就是我們的國王城堡四人房。

3 民宿除了提供大人與小孩的腳踏車外，寬敞的庭院前也放有鞦韆和桌椅。

4 入門玄關處，神秘又趣味的泰國畫與神掌座椅。

5 米色調溫馨寬敞的客廳，歐風又帶些南洋渡假風，長桌延續客廳的藤製風格，也是我們聊天吃消夜的地方。

　　白色南瓜馬車，搭配藍天綠地的純白色巴洛克式建築，我彷彿來到童話城堡。宜蘭三星的仙朵拉城堡附近有清幽美麗的田野風光，距離市區羅東夜市也只要十多分鐘，是宜蘭渡假的新選擇。

　　王妃最近很愛跟姊妹淘們去旅行，每隔一陣子就會相約在宜蘭聚會，所以總在找尋一間適合姐妹們包棟，房間數不要太多，環境、質感都不錯的民宿，這就是我們最期待的事了，尋尋覓覓下才發現了這間童話城堡風的仙朵拉城堡。

　　第一天到仙朵拉時是飄雨的陰天，幸好隔天一早就有藍天白雲的好天氣，美麗的白色建築在藍天與椰樹輝映下，很有異國風情呢！

　　最吸引我們目光的，當然就是門口的白色南瓜馬車了，每個女生都曾幻想過自己像灰姑娘坐上夢幻南瓜馬車，來到王子的城堡這樣的童話故事吧？

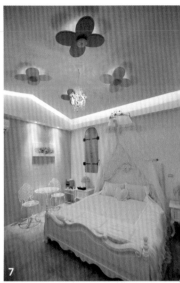
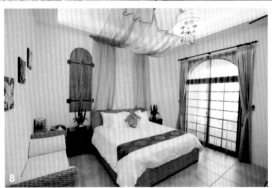

6.7 仙朵拉公主房是甜美優雅的公主風柔和唯美，讓我們這些人妻好愛。
8.9 峇里時光是溫馨渡假風，很適合小夫妻、小情侶，房間還有專屬的小陽台。

一起去仙朵拉尋夢吧

　　仙朵拉只有四個房間，這樣的房間數最適合包棟，如果民宿的房間數太多，還有其他房客一起住，玩起來無法盡興，所以我們選擇包棟民宿時，通常先從只有四個房間的考慮起。

　　峇里時光是唯一在一樓的房型，對於有小小孩，常需要泡奶的父母來說會比較方便，淡雅又不會太過沉重的色調，感覺很舒服，民宿管家還貼心地準備了嬰兒澡盆、寶寶沐浴用品及玩具喔。

　　綠光森林主色調是白色搭配綠色，閒適的森林系。女生們只要走進去仙朵拉公主房都會淪陷，粉紅的皇冠紗幔與浪漫公主床，真是夢幻極了。

10

11

12

10 國王城堡內空間寬敞,最多可以睡到六人喔。

11 陽台看出去的景觀是一片稻田,視野相當好。

12 乾濕分離的現代感衛浴及專屬的大浴缸。

13 夜晚的仙朵拉,馬車閃閃發亮。

14.15 民宿管家準備了好澎拜的下午茶點心與花茶。

16 大人的早餐除了一人一份套餐,還有水果與麵包。

17.18 兒童早餐營養豐盛,還使用了專屬餐具。

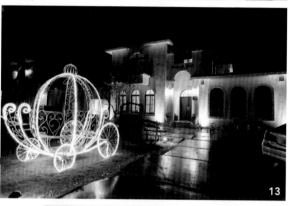

13

14

15

16

17

18

國王城堡,貴族氣勢

　　壓軸當然就是我們的國王城堡(四～六人房)了,這房名一看就知道非國王與王妃莫屬啦,走進去果然很有貴族氣勢,空間寬敞大器,低調而有質感,房間內除了兩張大雙人床,還有一間小房間,所以可以容納至六人喔(加人加床規定請依民宿為主)!

青田靚水民宿

散步在鄉間，坐擁田園景致

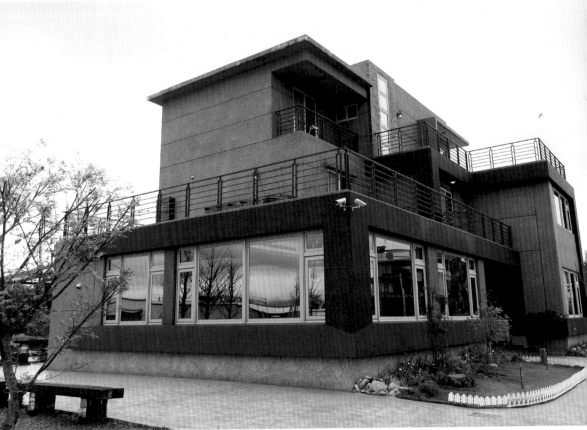

電話 | 03-9557789 / 0975-650-789
地址 | 宜蘭縣三星鄉尾塹村清洲六路 45 號
房價 | 雙人房平日 2880 起
 親子推薦房型 | 夏耘四人房

這是相當讓我印象深刻的一次小旅行，第一次同時與三組部落客朋友一起入住民宿，奇妙的緣份將我們的友誼從網路世界延伸到另一個城市。

這間位在宜蘭三星鄉的青田靚水民宿是我選的，自從與 Tiss、小環、蓉蓉在百忙中敲定好出遊的日期後，我就開始尋找一間大家都沒住過，環境清幽、質感好的新民宿，看了一輪以上的民宿後，才選定青田靚水民宿，因為它沉穩內斂的恬靜風格深得我心。房間數也不多，完全符合我們的期望。

青田靚水位在宜蘭三星鄉的田野間，四周遍植落羽松，鄰近安農溪畔及自行車步道，灰黑色的外觀沉穩低調，隱約透露出主人不凡的品味。這個名字取源於民宿主人熱愛山水林田，與那一抹自然綠意，所以在這裡打造了一大片清新自然的環境。

1 從招牌就不難看出主人的卓越品味。
2 細看庭院的造景，就能感受到民宿主人非常用心在營造寧靜悠閒的氛圍。
3 民宿貼心提供大人與小孩的單車，我們家兩個哥哥一到民宿就很自動的去騎車繞著園區，一圈又一圈。
4 這樣悠哉恬靜的生活，你是否跟我一樣嚮往呢？

悠閒的午後
來杯咖啡吧

5 客廳典雅溫馨，真叫我驚艷，大器的空間感，巧妙的區
　隔每一區。
6 這裡像家一樣讓人自在舒適沒有華麗的裝飾，卻蘊含著
　主人的品味與收藏。
7 這邊是用餐區，旁邊也有一面景觀窗，早上我們就坐在
　這欣賞用外景致，一邊享用主人親手準備的早餐。
8 民宿有提供精緻的下午茶和咖啡，還有現打草莓牛奶優
　格果汁喔。
9 早餐都是民宿主人們親手準備的，一人一盤好豐盛。

小安安也有一份
自己的早餐喔~

慢活，用心感受一景一物

　　沿著碎石子步道，我們慢踱到民宿，走進民宿，淡雅室內風格，一如男女主人的恬靜，
但是你絕對能感受到他們對客人的熱情與溫度。

　　室內採光超好，大面的景觀窗可以看到遠山近水，也把室內分成一區一區，讓每一組不
同客人都能在裡面盡情享受。

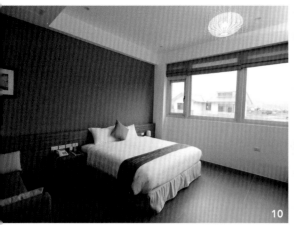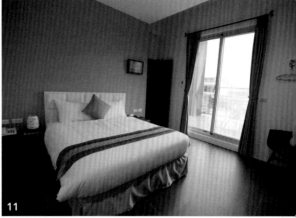
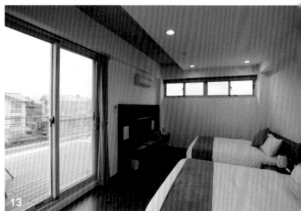

10 冬藏的採光明亮，雖然沒有露台，但景觀也很棒。
11 春耕是清新的綠色系。
12 夏耘是簡約風格。
13 三樓的另一間四人房青田露台也好美。

像家一樣，舒服自在

　　房間是以春耕夏耘秋收冬藏來命名，很有特色。小海與蓉蓉住的冬藏，淡雅的灰紫色調，簡約不失品味，空間也很大。小環與阿均的春耕是綠色系的房間，一眼就喜歡這樣的清新風格，房間雖然沒有冬藏大，卻有自己的獨立陽台，溫馨又帶些可愛的氣息。

　　我們住的是四人房是夏耘，輕柔的粉色調，空間非常寬敞，很適合我們一家五口。房間外還有個不小的露台，不過因為大家都聚在一起聊天，沒什麼機會坐在露台上放空囉。

T2 會館

每個房間都是令人驚喜的大景觀房

電話｜0963-791-321
地址｜宜蘭縣冬山鄉武淵村東五路 12 號
房價｜雙人房平日 3980 起
親子推薦房型｜推薦包棟

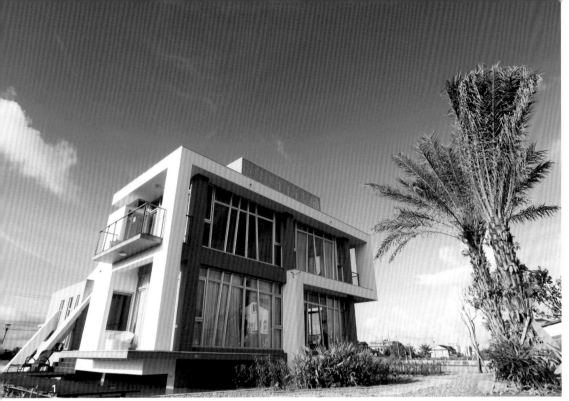

1 白色框框下，蘊含著簡樸內斂的灰色，乍看就像 T2 的字型，民宿主人們無意發現了這個巧思，才取了 T2 這麼有創意的名字。

2 民宿的另一側有個很棒的休閒露台，是許多旅人喜愛的角落。

3 最喜歡這樣找個角落靜靜的坐一會，看著前方綠油油的稻田，心情也跟著開闊不少。

　　宜蘭的新民宿真是一間比一間漂亮啊！最近要分享的新民宿都很屬害，特別是這間結合現代奢華與時尚的 T2 會館，第一眼在瘋台灣民宿網看到時就驚為天人，外觀也太特別了吧，沒想到實際入住後整體的質感比官網照片更棒！

　　每一個房間都是不同主題且令人驚喜的大景觀房，坐擁開闊的田野風光，與專屬的生態池，加上獨特造型的現代感建築，T2 會館絕對是一間令你過目難忘的特色民宿。

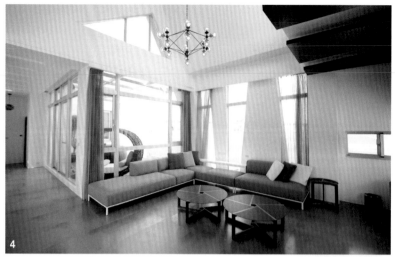

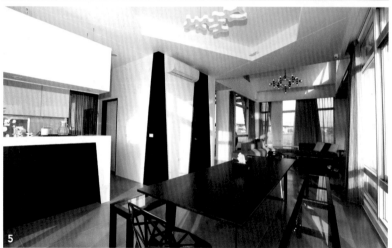

4 挑高寬敞的設計，運用大景
觀窗讓採光明亮，融入黑 &
白時尚色調，給人簡潔俐落
的視覺效果。
5 一旁的餐廳與吧檯，也是走
黑白時尚風。

三個女生共築質感民宿

　　極簡質感的大廳，從燈飾開始就是一連串的驚喜，五個房間到大廳的燈飾都是精心挑選，可以看得出民宿主人們的用心與品味。

　　為什麼稱為民宿主人們？因為 T2 很特別，是來自三個女生的夢想，因緣際會下決定共築這個民宿夢想，三個不同的家庭，每個人各司其職共同打造了這間很有特色的新民宿～T2 會館。也因為她們開朗有趣的個性，賦予 T2 更多熱情活潑的氣息，她們待客的方式就像朋友一樣親切，入住那兩天，我們真是歡樂聲不斷，其他房客也感染了這愉快的氛圍。

　　三位女生對品味要求很嚴格，從燈飾、傢俱……每個房間風格都不同，為了呈現出最完美的組合，三人絞盡腦汁四處挑選，不計成本來打造屬於她們的夢想，過程中也曾因理念、意見不同而有爭執，經過不斷的磨合與試煉，終於誕生這間高質感的特色民宿。

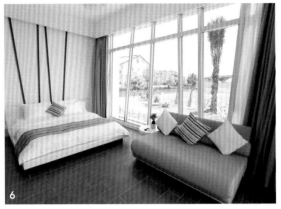
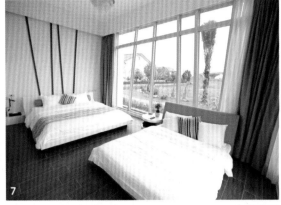
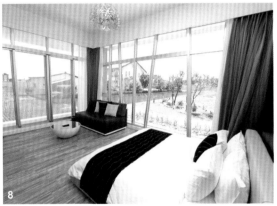
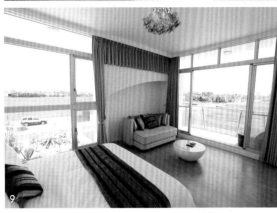

6.7 T2 最受歡迎的房型——水山林，清新柔和的綠色調，讓人很放鬆。沙發可變成床鋪，是不是很方便？

8 同樣位在一樓的水立方是現代感十足的黑白色調，摩登時尚感與四周的綠田形成一種衝突的美感。

9 這間水那漾是 T2 最大的房型，灰白色調的簡約時尚感，沒有誇張的裝飾，巧妙地運用燈飾來點綴出品味。

景觀大房間，兩人房變身四人房

我挑民宿第一件事就是先看房間有沒有景觀，我喜歡這種大片的落地窗，躺在床上就能欣賞到窗外美景的房型絕對是首選。T2 的每個房間有著令人驚喜的兩面大落地窗，彷彿置身在田園裡，與大自然好近好近。

五間房型可塑性高，可由兩人房變換成四人房。靠的就是特別訂製的沙發床，這些沙發床都是依每個房型風格去訂製，造價還比床架貴呢，不過對帶小孩的爸媽來說，四人房真的嘟嘟好。

而且房間都有不同的風格，有清新高雅、紐約時尚、浪漫唯美或黑白雅痞，甚至是狂野奢華，都很精緻講究，讓人很難取捨，截然不同的風格真叫人難以抉擇，因為每一間都很有特色，所以回流率很高，很多人都會再來住不同的房型。

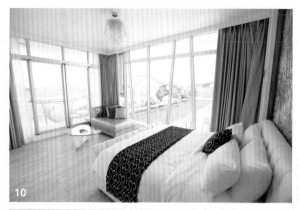

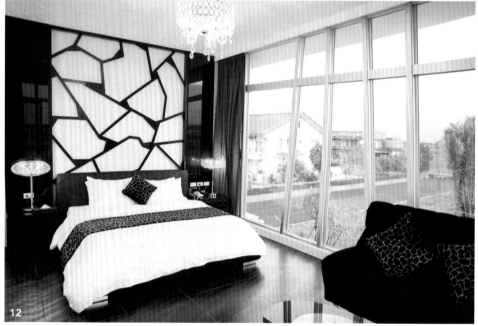

10 唯美浪漫風的水玫瑰，是女生們會喜歡的風格。不落俗氣的金色牆面上是精緻的玫瑰雕花，高雅迷人。

11 T2 每個房間都有專屬的陽台，看出去都是一望無際的田園美景。

12 房間水元素黑白色的時尚魅力，讓一向走公主風的大嬸也淪陷啦，原來我的內心深處是狂野的……。

13 每個房間都有大浴缸喔。

小朋友的早餐。ˇˇ

大人的早餐。

小朋友的下午茶，水果都切
成小丁狀，還打了香蕉牛奶，
真的好貼心。♥

大人的下午茶也
很豐盛喔～

看小安安這麼開心抱著餐盤，深怕
別人搶走似的，讓我們笑死了。

王妃悄悄話

T2 是我近期住過質感很優的，姊妹們看到照片都讚不絕口，不論是現代感的外觀，或是主題風的大景觀房，還有她們熱情的服務，都讓我們印象很深刻。這裡的環境單純景觀優美，只有五個房間，公共空間又寬敞，很適合幾個家庭一起來包棟喔！

精緻下午茶和早餐

　　T2 所有的餅乾蛋糕都是女主人們手工製作的，精緻用心營養又美味，未來也會不定期更新下午茶內容，提供更多元的口味。

　　早餐也是民宿主人們精心準備的，看起來就好豐盛又美味，份量也很剛好。不論是下午茶或是早餐，她們都很用心，也會隨著客人的反應做調整。小朋友的也不馬虎，都有專屬的一份早餐。

　　從一些小地方都可以發現，T2 對小朋友的友善與重視，她們會主動幫忙逗小孩，讓我們能喘息拍照、吃飯，小小舉動就讓人很感心。當媽的都知道，有些民宿是不歡迎小朋友入住的，所以對於這種親善小朋友的民宿，我都會在內心裡加分，除了硬體設備，有溫度的服務才是最深入人心的啊！

勝洋水草休閒農場

悠遊在水中綠世界

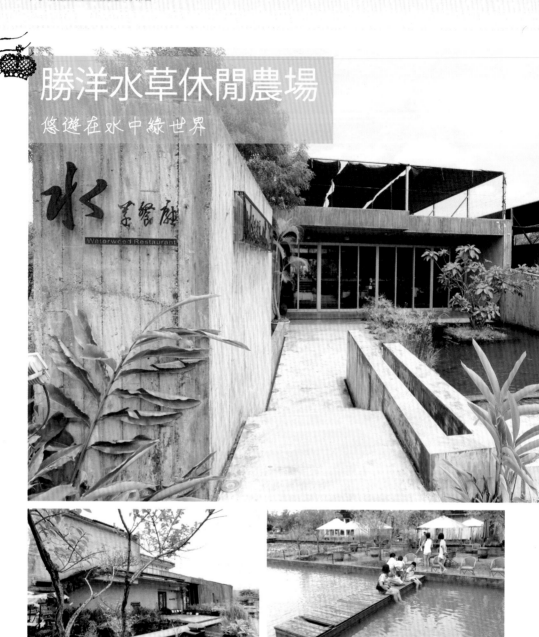

1 清水模外觀建築的水草文化館，是勝洋水草的代表作之一。
2 將腳泡在冷池中，魚兒會來咬腳皮，小朋友超級喜歡。

3 夏天還是玩水最消暑了。
4 看到這些可愛的小盆栽，忍不住想要帶回家。
5 教小朋友認識豐富的水生植物，也是很好的學習。

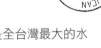

DATA

勝洋水草休閒農場

地址 | 宜蘭縣員山鄉尚德村八甲路 15-6 號
電話 | 03-9222487
開放時間 | 09:00-17:00
餐廳用餐 | 11:30-20:30
※ 門票可抵消費 100 元

　　勝洋水草休閒牧場是台灣少見以水草為主題的休閒農場，也是全台灣最大的水草植栽場，很適合親子同遊喔！

　　農場內不只水草，連水生動物都多達四百多種，餐廳內有各式水裝置，餐廳本身有提供無菜單料理。除此之外，園區內除了數量眾多的水生植物，還有一整區的古式打水機可讓小朋友體驗打水樂趣，或是將腳泡在冷池中的魚兒來咬腳皮，冰涼消暑又好玩。

　　園內四周環境充滿悠閒的田野風光，當然也有好玩的 DIY 體驗區。勝洋水草休閒農場內有水草商店、水草溫室、生態池、水草餐廳、釣魚區，園區佔地很廣，有五公頃，可以玩上大半天，小孩戲水、大人釣魚，是個很適合全家大小，寓教於樂的親子景點，王妃一家在這裡消磨了幾乎一整天呢。

筑窳私房湯泉

邊泡湯邊欣賞龜山島美景的極致享受

有自己獨立的戶外浴池，雲霧飄渺有如仙境般優美～能邊泡湯邊欣賞美景～好棒。

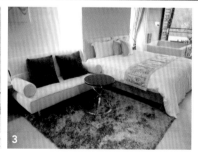

1.2 筑窳外觀像是精心打造的小豪宅，因地勢較高，所以視野極棒。

3 房間寬敞又舒適，柔和的色調讓人好放鬆，沙發可以變成一張大床。

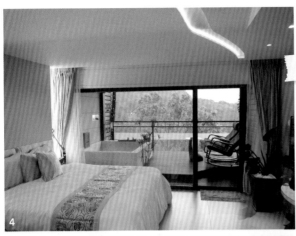

筑甎私房湯泉

地址 | 宜蘭縣礁溪鄉忠孝路 97 巷 32 號

電話 | 03-9883198 / 0988-959-298
　　　吳小姐 / 賴小姐

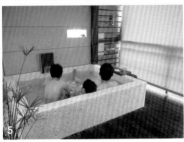

4 從房間就能看見露天的湯池，還有躺椅能舒適的將美景盡收眼底。

5 怕走光的話，可將捲簾放下。

6 房間裡有一間室內溫泉浴池，不想泡戶外的朋友可以在室內泡湯。

有多久沒有這樣身心放鬆了呢？如果泡湯還能邊欣賞龜山島美景，真的是很幸福的事！

自從雪隧通車後，從台北到宜蘭或礁溪只要一個多小時就能到，周休二日想泡溫泉時，隨時都可以來一場說走就走的小旅行，真是太方便了。這次想跟大家分享礁溪筑甎 Villa 私房湯泉，它除了有很棒的湯屋，還有正對龜山島的美景。

一般的礁溪溫泉只有湯屋，很少還有這麼棒的戶外美景，我喜歡在戶外享受那種冷空氣侵襲，身體卻泡在熱湯裡的感覺才棒。而筑甎私房湯泉除了美景，加上用心的服務及精緻有質感的硬體設備，生意好到不行，很多客人會像我一樣數度造訪。

此次入住的房間是淺紫色夢幻色調的沐晴，既優雅又唯美的浪漫風格，女孩們看到都會喜歡，雖然看起來是雙人房，但是沙發床拉出來就能變成四人房，所以不只是適合小情侶，也很適合一家四口一起入住喔，而且它的戶外湯池，有無敵的景觀視野，彷彿在山林中泡湯，這是一個讓人放鬆的溫泉假期。

冒煙的石頭溫泉渡假旅館

來去變形金剛裡泡個暖呼呼的湯

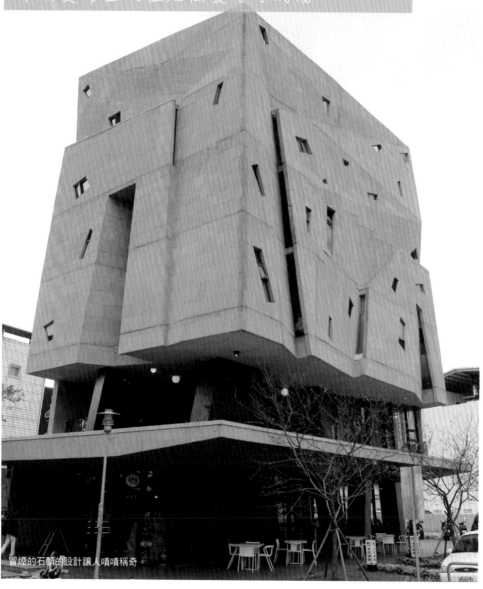

冒煙的石頭的設計讓人嘖嘖稱奇。

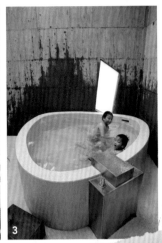

JIAOXI
TOWNSH
&CO

DATA

冒煙的石頭
地址｜宜蘭縣礁溪鄉信義路 34 巷 33 號
電話｜03-9885799

1 清水模的牆面，在巧妙的光影挪移中，時尚氛圍滿點。
2 挑高的天井湯屋，氣勢十足。每扇窗都是不規則的，在光
　影下別有一番情調。
3 這個超大的浴缸大概可以容納我們一家五口一起下去吧。
4 空間蠻舒適的，有種雅痞風。

在寒冷的冬天，一定要泡個暖呼呼的湯，這次我們來到冒煙的石頭溫泉渡假旅館。它位在礁溪的湯圍溝公園旁，看起來像一顆巨大的怪石，最特別的是，這顆不規則的巨石會冒煙喔！至於它為何會冒煙？請上我的部落格，有解答喔！

因為帶著小朋友一起來泡湯，我們住的是 601 觀景四人房，位在六樓，是挑高的樓中樓房型，在半露天的浴池下泡湯好有 FU，夜晚還可觀星呢！而二樓就是寬敞、舒適的兩張大床。

粗獷的水泥模板搭配用色鮮艷的家具，既有個性又時尚。旅館也很貼心的在衣櫃內準備了像樂高的組合玩具，小朋友看到都很開心。而超大的心形浴缸，可以容納我們一家五口一起享受泡湯樂，推薦給想泡湯的親子家庭喔！

國家圖書館出版品預行編目資料

宜蘭親子民宿．小旅行／野蠻王妃 著．
-- 第一版 . -- 臺北市：文經社，2015.01
面； 公分 . -- (文經文庫；A315)
ISBN 978-957-663-731-5 (平裝)
1. 民宿 2. 臺灣遊記 3. 宜蘭縣

992.6233　　103022428

ⓒ文經社　文經社網址 http://www.cosmax.com.tw/
www.facebook.com/cosmax.co 或在「博客來網路書店」查詢文經社

文經文庫 A315

宜蘭親子民宿・小旅行

著作人	野蠻王妃
發行人	趙元美
社長	吳榮斌
企劃編輯	林麗文・黃佳燕
美術設計	龔貞亦
出版者	文經出版社有限公司
登記證	新聞局局版台業字第 2424 號
社址	241-58　新北市三重區光復路一段 61 巷 27 號 11 樓（鴻運大樓）

編輯部

電話	(02)2278-3338
傳真	(02)2278-2227
E-mail	cosmax.pub@msa.hinet.net

業務部

電話	(02)22783158・22782563
傳真	(02)2278-3168
E-mail	cosmax27@ms76.hinet.net
郵撥帳號	05088806　文經出版社有限公司

印刷所	通南彩色印刷有限公司
法律顧問	鄭玉燦律師 (02)2915-5229
定價	新台幣 380 元
發行日	2015 年 1 月　第一版　第 1 刷

The Original smarTrike®
Ride on! Keep exploring.

英國

 豪華時尚　 優雅菱格　 夢幻都會　 都會休閒

外出三輪車首選
輕鬆推 旅行真
"輕 盈"

適合孩子發展
發展體育技能並
誘發好奇心

Touch Steering®
輕鬆移動前進
全球唯一觸控轉向技術
操控省力50%

輕鬆轉換
方向控制權
只要按下紅色按鈕
並旋轉180度即可

4 in 1 經濟規模
10~36個月四階段需求任意變換

 10M step.1 → 18M+ step.2 → 24M+ step.3 → 36M+ step.4

【愛娃包】

i.WOW
Made in Taiwan

堅持台灣師傅純手工車縫。
提供媽媽最實用又時尚的包款，體貼媽咪、呵護寶貝。

◄ 附小掛鉤，可掛寶寶奶嘴、零錢包、鑰匙、卡片夾…等隨身小物方便拿取。

◄ 防潑水內裡材質。

◄ 防滑肩背袋設計。

◄ 醫療級防水PVC尿布墊。

◄ 貼心按扣設計，專門擺放媽媽的皮夾，可與寶寶物品區分。

◄ 內層智慧多分隔。

◄ 使用堅固耐用YKK拉鍊。

◄ 防潑水布料處理。

◄ 保溫、保冷溫度袋。

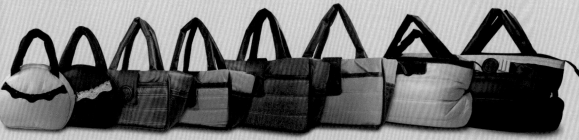

Logo Bag Classic Bag Bow Bag

baby wood
貝比森林
Made with 100% love for baby.

給 寶 寶 最 好 的 禮 物

台灣製造・純棉安心

100%純棉　　100%台灣製　　100% Love!

HAPPY Birthday to YOU

開個生日趴吧！

HAPPY BIRTHDAY!

centifolia Bébé 法國貝貝

寶寶嬌嫩脆弱的肌膚，需要最天然純淨的保護！

Centifolia法國貝貝源自於法國擁有超過四十年歷史的知名有機護膚品製造大廠Science & Nature Laboratoire公司，全系列皆獲得歐盟ECOCERT最高榮譽Bio認證並通過皮膚病學及過敏原測試。

每一項法國貝貝產品總成份中，天然成份最高100%、有機成份至少65.60%、最高98.45%，保證不含歐盟禁止使用的化學防腐成份、酒精、精油、皂鹼，及蠶豆症患者的禁忌成份，天然安全，自寶寶出生後即可使用。

旅遊必備好幫手！！

我倆免沖水嗨！

有機含量最高達98.45%
大幅超越歐盟有機認可之標準

法國貝貝全系列產品<由左到右>

法國貝貝免用水嬰幼兒潔膚露 250ml　有機96.53%
法國貝貝免用水嬰幼兒潔膚乳 500ml　有機91.78%
法國貝貝嬰幼兒肌膚修護霜 500ml　有機66.20%
法國貝貝雙用嬰幼兒沐浴乳 500ml　有機65.60%
法國貝貝嬰幼兒舒緩潤膚油 100ml　有機98.45%
法國貝貝嬰幼兒保濕潤膚乳 100ml　有機91.07%

【法國貝貝 x 野蠻王妃】官方購物網站優惠

● **送購物金 $ 200元**　　● **送法國貝貝免用水嬰幼兒潔膚露乙瓶（價值1080元）**

活動辦法：

1. 購物金序號『CMAAE8S4PD』，加入/登入會員後，於「我的帳戶」點選「查購物金」→「兌換購物金」，輸入序號即可獲得購物金200元。

2. 至法國貝貝官方購物網站購買指定商品組，於結帳使用【法國貝貝 x 野蠻王妃】專屬購物金200元，即贈送旅行必備好幫手【法國貝貝免用水嬰幼兒潔膚露乙瓶（價值1080元）】，活動至104年03月31日止

Y!g f 法國貝貝 🔍

法國貝貝台灣總代理澄澈國際有限公司　官方購物網站：www.frenchbebe.com.tw　0800-600-586

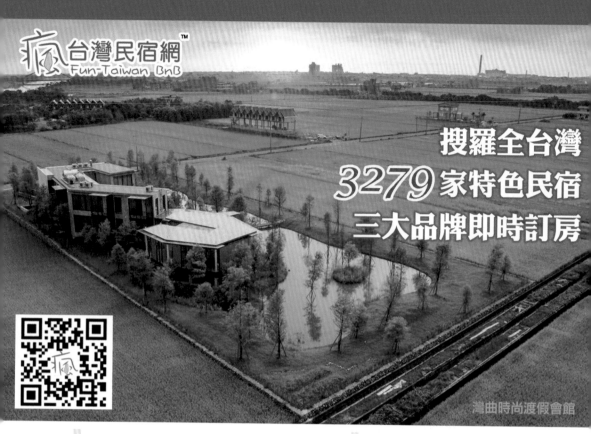

宜蘭民宿
折價券大方送

米卡薩 折價券
宜蘭縣三星鄉安農北路一段 316 號
0955727766
住宿折抵 **300** 元

芯園 折價券
宜蘭縣冬山鄉珍珠村富農路一段 312 巷 120 號
03-9590565
住宿折抵 **800** 元

T2會館 折價券
宜蘭縣冬山鄉東五路 12 號
0963791321
住宿折抵 **500** 元

樂森活 折價券
宜蘭縣蘇澳鎮武荖坑路 91-1 號
0953572718
住宿折抵 **300** 元

羽過天輕渡假民宿 折價券
宜蘭縣五結鄉公園一路 86 號
0972877813
住宿折抵 **300** 元

好住民宿 Good living 折價券
宜蘭縣蘇澳鎮功勞路 103 號
0979350290
95 折優惠

夏米去散步 折價券
宜蘭縣羅東鎮復興路三段 456 巷 68 號
0970335009
住宿折抵 **300** 元

調色盤築夢會館 折價券
宜蘭縣羅東鎮復興路 2 段 261 巷 75 弄 26 號
0913006559
住宿折抵 **500** 元

心森林 折價券
宜蘭縣三星鄉大坑路 8-3 號
0982039973
住宿折抵 **300** 元

橙堡 折價券
宜蘭縣五結鄉傳藝路一段 425 號
0933051920
9 折優惠

傳遞幸福爵士館 折價券
宜蘭縣五結鄉孝威路 169 號
0975159156
住宿折抵 **300** 元

北方札特 折價券
宜蘭縣冬山鄉廣安村廣興路 682 巷 132 號
0918612581
9 折優惠

上萊茵莊園 折價券
宜蘭縣壯圍鄉大福路 2 段 256 巷 70 弄 31 號
0919305853
住宿折抵 **300** 元

米卡薩

【使用須知】
1. 憑券住宿依各民宿規定以折抵房價。
2. 本券不得與其他優惠併用，住宿需預約訂房，每房限用一張。
3. 優惠期限：**2016** 年 / **1** 月 / **31** 日前。
4. 本折價券憑券使用，影印無效。

平日優惠	週六優惠	國定假日優惠	農曆過年優惠
○	✕	✕	✕

13會館

【使用須知】
1. 憑券住宿依各民宿規定以折抵房價。
2. 本券不得與其他優惠併用，住宿需預約訂房，每房限用一張。
3. 優惠期限：**2016** 年 / **1** 月 / **31** 日前。
4. 本折價券憑券使用，影印無效。

平日優惠	週六優惠	國定假日優惠	農曆過年優惠
○	○	✕	✕

＊平日週一～週四適用、寒、暑假不適用

芯園

【使用須知】
1. 憑券住宿依各民宿規定以折抵房價。
2. 本券不得與其他優惠併用，住宿需預約訂房，每房限用一張。
3. 優惠期限：**2016** 年 / **1** 月 / **31** 日前。
4. 本折價券憑券使用，影印無效。

平日優惠	週六優惠	國定假日優惠	農曆過年優惠
○	✕	✕	✕

＊平日週一～週四適用

羽過天輕渡假民宿

【使用須知】
1. 憑券住宿依各民宿規定以折抵房價。
2. 本券不得與其他優惠併用，住宿需預約訂房，每房限用一張。
3. 優惠期限：**2016** 年 / **1** 月 / **31** 日前。
4. 本折價券憑券使用，影印無效。

平日優惠	週六優惠	國定假日優惠	農曆過年優惠
○	○	○	✕

樂森活

【使用須知】
1. 憑券住宿依各民宿規定以折抵房價。
2. 本券不得與其他優惠併用，住宿需預約訂房，每房限用一張。
3. 優惠期限：**2016** 年 / **1** 月 / **31** 日前。
4. 本折價券憑券使用，影印無效。

平日優惠	週六優惠	國定假日優惠	農曆過年優惠
○	○	○	○

夏米去散步

【使用須知】
1. 憑券住宿依各民宿規定以折抵房價。
2. 本券不得與其他優惠併用，住宿需預約訂房，每房限用一張。
3. 優惠期限：**2016** 年 / **1** 月 / **31** 日前。
4. 本折價券憑券使用，影印無效。

平日優惠	週六優惠	國定假日優惠	農曆過年優惠
○	✕	✕	✕

好住民宿 Good living

【使用須知】
1. 憑券住宿依各民宿規定以折抵房價。
2. 本券不得與其他優惠併用，住宿需預約訂房，每房限用一張。
3. 優惠期限：**2016** 年 / **1** 月 / **31** 日前。
4. 本折價券憑券使用，影印無效。

平日優惠	週六優惠	國定假日優惠	農曆過年優惠
○	✕	✕	✕

心森林

【使用須知】
1. 憑券住宿依各民宿規定以折抵房價。
2. 本券不得與其他優惠併用，住宿需預約訂房，每房限用一張。
3. 優惠期限：**2016** 年 / **1** 月 / **31** 日前。
4. 本折價券憑券使用，影印無效。

平日優惠	週六優惠	國定假日優惠	農曆過年優惠
○	✕	✕	✕

調色盤築夢會館

【使用須知】
1. 憑券住宿依各民宿規定以折抵房價。
2. 本券不得與其他優惠併用，住宿需預約訂房，每房限用一張。
3. 優惠期限：**2016** 年 / **1** 月 / **31** 日前。
4. 本折價券憑券使用，影印無效。

平日優惠	週六優惠	國定假日優惠	農曆過年優惠
○	○	○	○

＊平日週一～週四適用

傳遞幸福爵士館

【使用須知】
1. 憑券住宿依各民宿規定以折抵房價。
2. 本券不得與其他優惠併用，住宿需預約訂房，每房限用一張。
3. 優惠期限：**2016** 年 / **1** 月 / **31** 日前。
4. 本折價券憑券使用，影印無效。

平日優惠	週六優惠	國定假日優惠	農曆過年優惠
○	✕	✕	✕

＊暑假期間不適用

橙堡

【使用須知】
1. 憑券住宿依各民宿規定以折抵房價。
2. 本券不得與其他優惠併用，住宿需預約訂房，每房限用一張。
3. 優惠期限：**2016** 年 / **1** 月 / **31** 日前。
4. 本折價券憑券使用，影印無效。

平日優惠	週六優惠	國定假日優惠	農曆過年優惠
○	✕	✕	✕

＊平日週一～週四適用

上萊茵莊園

【使用須知】
1. 憑券住宿依各民宿規定以折抵房價。
2. 本券不得與其他優惠併用，住宿需預約訂房，每房限用一張。
3. 優惠期限：**2016** 年 / **1** 月 / **31** 日前。
4. 本折價券憑券使用，影印無效。

平日優惠	週六優惠	國定假日優惠	農曆過年優惠
○	○	○	○

北方札特

【使用須知】
1. 憑券住宿依各民宿規定以折抵房價。
2. 本券不得與其他優惠併用，住宿需預約訂房，每房限用一張。
3. 優惠期限：**2016** 年 / **1** 月 / **31** 日前。
4. 本折價券憑券使用，影印無效。

平日優惠	週六優惠	國定假日優惠	農曆過年優惠
○	✕	✕	✕

櫻悅景觀渡假別墅 折價券
宜蘭縣大同鄉松羅村玉蘭 75 號
03-9802002

住宿折抵 **200** 元

灣曲時尚渡假會館 折價券
宜蘭縣冬山鄉武淵村富埓三路 101 號
0988788866

住宿折抵 **500** 元

水岸楓林民宿 折價券
宜蘭縣冬山鄉群英村八仙一路 22 號
03-9508333

住宿折抵 **500** 元

旅樹 折價券
宜蘭縣五結鄉親河路二段 27 巷 17 號
0975-815833

住宿折抵 **300** 元

天空島上的小木屋 折價券
宜蘭縣礁溪鄉時潮村塭底路 70 之 12 號
0983404852

住宿折抵 **200** 元

隱源舍 折價券
宜蘭縣三星鄉大隱中路 349 巷 20 號
0913003627

住宿折抵 **350** 元

馨懿洋房招待所 折價券
宜蘭縣羅東鎮富農路三段 97 號
0913639596

住宿折抵 **200** 元

43會館·峇里風情Villa 折價券
宜蘭縣五結鄉三吉一路 230 巷 58 號
03-9605150

（限包棟適用）
住宿折抵 **3000** 元

閒雲居 折價券
宜蘭縣冬山鄉上河路 22 號
0960151969

住宿折抵 **500** 元

貝兒花園 折價券
宜蘭縣冬山鄉新寮路 113 號
0928605305

住宿折抵 **600** 元

果實 折價券
宜蘭縣羅東鎮豐年路 54 號
03-9533803

住宿折抵 **200** 元

仙朵拉城堡 折價券
宜蘭縣三星鄉大義二路 242 號
0975287083

住宿折抵 **300** 元

Outside凹賽旅店 折價券
宜蘭縣羅東鎮復興路三段 75 巷 152 號
0963382820

住宿折抵 **200** 元

青田靚水 折價券
宜蘭縣三星鄉尾塹村清洲六路 45 號
03-9557789

住宿折抵 **300** 元

灣曲時尚渡假會館

【使用須知】
1. 憑券住宿依各民宿規定以折抵房價。
2. 本券不得與其他優惠併用，住宿需預約訂房，每房限用一張。
3. 優惠期限：2016 年 / 1 月 / 31 日前。
4. 本折價券憑券使用，影印無效。

平日優惠	週六優惠	國定假日優惠	農曆過年優惠
○	×	×	×

旅樹

【使用須知】
1. 憑券住宿依各民宿規定以折抵房價。
2. 本券不得與其他優惠併用，住宿需預約訂房，每房限用一張。
3. 優惠期限：2016 年 / 1 月 / 31 日前。
4. 本折價券憑券使用，影印無效。

平日優惠	週六優惠	國定假日優惠	農曆過年優惠
○	×	×	×

隱源舍

【使用須知】
1. 憑券住宿依各民宿規定以折抵房價。
2. 本券不得與其他優惠併用，住宿需預約訂房，每房限用一張。
3. 優惠期限：2016 年 / 1 月 / 31 日前。
4. 本折價券憑券使用，影印無效。

平日優惠	週六優惠	國定假日優惠	農曆過年優惠
○	×	×	×

43會館 崟里風情villa

【使用須知】
1. 憑券住宿依各民宿規定以折抵房價。
2. 本券不得與其他優惠併用，住宿需預約訂房，每房限用一張。
3. 優惠期限：2016 年 / 1 月 / 31 日前。
4. 本折價券憑券使用，影印無效。

平日優惠	週六優惠	國定假日優惠	農曆過年優惠
○	×	×	×

＊包棟適用

貝兒花園

【使用須知】
1. 憑券住宿依各民宿規定以折抵房價。
2. 本券不得與其他優惠併用，住宿需預約訂房，每房限用一張。
3. 優惠期限：2016 年 / 1 月 / 31 日前。
4. 本折價券憑券使用，影印無效。

平日優惠	週六優惠	國定假日優惠	農曆過年優惠
○	×	×	×

仙朵拉城堡

【使用須知】
1. 憑券住宿依各民宿規定以折抵房價。
2. 本券不得與其他優惠併用，住宿需預約訂房，每房限用一張。
3. 優惠期限：2016 年 / 1 月 / 31 日前。
4. 本折價券憑券使用，影印無效。

平日優惠	週六優惠	國定假日優惠	農曆過年優惠
○	×	×	×

青田靚水

【使用須知】
1. 憑券住宿依各民宿規定以折抵房價。
2. 本券不得與其他優惠併用，住宿需預約訂房，每房限用一張。
3. 優惠期限：2016 年 / 1 月 / 31 日前。
4. 本折價券憑券使用，影印無效。

平日優惠	週六優惠	國定假日優惠	農曆過年優惠
○	○	○	○

櫻悅景觀渡假別墅

【使用須知】
1. 憑券住宿依各民宿規定以折抵房價。
2. 本券不得與其他優惠併用，住宿需預約訂房，每房限用一張。
3. 優惠期限：2016 年 / 1 月 / 31 日前。
4. 本折價券憑券使用，影印無效。

平日優惠	週六優惠	國定假日優惠	農曆過年優惠
○			

＊平日週一～週四適用、寒、暑假不適用

水岸楓林民宿

【使用須知】
1. 憑券住宿依各民宿規定以折抵房價。
2. 本券不得與其他優惠併用，住宿需預約訂房，每房限用一張。
3. 優惠期限：2016 年 / 1 月 / 31 日前。
4. 本折價券憑券使用，影印無效。

平日優惠	週六優惠	國定假日優惠	農曆過年優惠
○	○	○	○

＊寒、暑假不適用

天空島上的小木屋

【使用須知】
1. 憑券住宿依各民宿規定以折抵房價。
2. 本券不得與其他優惠併用，住宿需預約訂房，每房限用一張。
3. 優惠期限：2016 年 / 1 月 / 31 日前。
4. 本折價券憑券使用，影印無效。

平日優惠	週六優惠	國定假日優惠	農曆過年優惠
○	×	×	×

馨懿洋房招待所

【使用須知】
1. 憑券住宿依各民宿規定以折抵房價。
2. 本券不得與其他優惠併用，住宿需預約訂房，每房限用一張。
3. 優惠期限：2016 年 / 1 月 / 31 日前。
4. 本折價券憑券使用，影印無效。

平日優惠	週六優惠	國定假日優惠	農曆過年優惠
○	×	×	×

＊平日週一～週四適用

開雲居

【使用須知】
1. 憑券住宿依各民宿規定以折抵房價。
2. 本券不得與其他優惠併用，住宿需預約訂房，每房限用一張。
3. 優惠期限：2016 年 / 1 月 / 31 日前。
4. 本折價券憑券使用，影印無效。

平日優惠	週六優惠	國定假日優惠	農曆過年優惠
○	○	○	○

果實

【使用須知】
1. 憑券住宿依各民宿規定以折抵房價。
2. 本券不得與其他優惠併用，住宿需預約訂房，每房限用一張。
3. 優惠期限：2016 年 / 1 月 / 31 日前。
4. 本折價券憑券使用，影印無效。

平日優惠	週六優惠	國定假日優惠	農曆過年優惠
○	×	×	×

Outside 凹賽旅店

【使用須知】
1. 憑券住宿依各民宿規定以折抵房價。
2. 本券不得與其他優惠併用，住宿需預約訂房，每房限用一張。
3. 優惠期限：2016 年 / 1 月 / 31 日前。
4. 本折價券憑券使用，影印無效。

平日優惠	週六優惠	國定假日優惠	農曆過年優惠
○	○	×	×